编 委 会

主编

乌力吉

副主编

范 尊

成员

张丽丽　阿　纳　阿古达木　郭晓英

目录 CONTENTS

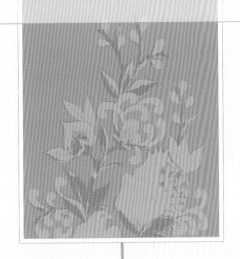

蒙古族刺绣艺术概述

第一节 蒙古族刺绣的发展

蒙古族有自己独特的刺绣艺术，且历史悠久。据罗布桑却丹所著《蒙古风俗鉴》及有关文献记载，早在元朝以前，蒙古族就有了刺绣艺术，并且应用范围很广。心灵手巧的蒙古族妇女仅凭一缕丝线、几片绸缎、几块碎布等，就能巧妙地剪、缝、绣出一件件反映生活哲理的艺术作品。这些饱含人间情趣的生活用品有耳套、帽子、衣服袖口、衣领、大襟、袍服边饰、花鞋、靴子、荷包、碗袋、飘带、摔跤服、枕套、蒙古包等。这些日用绣品可谓竞相争艳，体现了蒙古族人民朴实淳厚的民风。刺绣图案有犄纹、鸟兽、花卉、卷草、"卍"纹图门贺、蝴蝶、蝙蝠、"寿"字、龙凤、回纹、佛手、方胜、葫芦、云纹哈木尔、牡丹、宝相花、杏花、桃花等，极为丰富且风格独特。在蒙古族人民创造的全部文化中，刺绣艺术是十分瑰丽的一页。

蒙古族先民结合自身的审美观念和需求，创造了适合自己民族的靴帽和服饰，但其也受到了北方其他少数民族，特别是汉族审美观念的影响。据《蒙古风俗鉴》载："自周、唐以来，汉族的织锦缎就已传入蒙古地区。"汉族织锦缎中富有装饰性的锦纹图案，各种花草、鸟兽、虫鱼、瓜果图案的丰富色彩，对蒙古族先民及其他北方游牧民族的刺绣艺术都产生了很大的影响。

据《后汉书·乌桓鲜卑列传》和《魏书》记载，乌桓"以毛毳为衣"，即以皮毛为衣料。又载，"妇人能刺韦作文绣，织氀毲"，"罽也"。罽为毛织物，即用毛做成的毡子一类的东西。

考古资料证明，战国时期的东胡已有纺织手工业。而且，从东胡墓穴中发现的布片来看，那时可能就有了刺绣艺术。

两千多年前，匈奴已善于刺绣。考古学家从匈奴墓穴中发现了具有匈奴特色的毛毯，上面有贴花图案，还有绣着三个骑马人和一个从花中长出来的人形的毛织品。

苏联学者萨维诺夫·契列诺娃在《鹿石分布的西界及其文化民族属性问题》一文中谈道："杉针形脊椎和肋骨图案，有时甚至呈细线五角形，在西伯利亚和亚洲中部萨满教服装上绣有这种图案。这些绣花渊源古老是没有什么疑问的。"过去在蒙古族中，萨满教的各式绣花服装是比较流行的。

"北齐鲜卑墓道东壁上层，驼群中，一个蒙古人戴伞形帽，胖圆脸，大眼深目，身穿圆领长袍，脚踏绣红花黑靴。"《蒙兀儿史记》云："秃马敦人好歌舞，被服缯绘。"秃马敦（即现在之土默特）的妇女貌美，善歌舞，长于刺绣。

我们从《黑鞑事略笺证》中了解到，当时蒙古人服饰都有刺绣，纹以日月龙凤；元朝以前的姑姑冠，"饰以红绢金帛外，包以青毡"，且上面绣有各种图案。

《元朝的手工业》一文指出，元朝设有绣局、纹锦局、鞋带斜皮局、鞍子局等机构。这些机构都与刺绣艺术有关，可见元朝对刺绣艺术的重视。元《通制条格》记载："职官除龙凤纹外，一品、二品服浑金花，三品服金褡子，四品、五品服云袖带襕，六品、七品服六花，八品、九品服四花。职事散官从一高。系腰……庶人除不得服赭黄，唯许服暗花纻丝绫罗毛毳，帽笠不许饰用金玉，靴

不得裁制花样。"

"在内蒙古集宁市（今乌兰察布市集宁区）附近的元代集宁路故城遗址，曾发现元代窖藏的一批丝织品，其中有刺绣束衫一件，在两肩及前胸部位均用刺绣装饰，绣有多种纹样。动物纹有仙鹤、凤凰、野兔、角鹿、彩蝶、双鲤、鹭鸶、乌龟，植物纹有荷花、野菊、水草、芦苇、牡丹、灵芝、百合、牵牛、竹叶，还有云纹等。仙鹤为伫立或飞翔态，牡丹为正视、侧视所示的不同形态。"这些都是很有特色的蒙古族古代刺绣作品。

北元和清朝时期，由于统治阶级的倡导，喇嘛教盛行于蒙古地区。当时，妇女中刺绣水平较高的常常花费很多时间刺绣佛像，精制者需用十年或十几年时间，绣好后送入各召庙，有的甚至不远万里送往西藏，献给达赖喇嘛。送给召庙者作为唐卡悬挂于庙中，妇女们认为这样便有了功德。绣唐卡不仅妇女擅长，很多喇嘛也是能手，他们把贴绣唐卡看成一生中的大事，而这也反过来锻炼了他们的刺绣技能。

西藏式唐卡艺术，清朝时期在蒙古地区更为盛行。阿拉善盟延福寺以及各地寺庙中都有唐卡。许多唐卡画都是整个墙壁大小，多用贴花的方法贴绣佛经故事。现在只有蒙古国的蒙古造型艺术博物馆保存有多幅大型的贴花唐卡画（蒙古人称《蒙古画》）。内蒙古各寺庙中的唐卡画都比较小，但制作工艺精致。

清朝时北京荷包作坊生产的褡裢和一些精致的刺绣小品，如扇袋、荷包等不断传入蒙古地区，清朝皇帝也不断把绣花荷包等物赏给蒙古王公，这对于提升蒙古族的刺绣工艺起到了良好的作用。

《厄鲁特旧俗纪闻》中有这样的记载："台吉靴以红香牛皮为主，中嵌鹿皮，刺以文绣……"从这一记述中可以了解到当时边疆地区蒙古族人的刺绣特色。

蒙古袍和长、短坎肩多以"前襟花""衣侧花"为装饰，构图严谨多变，题材丰富，而且大多刺有疏密安排恰到好处的传统纹样，小花小鸟点缀得妥帖，浅黄色、粉绿色的镶边新巧悦目。从色彩上我们可以一目了然地看出，那些色彩明快的服装通常是婚礼服或节日的"耐日"服，那些色彩朴素的服装一般是老人服，富有装饰特色的色彩多样的服装通常是摔跤服；姑娘们的穿着富有青春气息，中年妇女的穿着则比较雅致，男人一般喜欢穿朴素的服装。蒙古族的刺绣艺术有着古老而深厚的传统，其在美化服饰的手段中是最易操作的一种——五彩的丝线始终不分贵贱地装点着蒙古族人民的服饰。

蒙古族刺绣自然而不造作，朴素而无虚饰。刺绣以鲜明的技术特色、独特的审美趣味美化着蒙古族人民的生活。

第二节 蒙古族刺绣的表现内容

蒙古族传统美术

刺绣

4

　　蒙古族自古以来就有家庭妇女刺绣的习惯。在古代，不论是贵族妇女，还是贫苦的平民妇女，一律学习刺绣。少女从十来岁就开始跟随母亲学习刺绣，开始时绣各种荷包、袜底，到十五六岁掌握了一定的刺绣方法后，又开始绣各种花鞋、马海靴等，同时可以剪裁各种衣服。有些聪明能干的姑娘不满足于从母亲那里学到的刺绣技巧，而去求教本村的一些巧绣能手，称她们为"姐姐"，从她们那里学习各种高超的刺绣技巧，如各种套袖、衣襟、耳套的制作方法，在各种不同的底布上刺绣各种花卉、鸟兽及自己喜欢的传统图案，并缝制各种衣帽等。有些姑娘因刺绣作品的精美而得到周围人的称赞，其他姑娘们对此很是羡慕。蒙古族人使用的衣帽、花鞋、靴子、针扎、碗袋、枕套、鞍垫、绣花毡（希日特格）、门帘等生活用品都是自己精心设计、刺绣出来的，所以蒙古族姑娘和妇女的家庭刺绣针线活儿是十分繁重的。蒙古族民间有一首《荷包歌》是这样唱的：

　　八岁的姑娘呀，绣呀绣到一十六岁，

　　像是班禅援给僧人的荷包；

　　八百两黄金把它买到皇宫吧，

　　皇后会挂在脖子上飘摇。

　　九岁的姑娘呀，绣呀绣到一十八岁，

　　九条金龙呀转动着眼睛的荷包，

　　十条就是九旗的王爷当成项链买去，

　　也很值得呀，九年后又被召选进去了朝。

　　十几岁的姑娘绣呀绣到二十整，

　　十只孔雀呀衔着的荷包，

　　十旗的"葛根"抚摸的荷包，

　　十旗的王爷买去做过"印包"。

　　囊括九礼的荷包呀，

　　开出吉祥的大道，

　　甩出去呀快甩出去，

　　抢不到的可要摔跤……

　　蒙古族少女千针万线地为情人缝制烟荷包，每一针每一线都饱含深情。

　　这吉祥的鹿啊，传情的鸿雁，

　　一个远在深山，一个在草原，

　　新婚的姑娘就是它们的媒人，

　　绣花的枕顶才是它们的姻缘。

在牧区，婚礼仪式上会赠送各种礼物，其中，刺绣品占很大的比重。送礼物特别讲究"九数"，因为蒙古族人认为九是吉数，把九九八十一件视为贵礼。郭尔罗斯地区的一首蒙古族民歌便反映了这一风俗习惯：

绣着莲花的枕头呀上面有个九，
夜里闪光的珍珠呀上面有个九，
火鹰叼来的云巾呀上面有个九，
玉瓜龙头的皮甲呀上面有个九，
凤凰叼来的彩带呀上面有个九，
绣上百花的靴袜上呀上面有个九，
青羊成双的护膝呀上面有个九，
彩蝶大小的荷包呀上面有个九，
吉祥如意的哈达呀上头两个九，
快快点上九九礼吧，
我有八十一样礼品献给您。

再如：

八十色的彩线呀，
直绣了八个整年，
六十种颜色的凤凰鸟呀，
仿佛在荷包上飞翔。

民间荷包那饱满的构图、鲜明的色彩以及五彩的飘带，都给人以轻松愉快的感受，再和上牧民的歌声，一种独特的美的享受油然而生。

民间所绣荷包中，数量最大的是烟荷包。在农村，蒙古族人喜欢吸自己种植的烟叶，烟荷包即是在此风俗中产生的。烟荷包多为长方形小袋，上窄下宽，有的下部还缀有彩色丝穗；一般以深底浅花的刺绣方式来突出其主要纹样；各种绸缎底布、条子的搭配看起来也鲜艳夺目。

《郭氏蒙古通》中写道："'烟口袋'用库锦、绸缎、布料缝制，长方形的小扁袋，口子较小，底部用丝线绣些齿纹花边，中间是山水、花草、鸟兽图案。口上缀有磕烟灰钵（银子做的）、掏烟油的钩子、丝线穗子、往腰带上别的挂钩。这是放旱烟用的，既实用又是装饰品。"

姑娘们成年后都会抽时间偷偷地绣烟荷包，等待时机送给自己的心上人，这些为情人绣的烟荷包大多要用六条或八条飘带来装饰。蒙古族民歌《白虎哥哥》中有一段歌词：

八个飘带的烟荷包呀，
八月里的阳光下坐着绣呀，
想给有情的白虎哥哥戴呀，
却给该死的阿拉坦巴根戴上了，
我的妈妈！

这首民歌，用小小的烟荷包反映了一位姑娘的纯真爱情及其对封建包办婚姻的不满。

烟荷包是蒙古族人生活中的必需品，男女老少都希望有一个美观实用的烟荷包。姑娘们就地取材，自做自用，有些精致的烟荷包还被作为贵重的礼物相互赠送。在阿鲁科尔沁旗，老人的寿宴上，

有时一次能收到一百多个精致的烟荷包，其中大多数都是亲属和周围苏木、浩特的晚辈们送给老人祝寿用的。再看内蒙古东部地区的蒙古族民歌《亲爱的情人》：

锦州城的真缎子，
绣在枕头顶上边，
样样的龙和楼房，
层层叠叠的真好看。
八面城的花叶缎子，
绣上了枝和叶，
你有的我有的两对宝贝上，
绣着太阳和月亮。
西河套的水上，
绣的是木板搭的独木桥。
老虎和狮子两个呀，
绣的是互相争斗。
东河套的水上，
绣的是木板搭的独木桥。
黄羊和青羊两个呀，
绣的是参差错综……

这首民歌不仅是情歌，也可称为《绣花歌》，它真实地反映了民间刺绣的内容。

蒙古族人在生活中是不出售各种衣帽等服饰用品的，各种服饰用品全部由家庭中的妇女来缝制。家中女儿到十七八岁，刺绣技巧比较熟练的时候，在进一步学习刺绣的同时，还要接受家教。出嫁前，姑娘们要给婆家的每一个人做一双"斯布登高吐拉"，这是从娘家带给婆家全家的见面礼。从一般家庭看，至少也得做五十几双鞋和靴子，特别是给新郎做的靴子，要更加细心，造型和图案也要更加讲究。另外，姑娘们还要给新郎精心绣制有八条飘带的烟荷包。这些风俗在内蒙古东部地区表现得尤为突出。

"蒙古人的穿戴十分华丽，女人们都以针线之艺炫耀于邻里。社会也非常重视，客人们来了不看五官，专看人家靴子上的花纹。民间说：男子炫耀气力，女子炫耀手艺。针线不好的姑娘，父母愁嫁不出去。教会女儿做针线是母亲必须尽到的义务，是家教的一项重要内容。在婚宴上，姑娘的母亲向亲家母交代女儿的时候，也总是说'我的女儿针线营生未曾学会，请亲家你多担待'。"正因如此，牧区的刺绣物品大多很精美。

秋天打完草以后，牧活不多，妇女们就坐下来做针线活，一做就是两三个月，而且每天都在油灯下做到很晚。有时邻近的几家还要互相帮工，因为冬天马上到了，丈夫和孩子们都等着穿衣，不赶不行。乡间对针线活好的妇女，也是非常尊敬的。[1]

刺绣品中，绣线浮凸于布帛之上，在绣面上组合成丰富多变的、明快鲜亮的纹样，看上去颇有浮雕之气象。炫奇争巧的针法、丰富多变的纹样是刺绣艺术的重要审美内容。蒙古族姑娘在刺绣中体会到的愉悦感往往也来源于刺绣针脚变化所形成的纹理效果。牧民妇女在刺绣的色彩选择及造

[1]　郭雨桥：《郭氏蒙古通》，作家出版社1999年版，第334页。

型设计上十分大胆——红花绿叶，莲花蝴蝶——色块对比鲜明，图样构思精巧，即便是分层晕染——由深到浅或由浅到深的晕染，也显示出一定的装饰性。因此，从蒙古族民间美术的强烈的色彩对比和造型的丰富多样上看，把刺绣艺术视为典范不过分。民间刺绣龙凤或五彩的桃花、杏花、石榴、荷花等，并不是以再现对象色彩为目的，也不是为了描绘事物瞬间的变化，而是常常用大红大绿等多种颜色进行色块对比，然后巧妙地用黑底衬托，或用金、银、灰色间隔调和，从而绣出自己心中的色彩，最终达到既丰富统一又鲜明和谐、既浪漫又现实的色彩效果。

第三节 蒙古族刺绣的艺术特色

蒙古族刺绣是用彩色丝线、棉线、驼绒线、牛筋在绸布、羊毛毡、布利阿尔皮（香牛皮）上绣花或做各种贴花的一种艺术。刺绣，蒙古语称"哈塔嘎玛拉"，或称"敖由达力敖由呼"，是蒙古族优秀的传统工艺之一。蒙古族刺绣品既是日用品又是工艺品，生活服饰、嫁妆礼品、枕套、烟荷包、门帘等日用品刺绣都是很常见的。

蒙古族刺绣匠心独具，构图严谨，花卉、动物生动逼真，传统图案装饰性强，整体看上去紧密柔和，浓淡适度，色彩明快。蒙古族刺绣品大多是心灵手巧的农村、牧区妇女和姑娘们绣出来的，姑娘们出嫁前必须学会袍、靴、帽等的绣花技艺。

蒙古族妇女在轻软的布上绣出千姿百态、绚丽多彩的图案花纹。对称的蝴蝶和花卉，奇山怪石，装饰感很强的双鹿，飞动腾跃的鹰、鹤等，变幻无穷。很多服饰上绣有龙凤和花卉，色彩古朴，具有很高的艺术水平。

漠北诺彦苏珠克图山口发掘的匈奴墓出土了一幅匈奴人像刺绣画，画中人头发浓密，双眼巨大，其中眼珠黑色，但瞳孔却用蓝线绣成，上唇绣有浓密的胡须。[1]

南北朝时，人们开始用锁绣法绣复杂的花鸟画面。佛教传入后，各地大肆兴建寺塔，开凿石窟。在刺绣工艺上，表现最为突出的首先要属佛像。1963—1966 年，敦煌莫高窟第 125 窟、126 窟之间的岩石缝中发现丝绣《说法图》残片一块，上面绣着 "太和十一年四月八日'广阳王母''息女僧赐''息女灯明'"字样。刺绣的衬底是两层黄绢中夹一层麻布。除边饰外，佛像、供养人像、发愿文以及空余的衬底全部用细密的锁绣法绣制，同时使用了三晕的配色方法，是一件相当费工的精巧之作。另外，《洛阳伽蓝记》记载，魏孝明帝在洛阳城内所建的永宁寺有"绣珠像二躯，织成像五躯，做工奇巧冠于当世……"[2]

辽代庆州白塔秘藏丝织品很多，其中有棕地儿云雁夹缬织、浅蓝几何小花绫、黄地儿折枝梅花绫、橙色罗地儿联珠云龙纹绣巾、蓝色罗地儿梅花蜂蝶绣巾等，织品刺绣精妙，特色鲜明。其中，橙色罗地儿联珠云龙纹绣巾保存完好，主体图案为龙和祥云。红色罗地儿联珠人物经袱也很有特色：

[1] 张志尧：《草原丝绸之路与中亚文明》，新疆美术摄影出版社 1994 年版。
[2] 华梅、要彬：《新编中国工艺美术史》，天津人民美术出版社 1999 年版，第 70 页。

红地儿上绣白色联珠纹图案；正中为一骑马人，头戴皮帽，身穿长袍，足蹬棕色皮靴，脸正视，黄色胡须两边翘起，双手各擎一只海东青；坐骑披挂马甲，马尾结扎成花状；空处绣有犀牛、双钱、竹罄、法轮、珊瑚等杂宝图案以及许多星点。[1]这些对以后蒙古族刺绣艺术的发展都有一定的影响。

第四节 蒙古族刺绣的针法

蒙古族人在生活中，用毡和布利阿尔皮做地儿制作各式贴花用具，其中，蒙古包和绣花毡等非常引人注目。在白毡上一般用驼毛线或马尾刺绣，在布利阿尔皮上一般用牛筋刺绣，其针法主要是套古其呼，即用同等距离的点绣制，用这种针法和材料绣制的用品给人以粗犷的美感。而那些用布或绸缎做地儿的绣花则显得精细，其针法也十分讲究。

针法是刺绣中运针的方法，也是线条组织的形式。每一种针法都有一定的组织规律，选用合适的针法能恰当地表现刺绣品的质感。

蒙古族刺绣针法很多，其中常见的几种针法是：

齐针：蒙古语称"梯格太"，是一种最基本、最常用的针法。这种针法要求线条排列均匀、齐整，起落针都要在纹样的外缘，线条不能重叠，不能露底。

莎玛拉柱敖由呼：汉语叫"散套"，也是常用的针法之一。它是将长短不同的线条参差排列，皮皮相叠（在每一个刺绣小单位中分批刺绣的层次，术语称"皮头"），针法相嵌。该针法能够很细腻地表现出花鸟的生动姿态。刺绣步骤：第一皮出边，外缘整齐，内参差不齐，挂针紧密；第二皮是"套"，线条等长参差，挂针是一针间隔一针的稀针，一般第二皮的线条与第一皮的颜色有区别，显得色彩丰富；第三皮线条与第二皮相同，但要嵌入第二皮线条之间，并与第一皮相压；最后一皮边缘要绣齐，线条排列要紧密。

施针：用于刺绣飞禽走兽的主要针法，即用稀针分层逐次加密，便于镶色，且线条排列自然。

套古其呼和萨嘎拉夫：汉语称"接针"，即用短针前后衔接，后针衔接前针的末尾以连成条形。套古其呼是同等距离的点连成条形虚线；而萨嘎拉夫则是点与点之间没有距离，看上去是整齐的一条线。皮料和毡料地儿贴花多用套古其呼针法。

敖日雅马拉：汉语称"打子"，即用线条绕成粒状小圈，组成绣面。因为每绣一针见一粒子，所以称之为"打子绣"。绣法是：上手将线抽出，下手移至布面底部把线拉住，将针放在线外，让线在针上绕一圈，即在近线根上侧刺下，将线圈贴紧绣布，收紧在针尖上，然后下手还原，将针拉下，布面即呈现一粒子。妇女们常用这种方法绣鸟的眼睛、花蕊等，效果很好。

格毕日胡：这种针法主要用于表现"退晕"效果。用齐针分皮前后衔接而成，由外向内进行。刺绣步骤：第一皮沿纹样外缘用齐针绣；第二皮用同种色减弱的色相丝线，针迹要衔接前一皮线条的末尾；以后各皮类推。也可以由内向外进行。牧民们用这种针法较好地表现了"退晕"的效果。

[1] 项春松：《赤峰古代艺术》，内蒙古大学出版社1999版，第636页。

妇女们在创作刺绣品的过程中，虽然会受前人绣制的各种花样的影响，但创作的自由程度远远大于纯美术的创作过程。牧民妇女刺绣时很随意，有时她们甚至只追求创作过程中的愉悦感，只要使用者高兴就行，作品的珍藏价值无关紧要。

蒙古族刺绣与牧民的民俗生活有密切关系。民俗是一种社会文化形态，蒙古族传统习俗中，服饰习俗和节日习俗、婚礼习俗、那达慕大会等都与刺绣有着紧密的联系。出嫁前，姑娘们苦练绣工；到结婚时把自己的绣品拿出来作为嫁妆，借以显示自己聪慧手巧；结婚后，又因孩子童年时期的穿戴所需，绣制各种靴帽、蒙古袍，同时还要为自己的丈夫绣制精美的摔跤服。这些绣品融入了她们人生不同时期的观念、情感及憧憬，所以，其民俗内涵深奥无穷。

总而言之，蒙古族刺绣具有相当强的稳定性，它是靠世世代代口传心授以及行为影响的方式传承下来的。蒙古族刺绣作为蒙古族民俗文化的一种载体或组成部分，反映了蒙古族人民的现实生活、传统观念以及情感和理想。

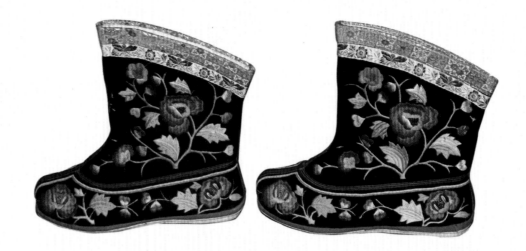

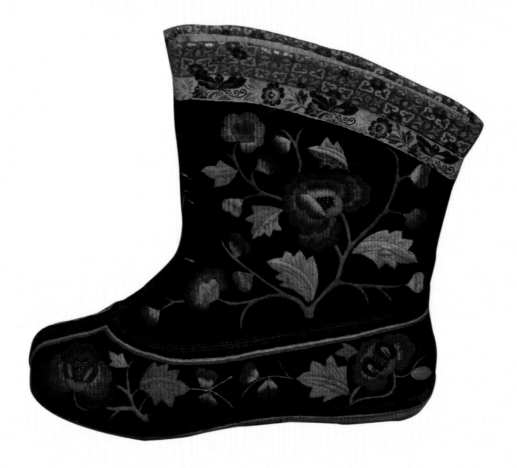

名称：蒙古族黑绒库锦绲边彩绣牡丹白布纳底短靰女靴
年代：近现代
收藏：内蒙古博物院

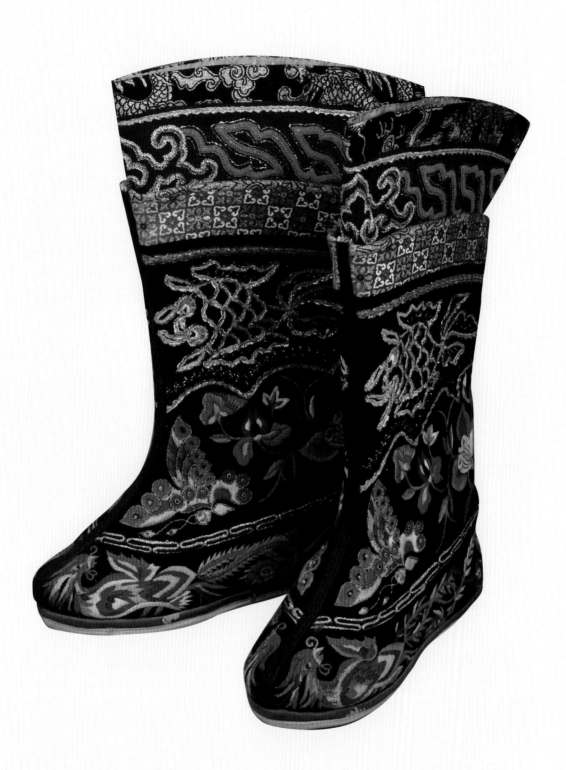

名称：蒙古族黑绒镶库锦边彩绣鱼蝶凤纹白布纳底高靿女靴

年代：近现代

收藏：内蒙古博物院

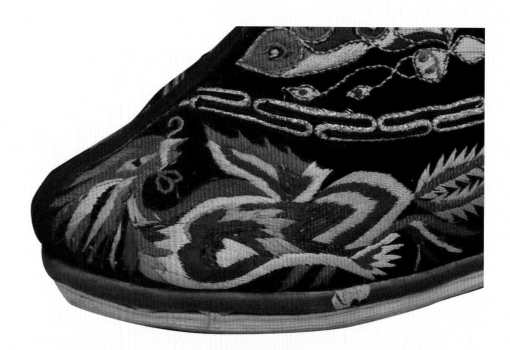

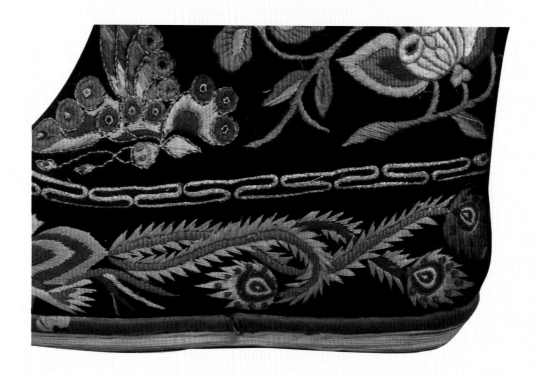

名称：蒙古族黑绒镶库锦边彩绣鱼蝶凤纹白布纳底高靿女靴（局部）
年代：近现代
收藏：内蒙古博物院

名称：蒙古族绿色刺绣花卉图案花鞋
作者：额尔登其其格
地区：鄂尔多斯市乌审旗

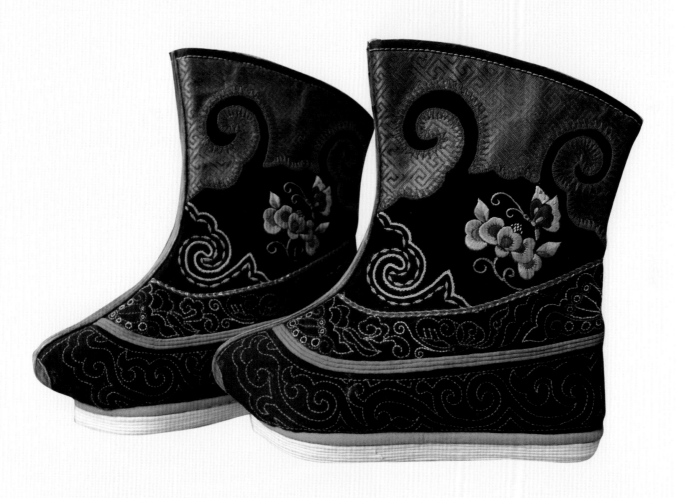

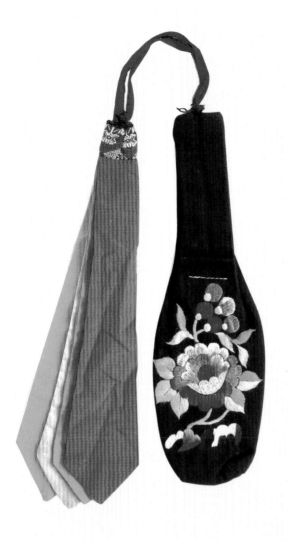

名称：黑布地参针绣牡丹纹烟荷包

年代：20世纪80年代

尺寸：26cm×9cm

收藏：高文亮

名称：毛呢地拉锁绣卷草纹古图勒哈拉一对

年代：民国

尺寸：34cm×15cm

收藏：高文亮

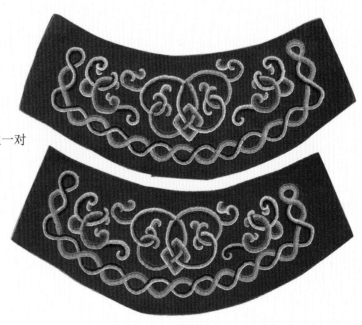

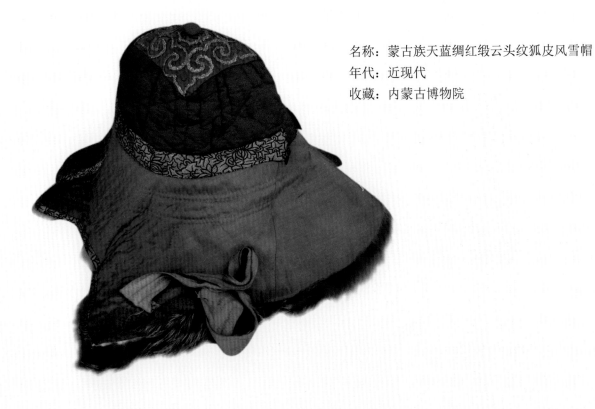

名称：蒙古族天蓝绸红缎云头纹狐皮风雪帽
年代：近现代
收藏：内蒙古博物院

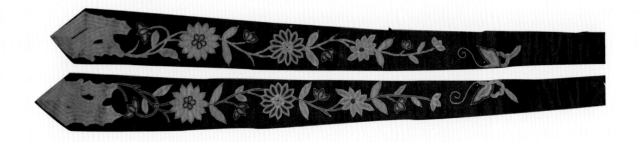

名称：清代满族紫缎彩绣蝶恋花纹帽带
年代：清代
收藏：内蒙古博物院

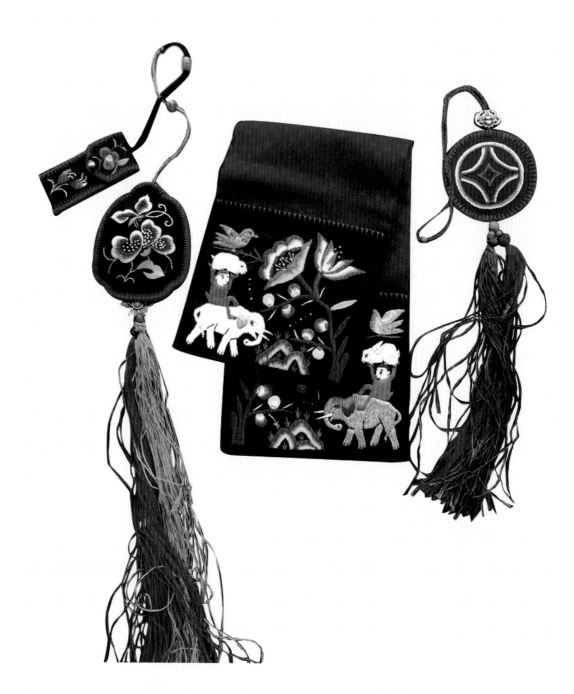

名称：蒙古族纹饰褡裢带与烟荷包袋（鸟兽纹、花卉纹、牡丹纹等）
作者：玉荣
地区：阿拉善盟

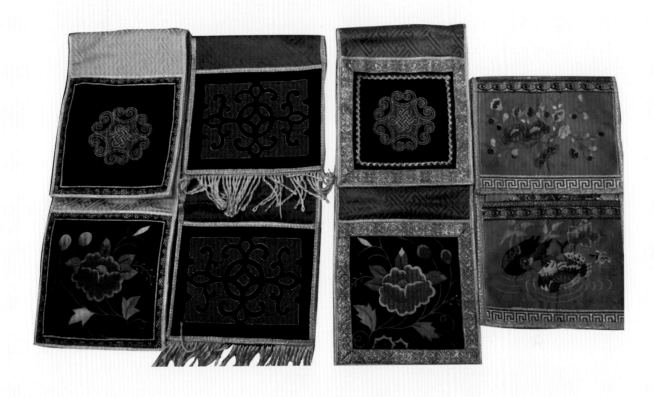

名称：蒙古族褡裢刺绣（花卉纹、鸳鸯纹等）

作者：都达古拉

地区：兴安盟科尔沁右翼前旗

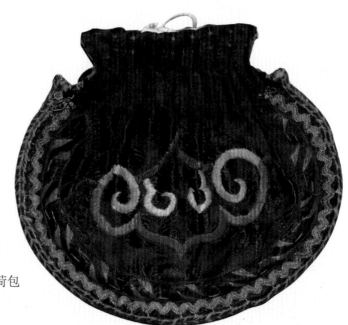

名称：蒙古族暗花蓝缎彩绣绦边元宝形荷包
年代：清代
收藏：内蒙古博物院

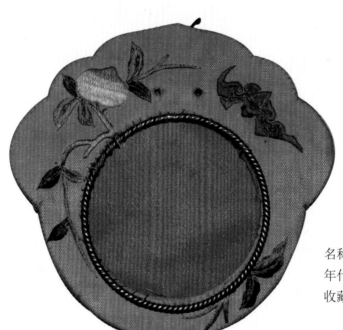

名称：蒙古族浅蓝缎彩绣福寿纹镜套
年代：清代
收藏：内蒙古博物院

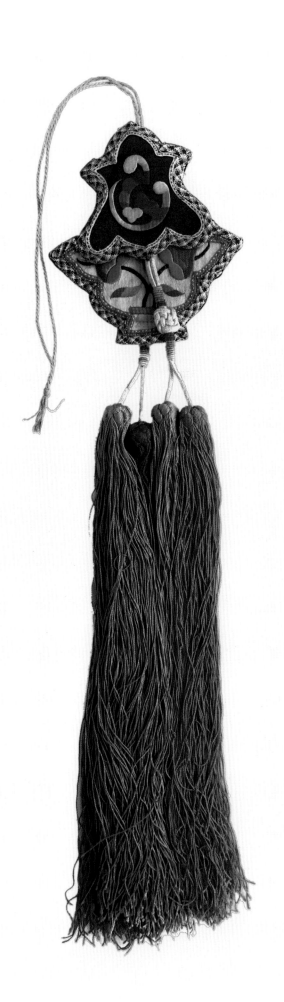

名称：瓶式福寿纹流苏香囊

年代：清代

尺寸：35cm×8cm

收藏：高文亮

名称：蒙古族红缎绣花卉双镜圈六股彩穗镜套
年代：清代
收藏：内蒙古博物院

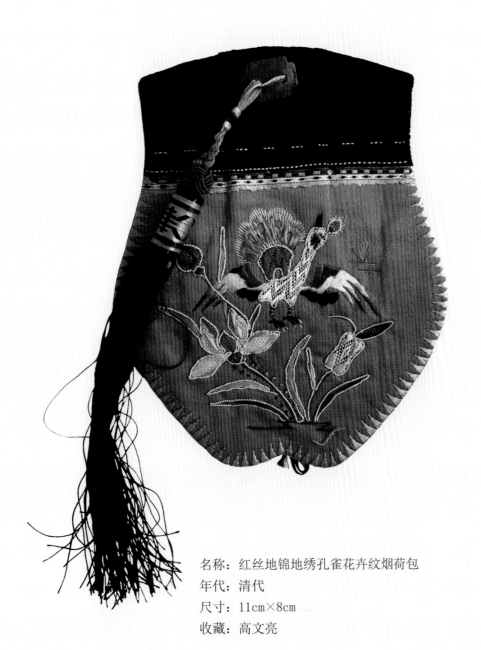

名称：红丝地锦地绣孔雀花卉纹烟荷包
年代：清代
尺寸：11cm×8cm
收藏：高文亮

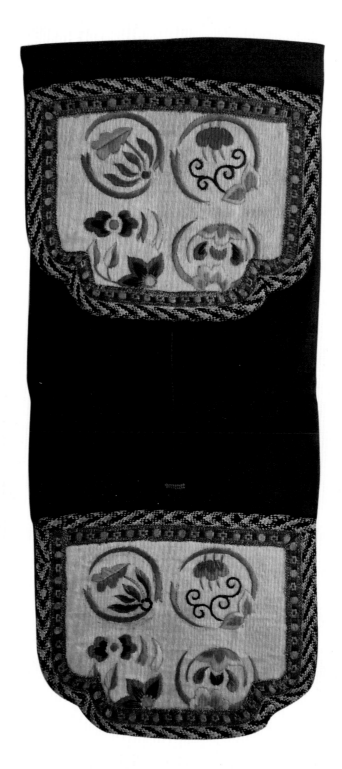

名称：白丝地平针绣团花褡裢荷包

年代：清代

尺寸：25cm×9cm

收藏：高文亮

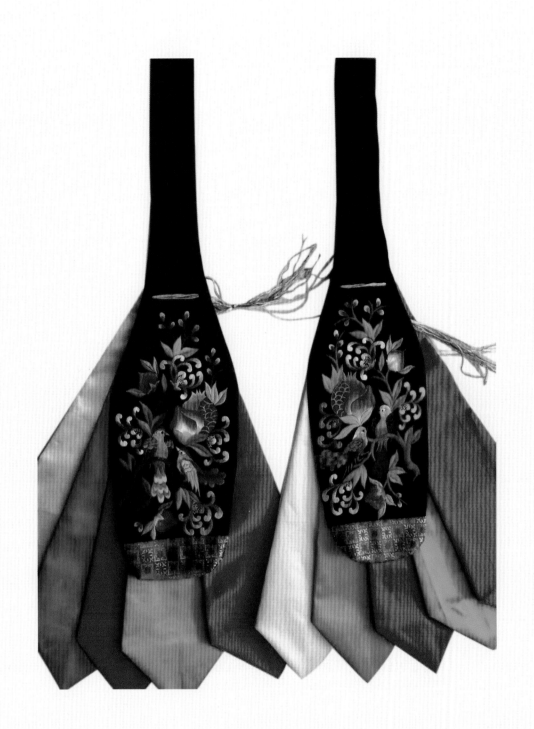

名称：蒙古族鼻烟壶袋刺绣

作者：敖特根其其格

地区：兴安盟科尔沁右翼前旗

名称：图什叶图王府刺绣之蒙古族摔跤服刺绣
作者：张春花
地区：兴安盟科尔沁右翼前旗

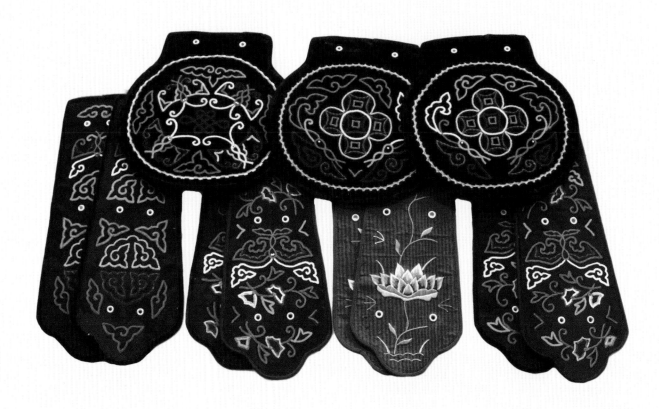

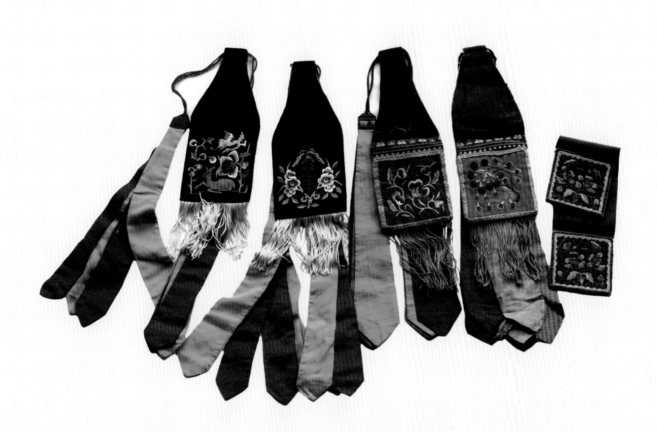

名称：图什叶图王府刺绣之烟荷包刺绣
作者：张春花
地区：兴安盟科尔沁右翼前旗

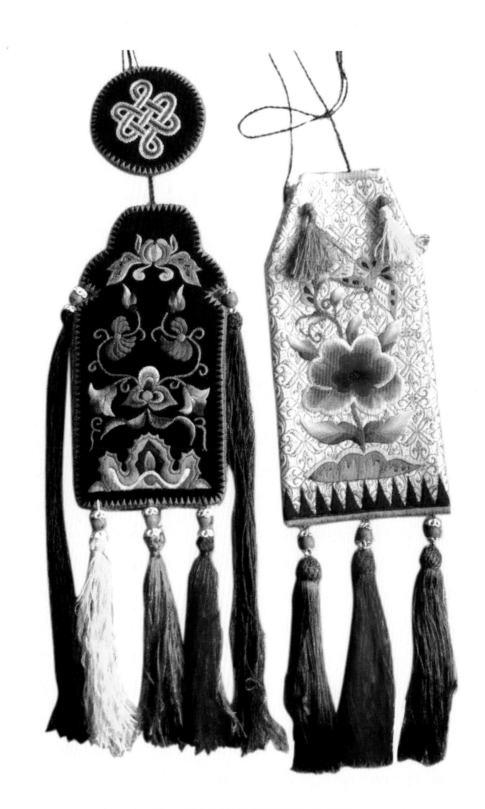

名称：蒙古族蝶恋花纹饰荷包及烟袋

作者：额尔登其其格

地区：鄂尔多斯市乌审旗

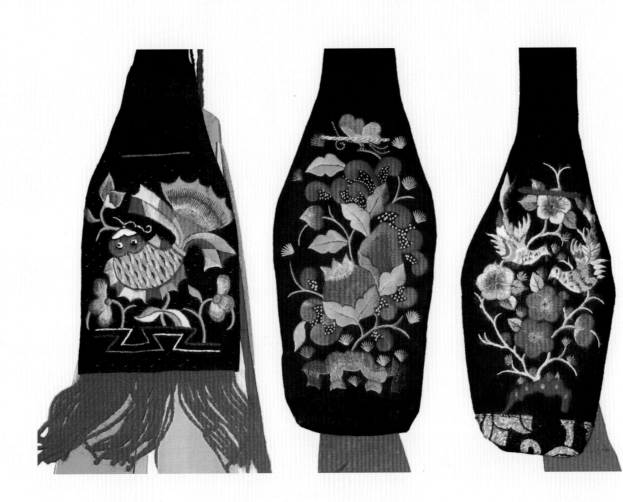

名称：蒙古族烟荷包刺绣
地区：呼和浩特市

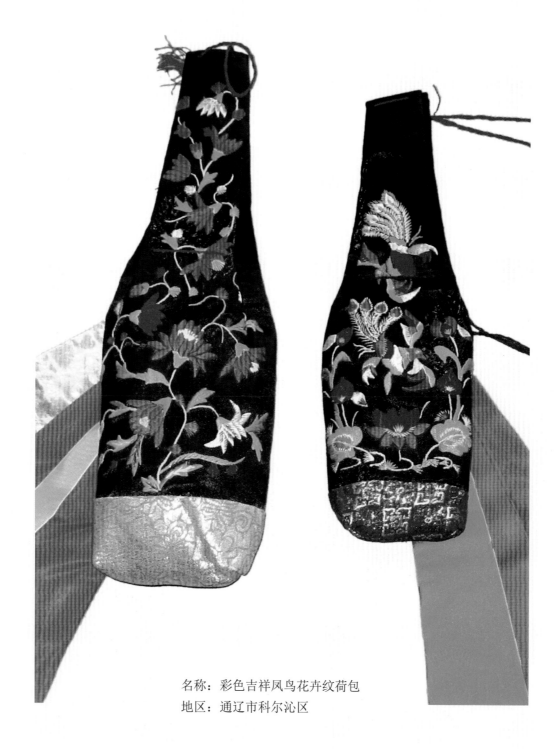

名称：彩色吉祥凤鸟花卉纹荷包

地区：通辽市科尔沁区

名称：蒙古族五色飘带蝶恋花纹饰烟荷包
作者：万花
地区：赤峰市翁牛特旗

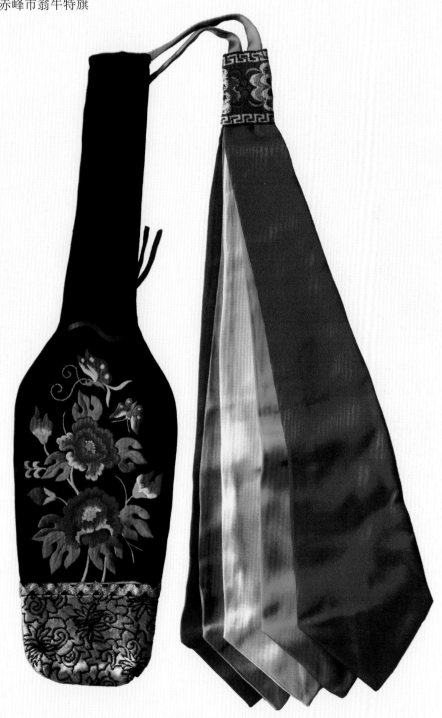

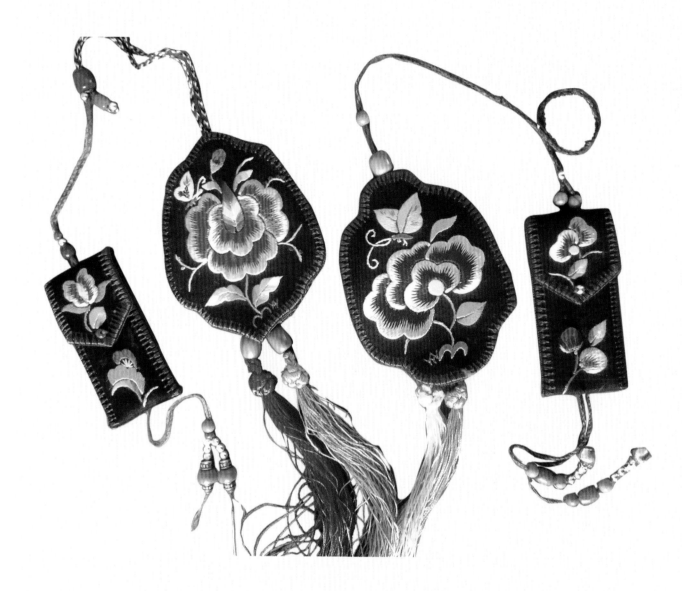

名称：蒙古族鼻烟壶绣包

作者：额尔登其其格

地区：鄂尔多斯市乌审旗

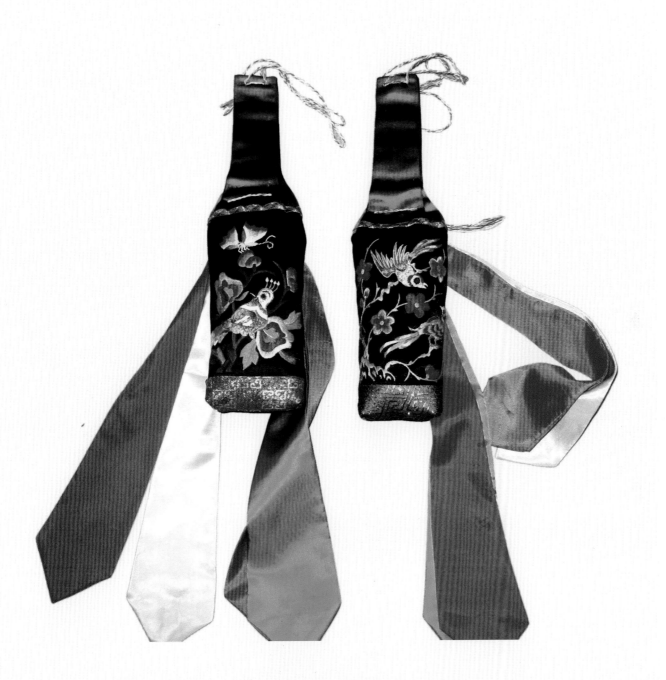

名称：蒙古族梅花禽鸟纹饰烟荷包
地区：通辽市科尔沁区

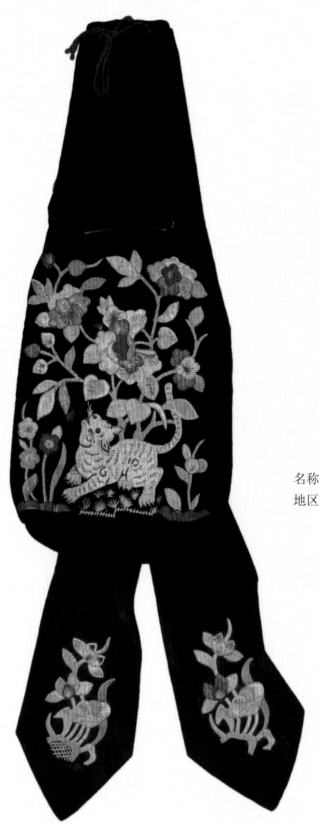

名称：蒙古族猫戏花卉纹烟荷包

地区：通辽市扎鲁特旗

名称：蒙古族八色飘带花卉纹荷包
作者：额尔登其其格
地区：鄂尔多斯市乌审旗

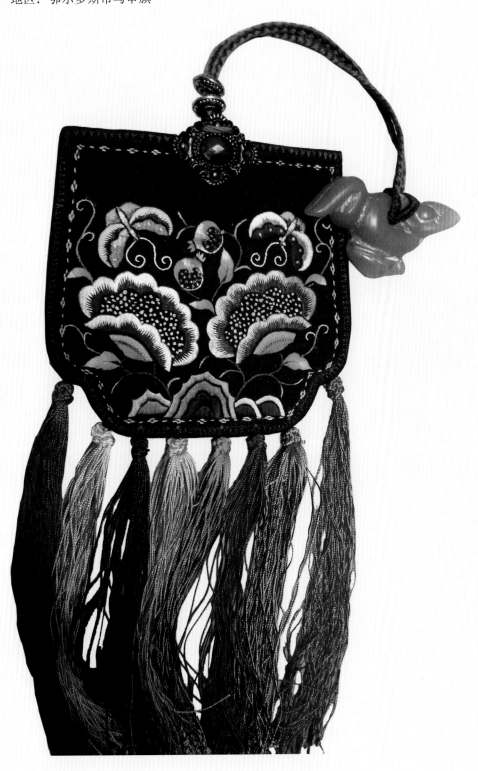

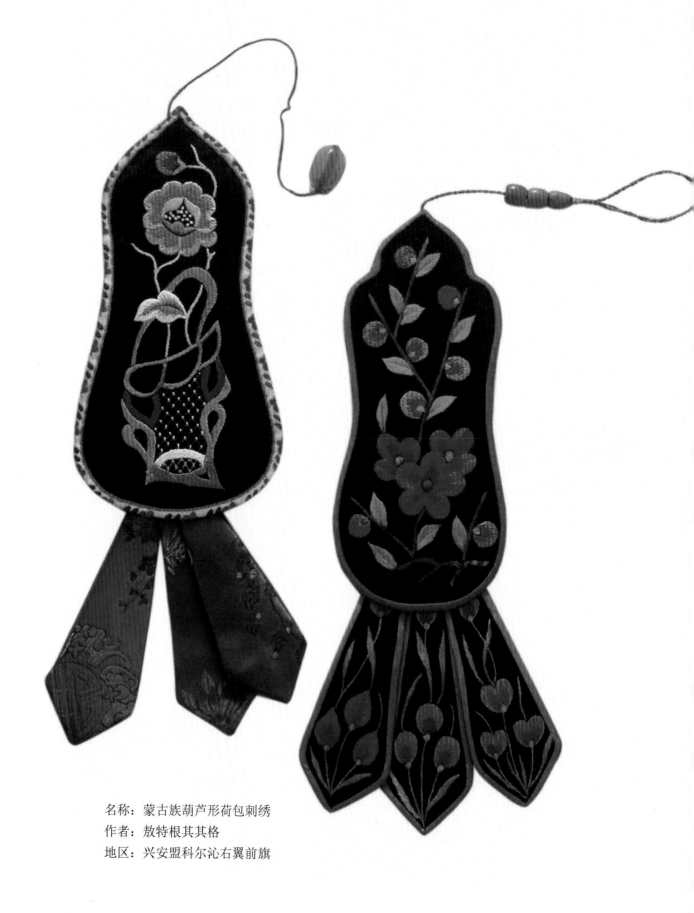

名称：蒙古族葫芦形荷包刺绣
作者：敖特根其其格
地区：兴安盟科尔沁右翼前旗

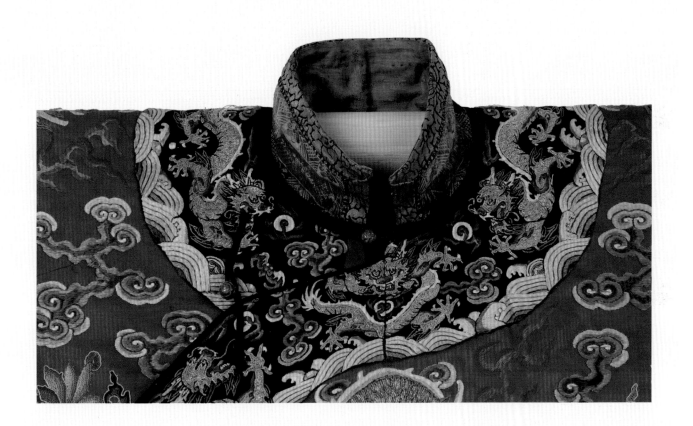

名称：蒙古族红缎金线钉绣九龙彩云纹鎏金铜扣右衽马蹄袖袍服（局部）

年代：清代

收藏：内蒙古博物院

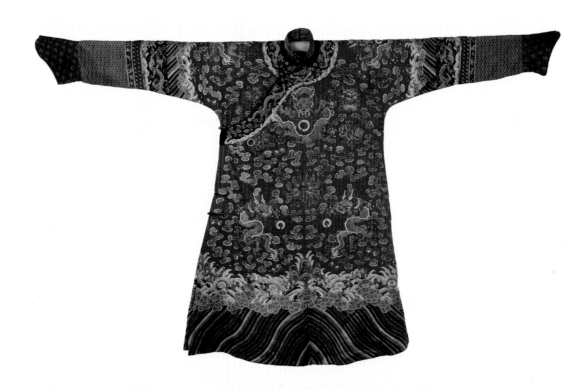

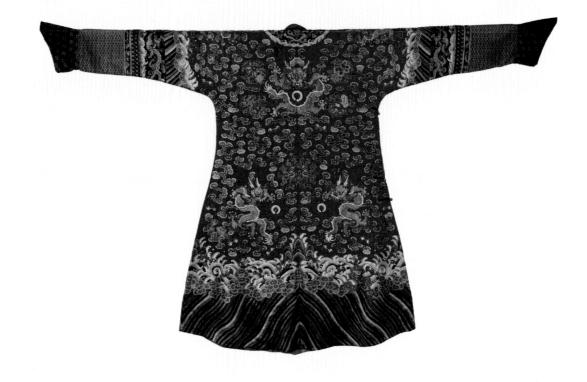

名称：蒙古族红缎金线钉绣九龙彩云纹鎏金铜扣右衽马蹄袖袍服

年代：清代

收藏：内蒙古博物院

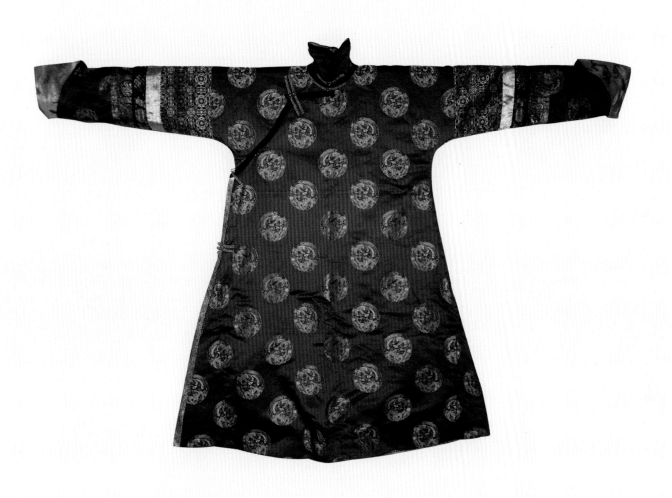

名称：蒙古族红缎团龙凤纹立领右衽马蹄袖女袍

年代：近现代

收藏：内蒙古博物院

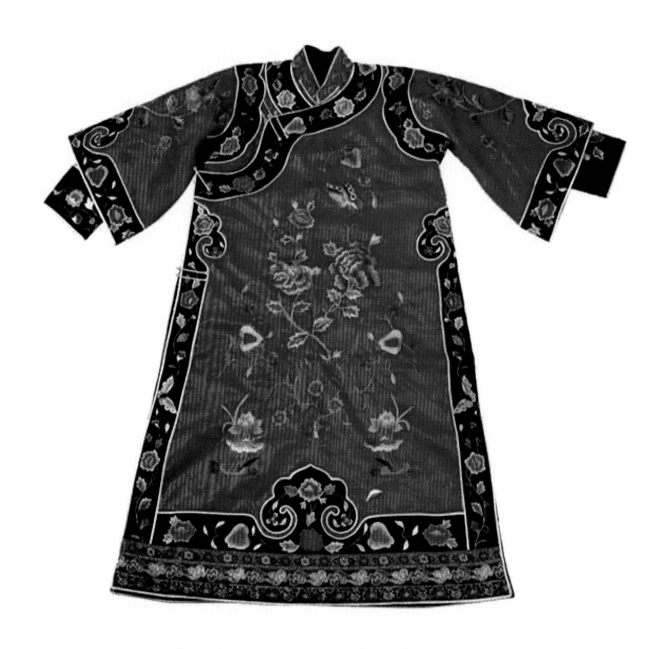

名称：蒙古族服饰刺绣
作者：敖特根其其格
地区：兴安盟科尔沁右翼前旗

名称：蒙古族服饰刺绣
作者：敖特根其其格
地区：兴安盟科尔沁右翼前旗

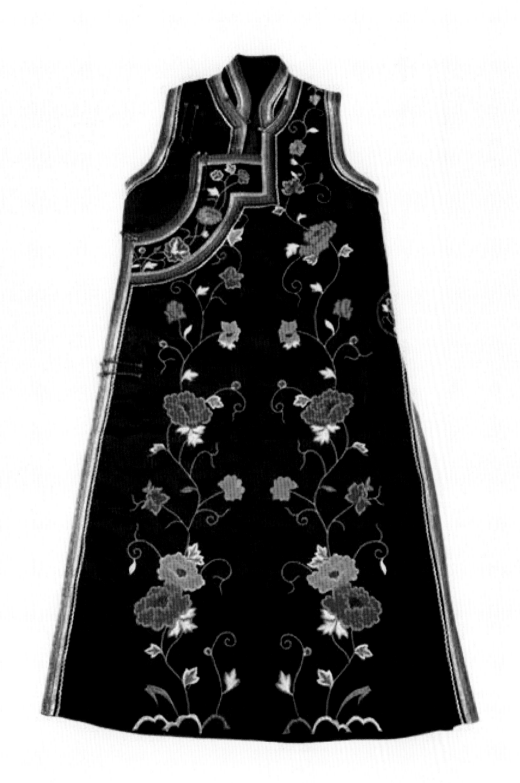

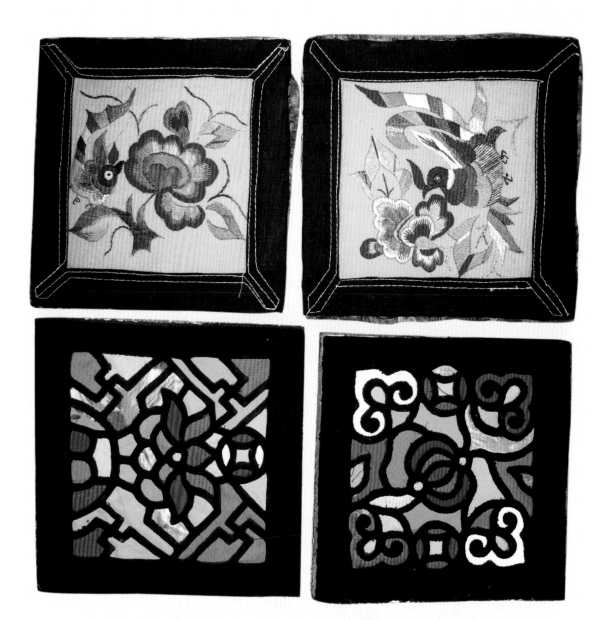

名称：蒙古族枕头刺绣纹饰
地区：呼和浩特市

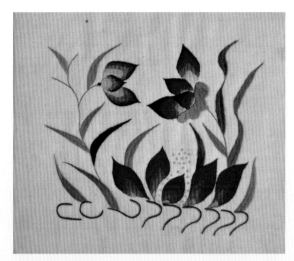

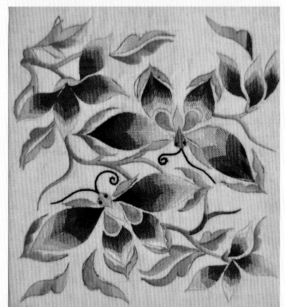

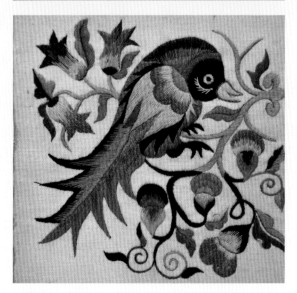

名称：蒙古族刺绣图案

地区：呼和浩特市

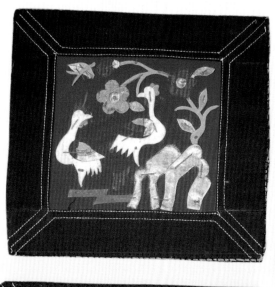

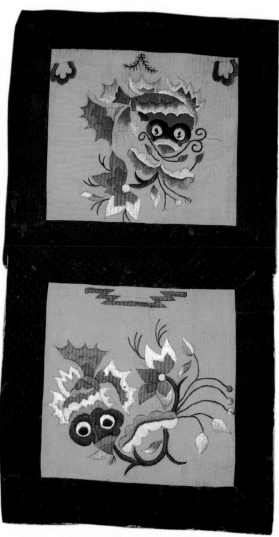

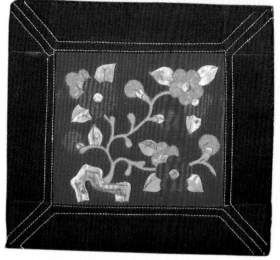

名称：蒙古族枕头刺绣之梅花、鱼戏莲等纹饰

地区：呼和浩特市

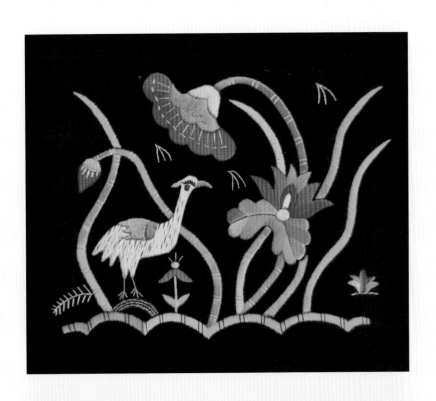

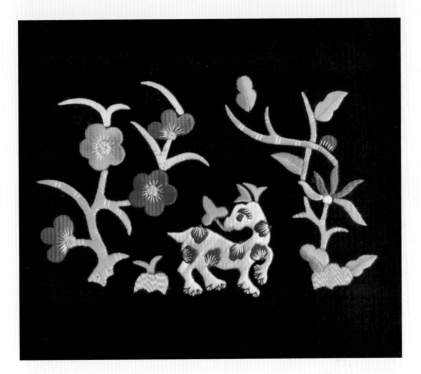

名称：蒙古族刺绣图案

地区：呼和浩特市

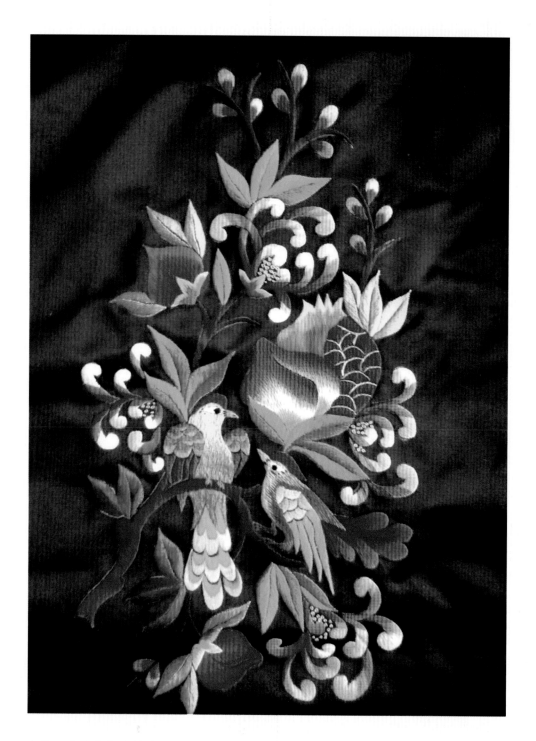

名称：寿桃花鸟纹刺绣

作者：敖特根其其格

地区：兴安盟科尔沁右翼前旗

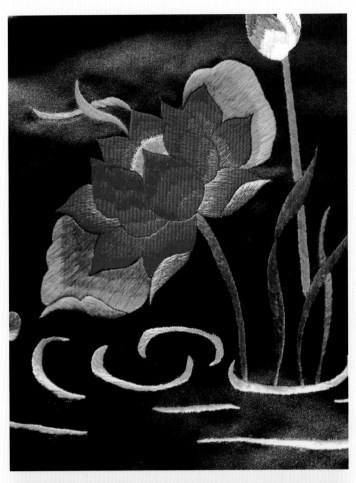

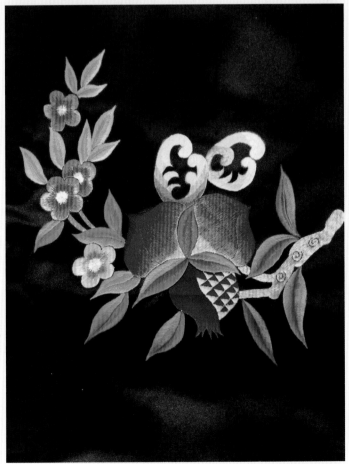

名称：蒙古族刺绣之荷花、石榴图案纹饰
作者：娜仁其其格
地区：赤峰市翁牛特旗

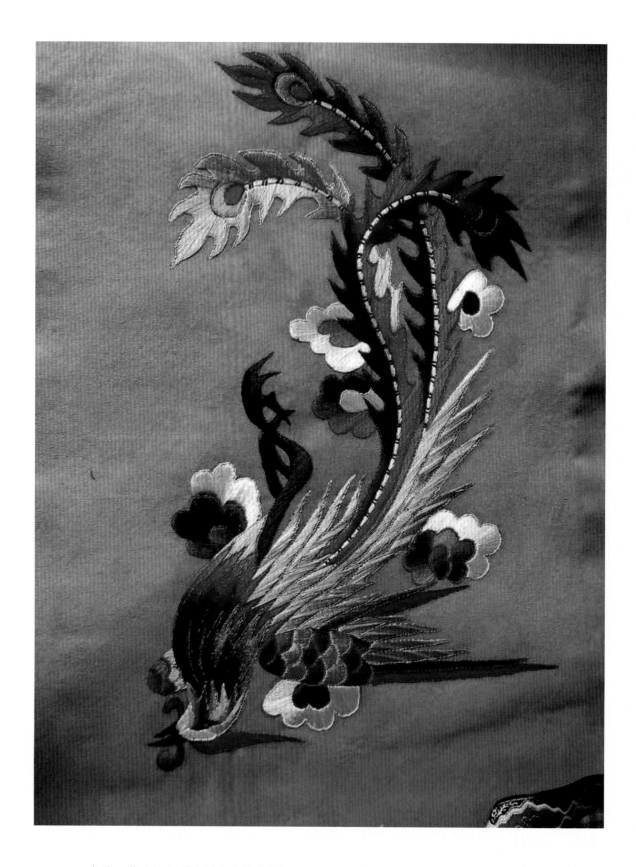

名称：蒙古族刺绣之凤鸟纹饰纹样

作者：德力格仁玛

地区：鄂尔多斯市

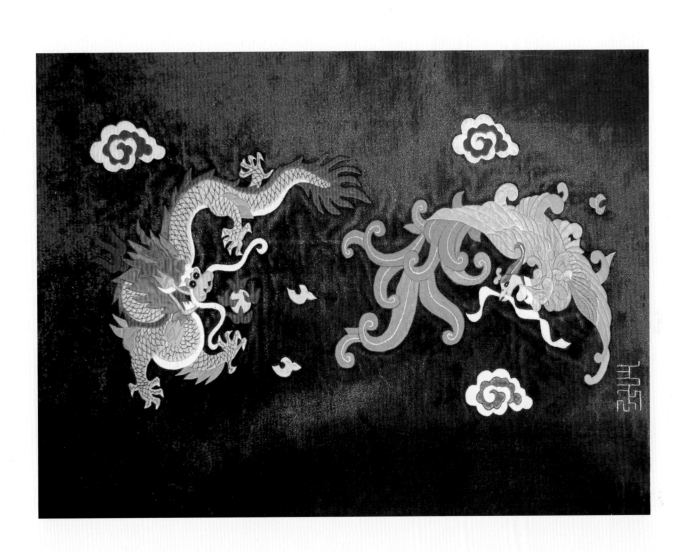

名称：蒙古族蓝丝绒地绣龙凤图

地区：通辽市科尔沁区

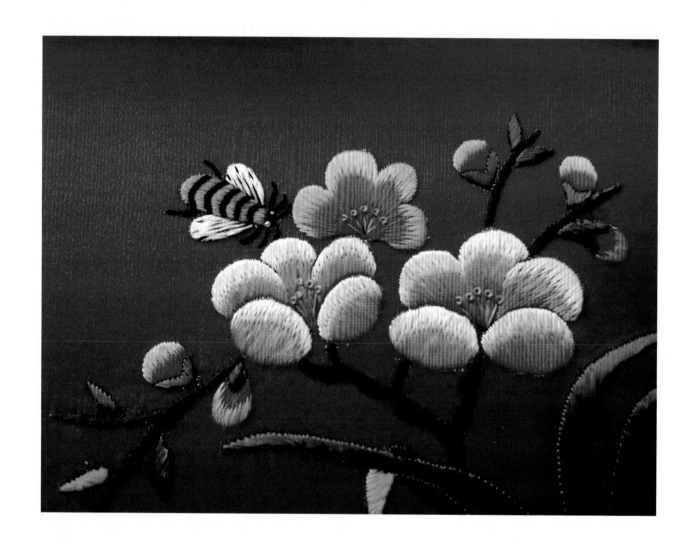

名称：蒙古族刺绣之花引蜜蜂图案

作者：敖特根其其格

地区：兴安盟科尔沁右翼前旗

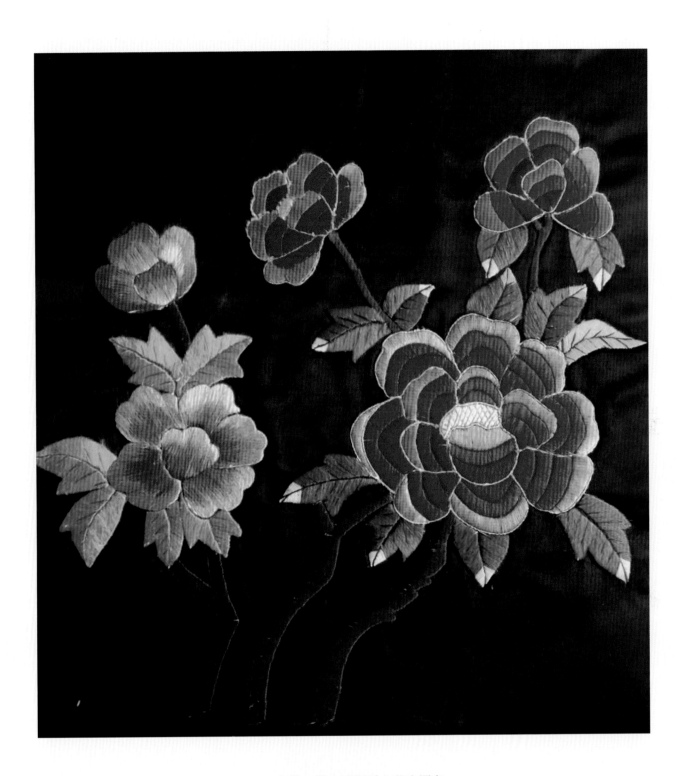

名称：蒙古族刺绣之花卉图案
作者：娜仁其木格
地区：通辽市科尔沁左翼后旗

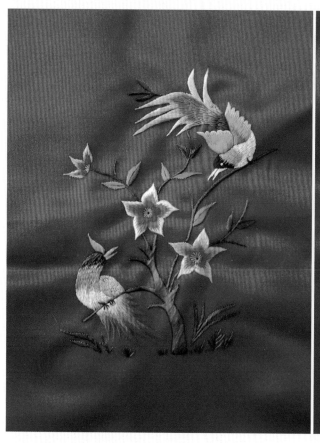
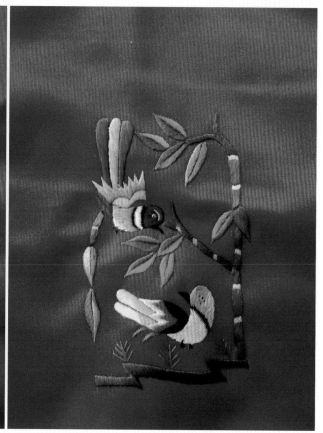

名称：蒙古族刺绣之花鸟图案
作者：敖特根其其格
地区：兴安盟科尔沁右翼前旗

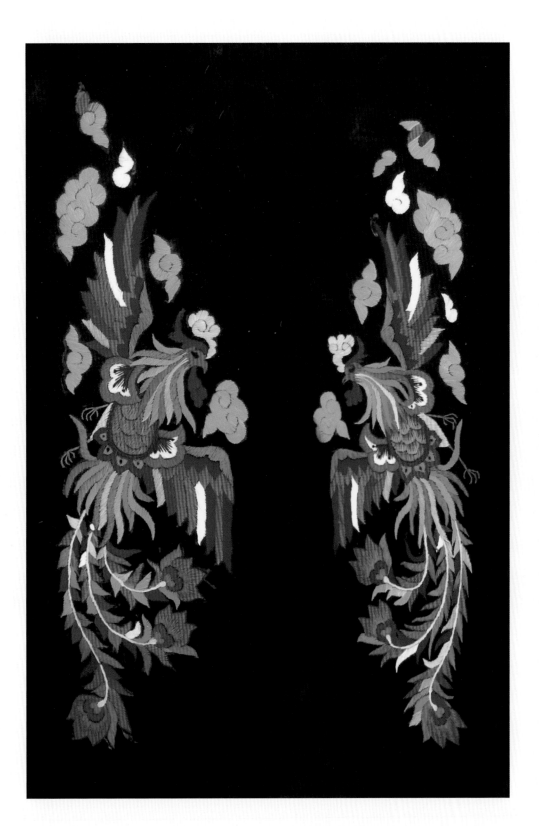

名称：蒙古族刺绣之吉祥凤鸟图案

收藏：乌日切夫

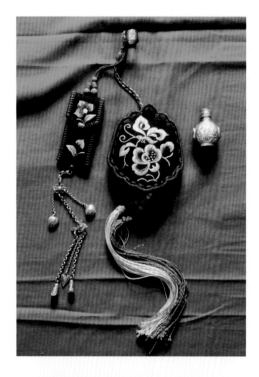

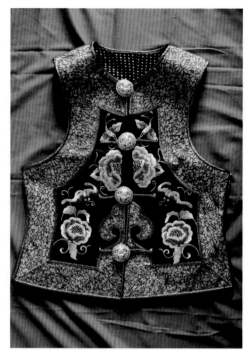

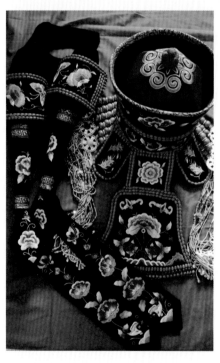

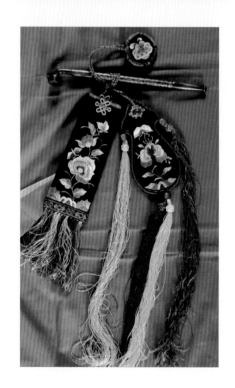

名称：蒙古族刺绣系列展示

作者：额尔登其其格

地区：鄂尔多斯市乌审旗

第一章 蒙古族传统刺绣

第一节 蒙古族传统刺绣的发展

一、古代北方游牧民族传统刺绣

蒙古族刺绣工艺历史悠久，但其熟练的技艺和多样的美饰功能是不同时期北方游牧民族共同创造的。根据罗布桑却丹所著《蒙古风俗鉴》等文献记载，元朝以前，蒙古族人在生活中就已非常注重刺绣艺术，刺绣工艺的应用范围很广。他们将刺绣运用到服饰、帽子、靴子、配饰和室内装饰品上。

早在原始社会的新石器时代岩画中，就已经出现穿着织物的人物造型。战国时期的东胡已有纺织手工业。生活在两千多年前的匈奴人也善于刺绣，从匈奴墓中发掘出来的毛毯上有贴花形式的奇异图案，还有的毛织品上绣着三个骑马人和一个从花中长出来的人形，等等。鲜卑妇女也十分长于刺绣。元朝时期，统治者对刺绣艺术更加重视，设有绣局、纹锦局、鞍子局等机构，并在花纹、颜色的使用方面有着严格的规定，这些对后来的明清刺绣产生了重要影响。明清时期，由于佛教的广泛传播，北方游牧民族的刺绣也有了明显的宗教色彩，如服饰的刺绣图案中出现了大量和佛教有关的造型符号。

二、中原传统刺绣的影响

古代北方游牧民族在文化艺术方面受中原的影响比较大。从秦汉时期开始，中原刺绣就对北方游牧民族刺绣产生影响。汉代的织锦通过贸易或赠送的方式进入北方草原，刺绣方式也随之传入。到了元代，统治者对中原文化的接受直接影响了刺绣艺术的发展，出现了实用性刺绣和欣赏性刺绣两大类刺绣工艺。实用性刺绣工艺主要用于宫廷礼服、朝服等，这类刺绣直接继承了宋代成熟的刺绣技艺，其表现方法、题材与宋代较为相似。欣赏性刺绣主要出现在表现藏传佛教题材的佛像、经卷或僧帽、僧服上。

到了明清时期，通过贸易和赠予等方式，蒙古族人不断将汉族的云锦和织绣技艺引入蒙古地区。西藏的唐卡艺术就是在清朝时期广泛影响了蒙古族刺绣艺术。同时，清朝时期满族的服饰、配饰等也不断传入蒙古地区，其各种刺绣用品也在蒙古地区广泛流行。清朝皇帝也经常把绣花荷包等物赏赐给蒙古王公，这些都对当时的蒙古族刺绣产生了巨大影响。

在题材方面，蒙古族刺绣也吸收了汉族刺绣的许多内容，如表示延年益寿、子孙昌盛等"吉祥"主题的蝴蝶、蝙蝠、"寿"字、龙凤、葫芦、牡丹、仙桃、杏花等纹饰都来源于汉族民间文化。可见，蒙古族刺绣艺术又融合了中原地区优秀的刺绣文化。

三、西藏唐卡艺术的影响

明清时期，由于藏传佛教的影响，西藏的唐卡艺术对蒙古族传统刺绣产生了巨大影响。唐卡

是在布上绘制或刺绣的一种美术形式，是为了方便僧俗朝拜、供养等而制作的。西藏唐卡传入蒙古地区后，直接影响了蒙古地区寺庙壁画与唐卡的绘制，也对蒙古族民间刺绣的题材与表现方式产生了影响。在题材方面，出现了许多佛教符号；在表现方式上，尤其是对圣像的刺绣完全依照制作佛像的《量度经》来造型。

西藏唐卡传入蒙古地区之后称"佛画"。唐卡艺术的普遍流行，是从北元时期开始的。其时，蒙古族、汉族人民互市贸易和互相馈赠礼品的行为更加频繁，蒙古族人民因此不断接触中原地区的云锦及织绣的技艺和纹锦色彩，使蒙古族民间刺绣的内容越来越丰富。再加上喇嘛教的盛行，各地兴建了许多召庙，壁画与雕塑艺术随之兴盛起来。各召庙中不可缺少的悬挂式布画和刺绣佛像——唐卡画，与壁画和雕塑佛像、建筑相互衬托，显得十分严肃、庄重、神秘。

贴绣各种佛像，不仅为喇嘛画师所擅长，在民间也是非常流行的。有的牧民用十几年的时间精绣佛像，然后献给召庙，献给活佛，认为这是做了一件功德很大的事。在内蒙古阿拉善盟延福寺等许多召庙，都有这样的刺绣或贴绣唐卡画。蒙古国很多大型唐卡画，都是用精选的绸缎细心贴绣的。佛像用线部分，一般用粗细一致的布镶嵌，蒙古族人把这种方法称为"哲格图那穆拉"，近看极为细腻精致，远看则金碧辉煌。

第二节 蒙古族传统刺绣的艺术表现

一、表现方法

蒙古族民间刺绣常用的几种表现方法有传承的方法、夸张的方法、对比的方法、简练的方法、添加的方法和象征的手法等。

1. 传承的方法

民俗学主要研究对象是民间文化的传承关系，这种传承关系在民间刺绣的图案中表现得尤为突出。蒙古族刺绣中的许多图案纹样可以追溯到古代北方游牧民族的原始文化，比如常用的龙纹、凤纹、"卍"纹、哈木尔云纹、回纹、犄纹等；生活中的服饰与毡帐等的装饰纹样都受到了红山文化、夏家店下层与上层文化、匈奴与东胡文化的影响。所以，刺绣艺术在很多方面是连贯古今的，其一般会通过母传女的方式代代相传。

2. 夸张的方法

为了强化装饰效果，蒙古族刺绣常常采用夸张的手法。如刺绣双驼或牛羊时，往往抓住其主要特征加以夸张，而其他部分则用省略的方法进行处理；采用卷草纹美化装饰时，对其主要部分和引起美感的主要方面进行夸张，使人看了形象更突出，给人以更强的美感。

3. 对比的方法

在刺绣过程中，常采用对比的手法，如图案的大与小、多与少、方与圆、曲与直、疏与密、

虚与实的对比，线条的粗与细的对比，色彩的冷与暖、重与轻、华丽与朴素、强与弱的对比，等等。花与花之间突出主花，叶与叶之间突出主叶。蒙古族刺绣喜欢用补色对比和对比色对比的方式，如红花绿叶。此外，刺绣中还常采用退晕法，即色彩逐渐过渡而不刺眼。

4. 简练的方法

在刺绣中看到的各种花草、蝴蝶、鸟兽等，都是在对实物进行详细的观察后，用很简单的图案表现出来的。这就需要取舍和概括。取舍与概括不是把物象简单化，而是在透彻理解的基础上，按照美的感受和规律提炼升华，使图案不像实物那样繁杂，而是更加规整。比如，美丽多姿的蝴蝶经常被简化为交叉图案或盘肠的变形图案。

5. 添加的方法

添加是刺绣中常用的花中套花、叶中套花的手法，比如在常见的鸟形或马形荷包内添加梅花等各种花卉。这种方法在古代岩画、匈奴的铜饰牌等中有过体现，是较古老的方法。

6. 象征的方法

蒙古族民间刺绣工艺中，"卍"纹图门贺象征太阳，蓝色象征天空，龙象征祥瑞，犄纹象征五畜兴旺，鱼象征自由，虎、狮、鹰象征英雄等，可见，其与古代象征性艺术传统有直接的联系。

二、刺绣种类

蒙古族民间刺绣大体上分为绣花、贴花、套古其呼、混合等几种。

1. 绣花

绣花，蒙古语称"花拉敖由呼"。一般用绸、布或大绒做地儿，绣各种花卉、几何纹、鼻纹、卷草纹、盘肠纹和交叉图案等。通常在黑布或青色地儿上绣绿叶红花，一般花叶不重叠，色彩绚丽夺目且厚重强烈，富有装饰性。蒙古族人绣花时一般不绷架，直接用手捏绣，绣法简单自由。绣花时用对比色、补色较多，多采用古老的退晕法，浓淡层次较多，色彩协调美观。

2. 贴花

贴花，蒙古语称"那嘎玛拉"，或称"海其木勒敖由呼"，是把各式布料、绸缎、大绒剪成各种传统纹样，贴于布或毡上，然后再缝缀、锁边。锁边，蒙古语称"达日柱敖由呼"。蒙古族牧民不分男女都善于贴花，比如蒙古包门帘、鞍鞴、驼鞍等，全部由自己精心设计并贴绣而成。贴花一般运用大块面的色彩，用料简单，是刺绣中常用的一种方法。花卉图案中的花有时剪成浓淡不同的色彩块面，花叶也要剪好贴在地儿上，然后连缀锁边。锁边针脚清晰，牵补边线则看不见缝缀的针脚。内蒙古锡林郭勒盟的贴花边缘多用凸起的布做镶边，难度大，费时间，蒙古语称"哲格图那木拉"，这种凸起镶边远看如铁线描。

贴绣主要是用当地的羊毛毡或布利阿尔皮做地儿贴花。用毛毡做地儿的话，一般用大红布或蓝布剪成各种传统图案并锁补或牵补于毡子上，四周边缘用赭色驼毛线缝结，既实用，又美观，给人以粗犷大方、醒目庄重、层次清楚、主次分明、对比强烈的感受。一般来说，绣花不宜绣大块面的纹样，否则费工太多，所以刺绣小品为多。但贴花则解决了这方面的问题，很适合蒙古包和羊毛毡刺绣使用。牧民制作绣花毡往往用大边、小边组成几层边缘纹样，中间用团形主体图案，主体图案为浮纹，周围再用四方连续图案做底纹以布满整个毡子。这种毡绣工艺品，牧民家家都有，是蒙古包内铺地的必备品，深受牧民喜爱。

3. 套古其呼

这种方法，就是用大小相等的点缝成各种图案。一般男靴不需要艳丽的花纹，只需用很均匀的点缝制成各种各样的花卉和几何图案，常常使用的"卍"纹图案，朴素庄重。牧区绣花毡、门帘、驼鞍的绣制都用这种针法。在缝制时，细点要圆润，粗点要厚实、刚健有力，点的排列要均匀，纹样之间要有疏密、浓淡之分。

4. 混合

在刺绣过程中，经常会几种方法混合使用，比如在贴花上绣美丽的花朵。上面谈到绣花不宜做大块面的花纹，因为费工太多，而贴花虽解决了这一问题，却难免会有平淡单调的感觉，如两者结合，便能取长补短。套古其呼和贴花相结合的刺绣品也很多，在毡绣大面积的套古其呼图案中贴绣立体图案用得更多。牧区的毡制驼鞍和毡制希日特格就是采用套古其呼和贴花相结合的方法缝制的，其主题突出，色彩对比强烈，让人印象深刻。

三、艺术特色

蒙古族民间刺绣最主要的特点是具有线条感。例如，在绣制服饰、靴子等物品时，多用不同颜色的棉线，以使花纹疏密有致，色彩对比强烈；反过来，这种刺绣方式也增强了服饰、鞋靴等物品的牢固度，使其耐穿、耐用。

蒙古族民间刺绣的第二个特点是色彩对比强烈。不同的生活环境和民俗习惯，使蒙古族有了不同于其他民族的色彩感受，他们对颜色的冷暖、明暗等有着独特的理解。在刺绣品中，如果背景为冷色，花纹一般为暖色；如果背景是暗色，花纹则用亮色；等等。这些色彩使用经验是蒙古族人民在漫长的生活实践中总结出来的。

蒙古族民间刺绣还有写实与抽象相结合的特点。从刺绣的图案纹样来看，可以分为写实性与抽象性两大类，写实性的有各种植物、动物，抽象性的有几何纹饰。当然，两种类型的图案纹样一般同时出现。

创作自由是蒙古族民间刺绣的又一特色。蒙古族民间刺绣在不断的实践中逐渐成熟。由于纯手工制作的原因，蒙古族刺绣于创作方面表现出自由发挥想象力的特点。

民俗性是蒙古族民间刺绣艺术最根本的特点。艺术源于生活，几乎所有的蒙古族刺绣纹饰都体现了蒙古族的民俗文化。刺绣是民俗文化的物化形式，如服饰上的刺绣纹饰根据服饰的不同功能和款式而不断变化，其民俗意义也不尽相同。蒙古族民间刺绣作为民俗文化的一部分，反映了蒙古族人民的传统观念、情感和理想。

四、文化价值

蒙古族刺绣作为一种装饰手法，属于一种文化现象，包含一定的文化内涵。刺绣是一种物质生产，同时也是观念形态的体现。蒙古族刺绣用于服装或室内装饰，具有一定的物质功能和审美功能，它反映了蒙古族的生活方式、民俗观念、文化等。刺绣为服饰或环境装饰服务，其表现方式和色彩造型的选择都是根据所依附的服饰或环境装饰物来决定的，而这些物品的形成依据是该民族独特的生活环境和生活方式。

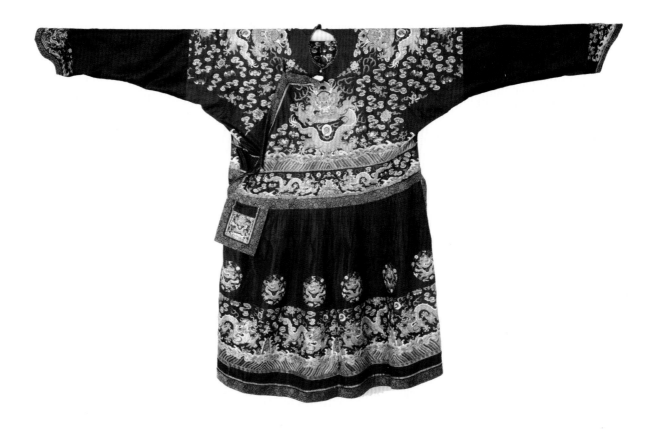

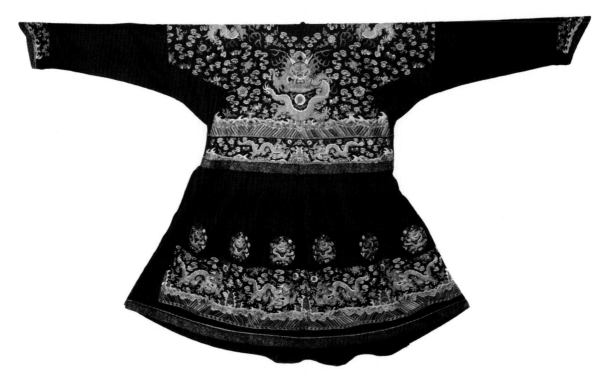

名称：蒙古族石青缎金线钉绣龙纹右衽马蹄袖朝袍

年代：清代

收藏：内蒙古博物院

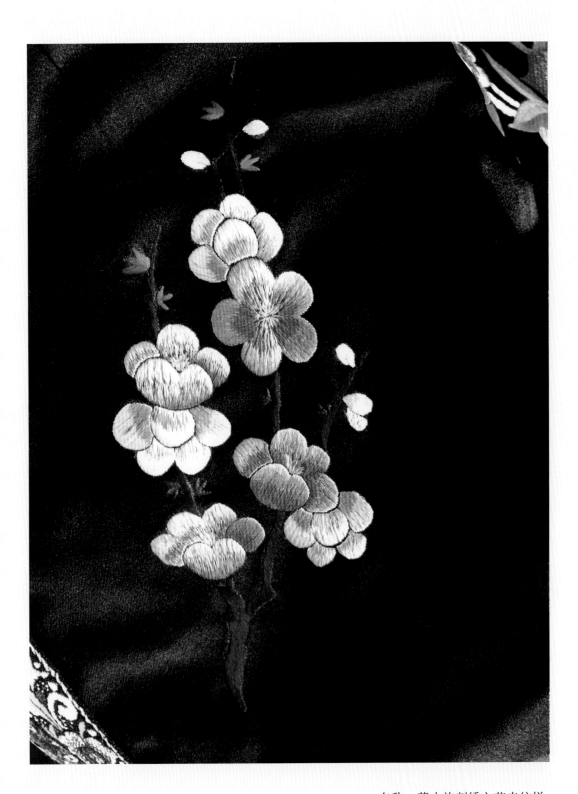

名称：蒙古族刺绣之花卉纹样
作者：娜仁其其格
地区：赤峰市翁牛特旗

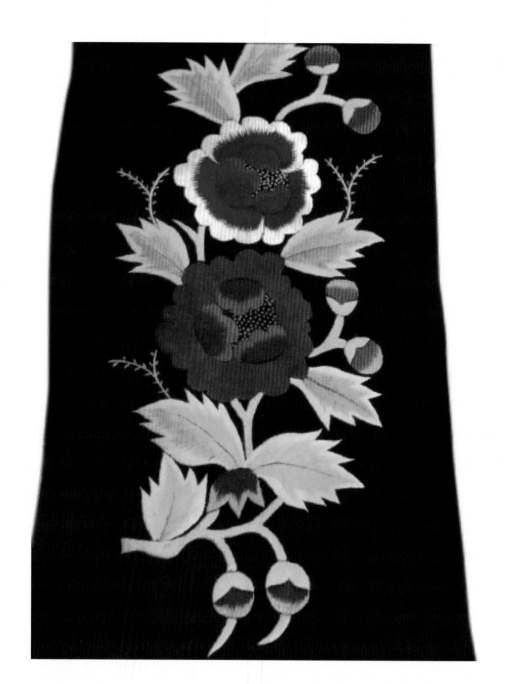

名称：蒙古族刺绣之花卉纹样
作者：娜仁其其格
地区：赤峰市翁牛特旗

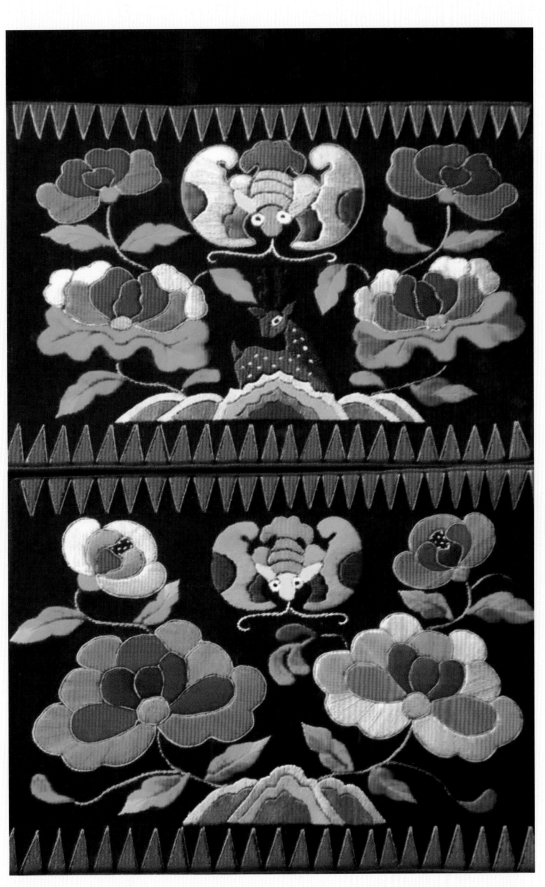

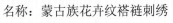

名称：蒙古族花卉纹裙裤刺绣
地区：呼和浩特市

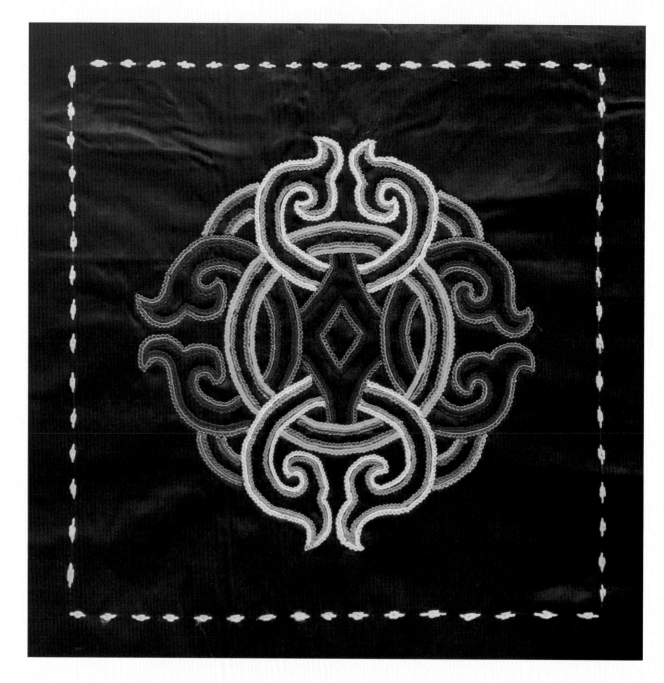

名称：蒙古族刺绣纹饰

作者：哈斯其其格

地区：赤峰市克什克腾旗

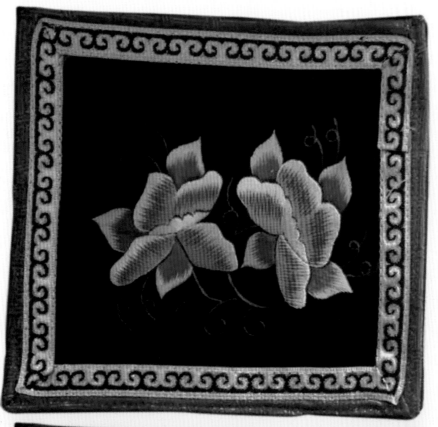

名称：蒙古族刺绣之花卉纹

作者：娜仁其其格

地区：赤峰市翁牛特旗

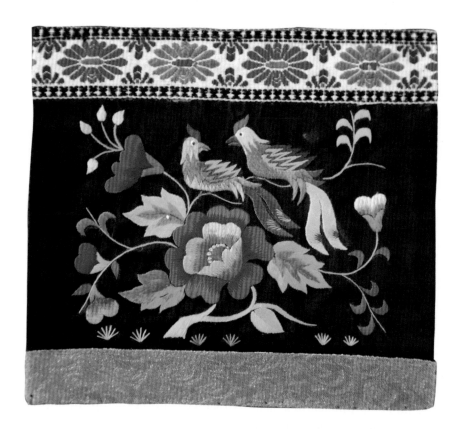

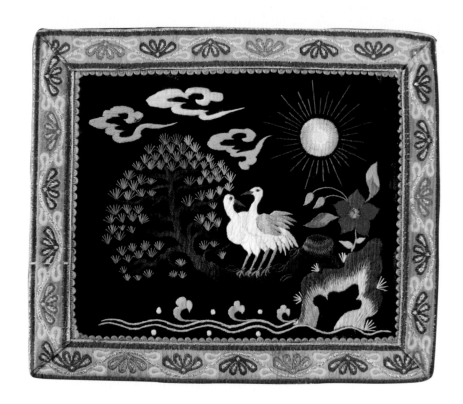

名称：蒙古族刺绣之松鹤凤鸟牡丹图案

作者：万花

地区：赤峰市翁牛特旗

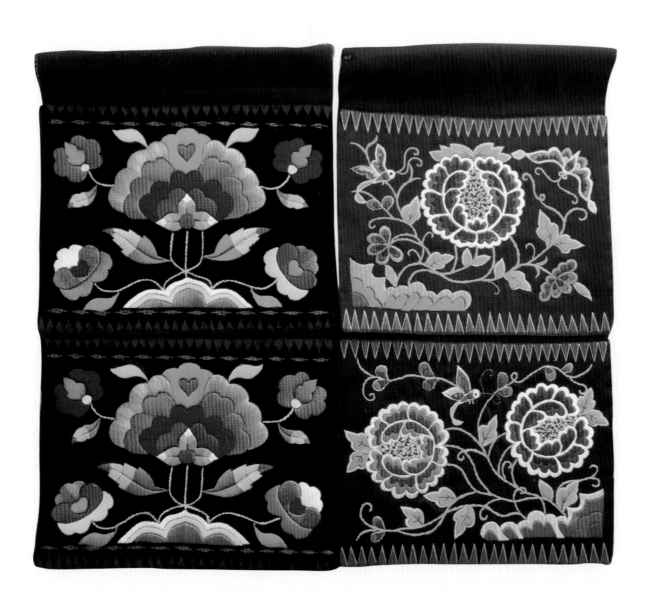

名称：蒙古族刺绣之蝶与花纹饰

作者：嘎拉藏德吉德

地区：鄂尔多斯市乌审旗

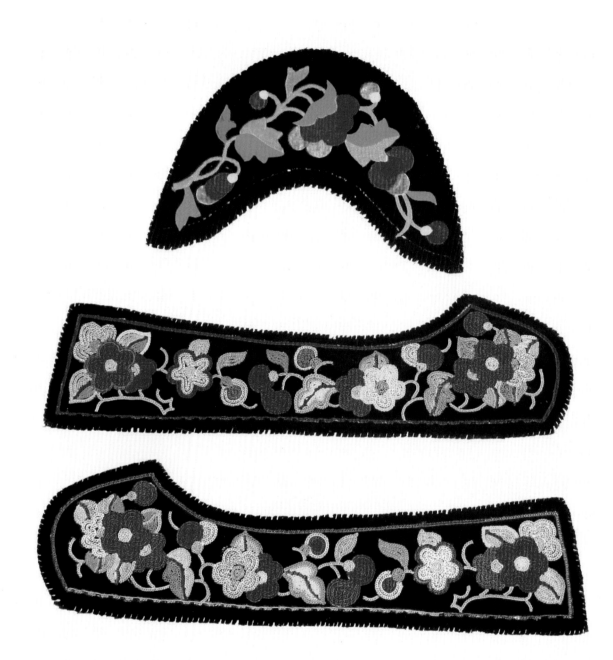

名称：蒙古靴刺绣纹样
地区：通辽市扎鲁特旗

蒙古族传统美术

刺绣

名称：蒙古族刺绣纹样

地区：通辽市科尔沁区

名称：蒙古族刺绣纹样
作者：斯日古楞
地区：锡林郭勒盟

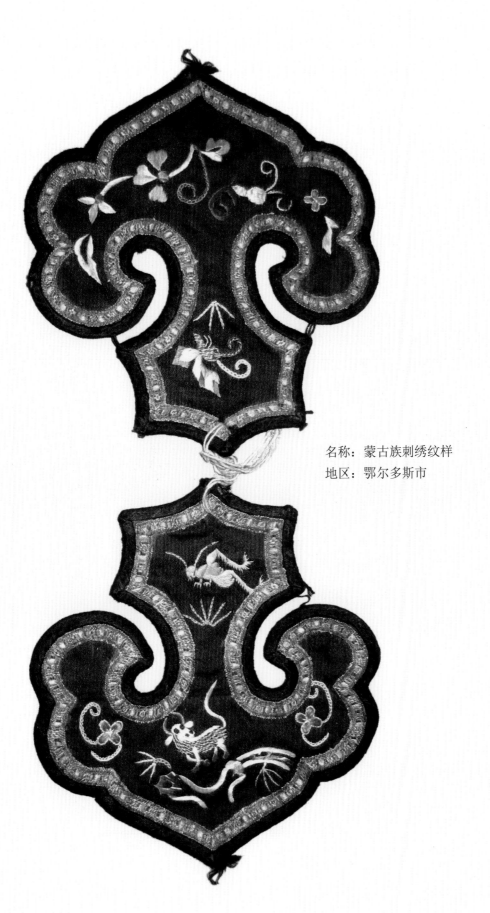

名称：蒙古族刺绣纹样
地区：鄂尔多斯市

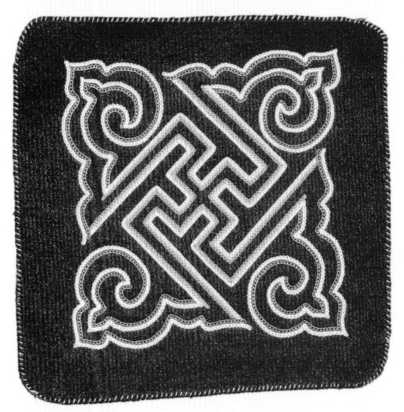

名称：蒙古族刺绣纹样

地区：通辽市科尔沁区

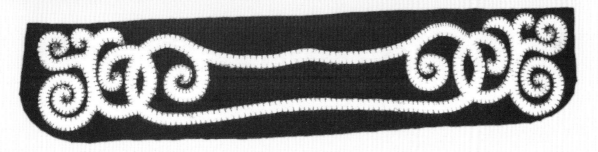

名称：蒙古族刺绣纹样
地区：呼和浩特市

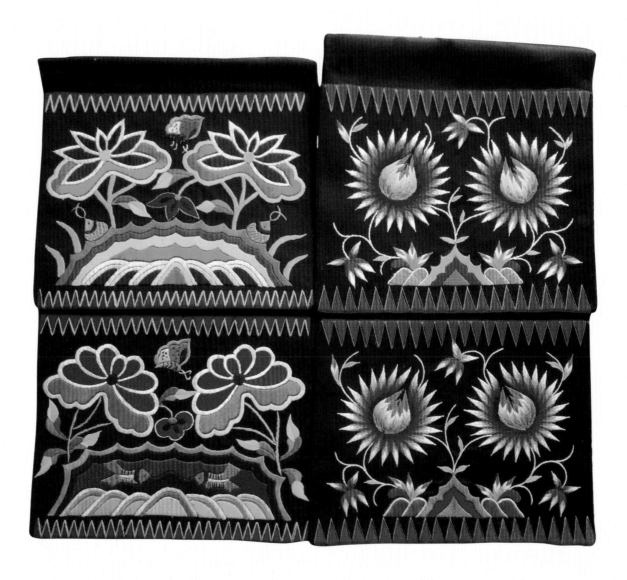

名称：蒙古族褡裢花卉刺绣

作者：嘎拉藏德吉德

地区：鄂尔多斯市乌审旗

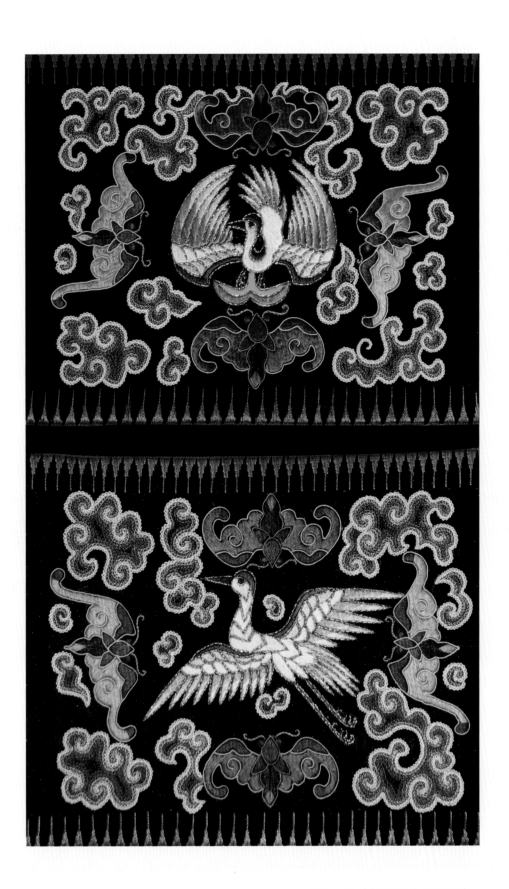

名称：蒙古族刺绣之云鹤图案
作者：德力格尔玛
地区：鄂尔多斯市

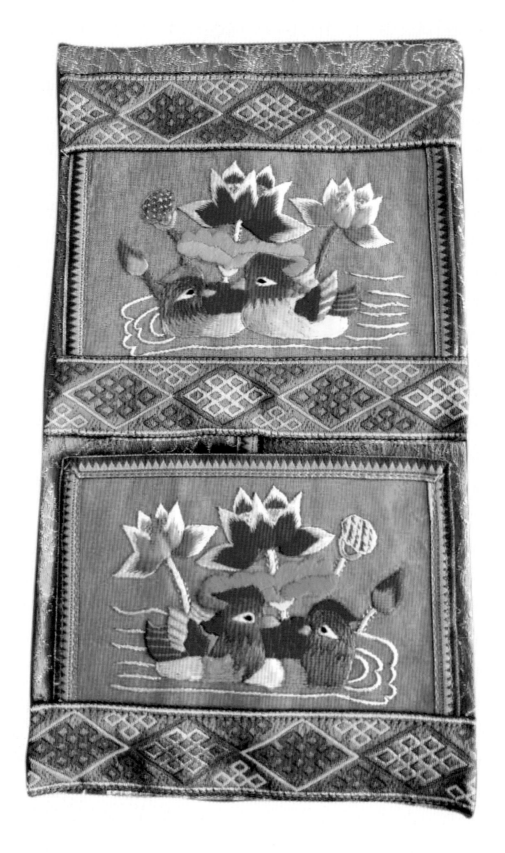

名称：蒙古族褡裢刺绣
作者：王小红
地区：兴安盟科尔沁右翼中旗

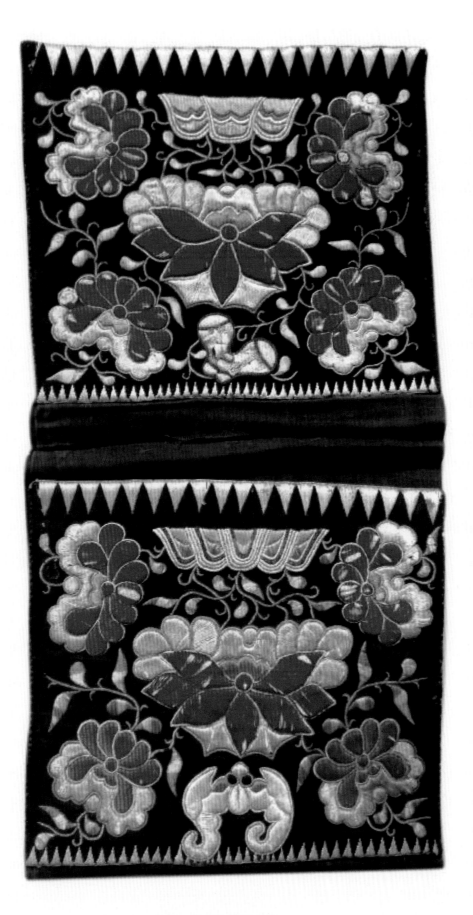

名称：蒙古族褡裢刺绣

地区：呼和浩特市

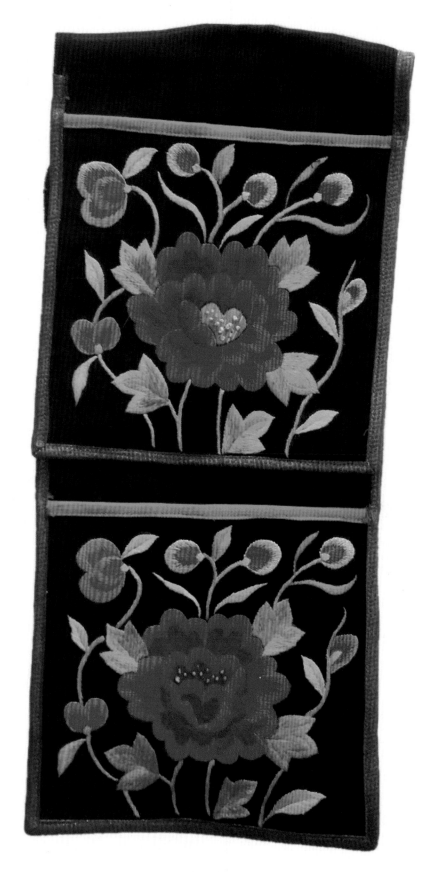

名称：蒙古族褡裢刺绣

作者：敖特根其其格

地区：兴安盟科尔沁右翼前旗

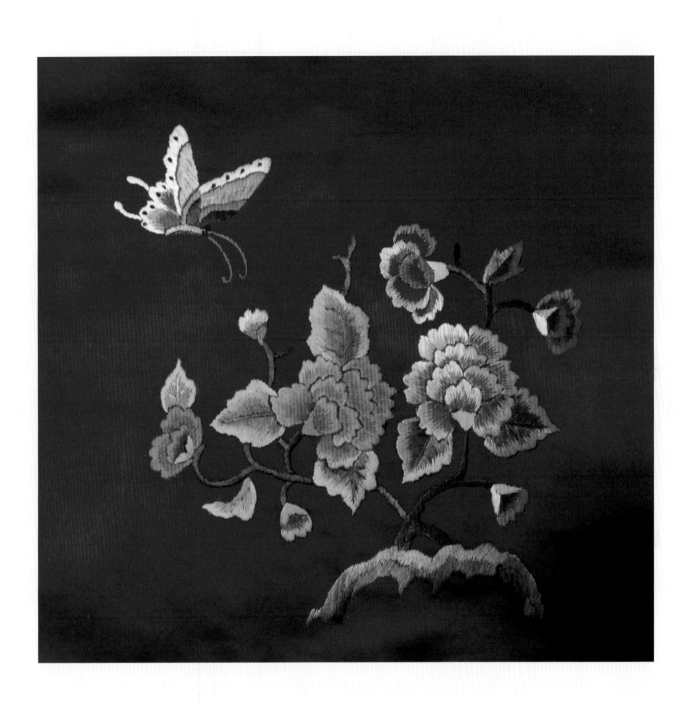

名称：蒙古族刺绣之蝶恋花图案

作者：葵花

地区：阿拉善盟

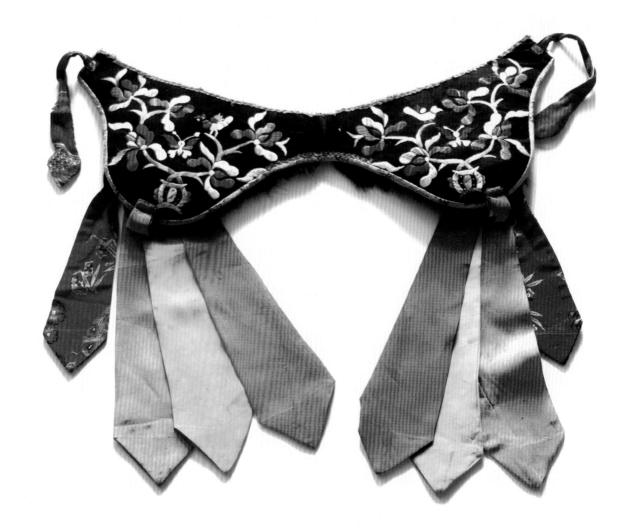

名称：蒙古族帽子刺绣

作者：水英

地区：赤峰市巴林右旗

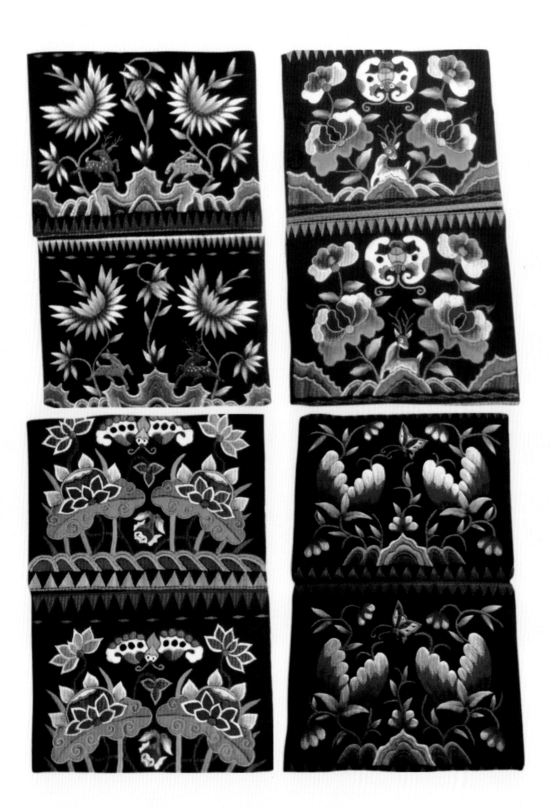

名称：蒙古族鼻烟壶褡裢刺绣

作者：额尔登其其格

地区：鄂尔多斯市乌审旗

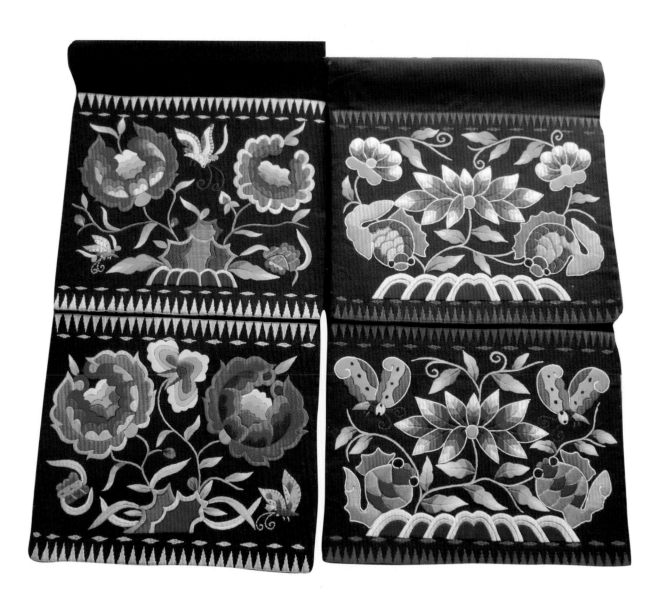

名称：蒙古族鼻烟壶褡裢刺绣

作者：嘎拉藏德吉德

地区：鄂尔多斯市乌审旗

名称：蒙古族刺绣之蝶恋花图案

地区：通辽市

名称：蒙古族荷包刺绣
地区：阿拉善盟

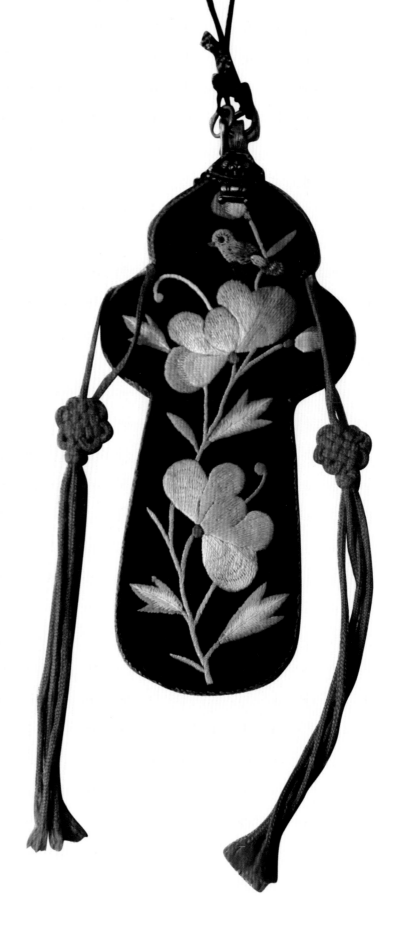

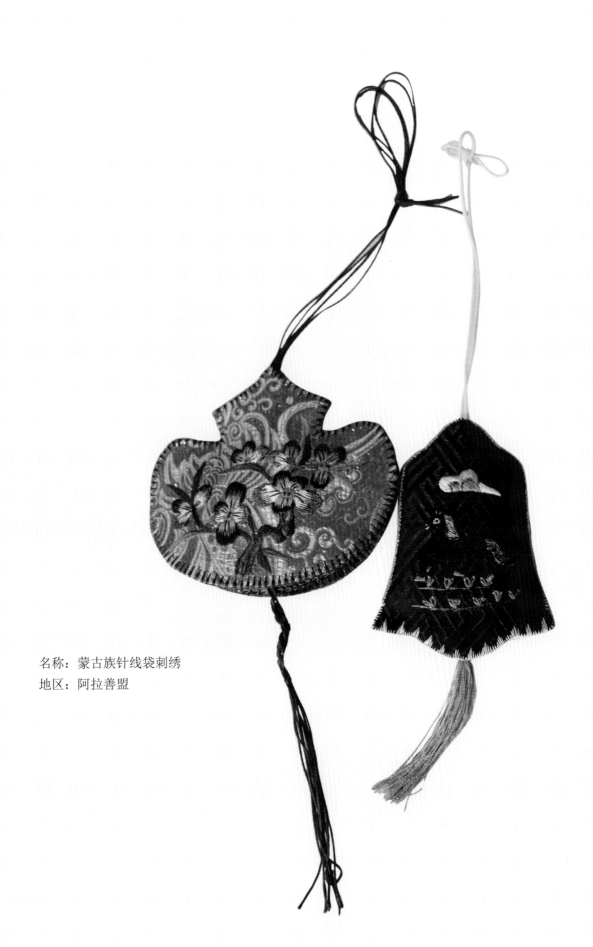

名称：蒙古族针线袋刺绣
地区：阿拉善盟

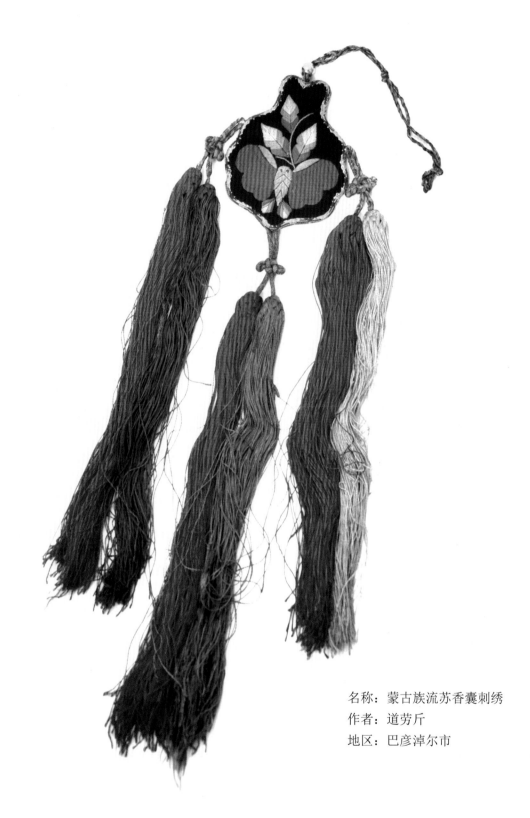

名称：蒙古族流苏香囊刺绣
作者：道劳斤
地区：巴彦淖尔市

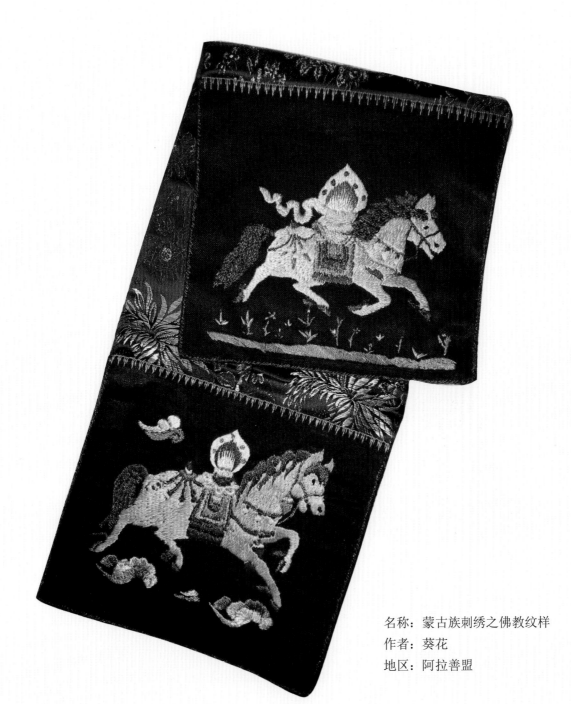

名称：蒙古族刺绣之佛教纹样

作者：葵花

地区：阿拉善盟

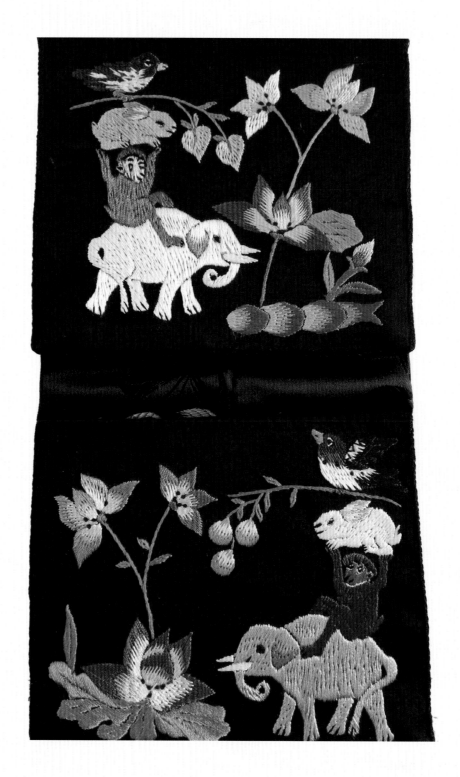

名称：蒙古族刺绣之佛教纹样

作者：葵花

地区：阿拉善盟

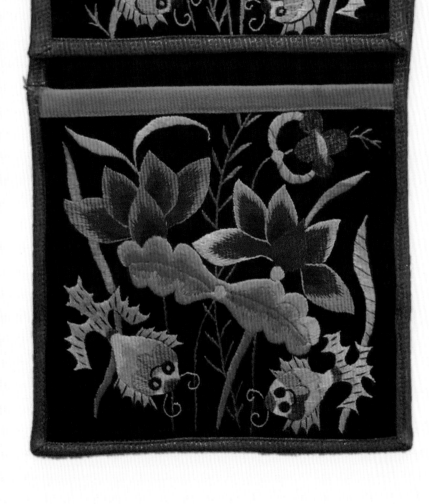

名称：蒙古族褡裢刺绣
作者：敖特根其其格
地区：兴安盟科尔沁右翼前旗

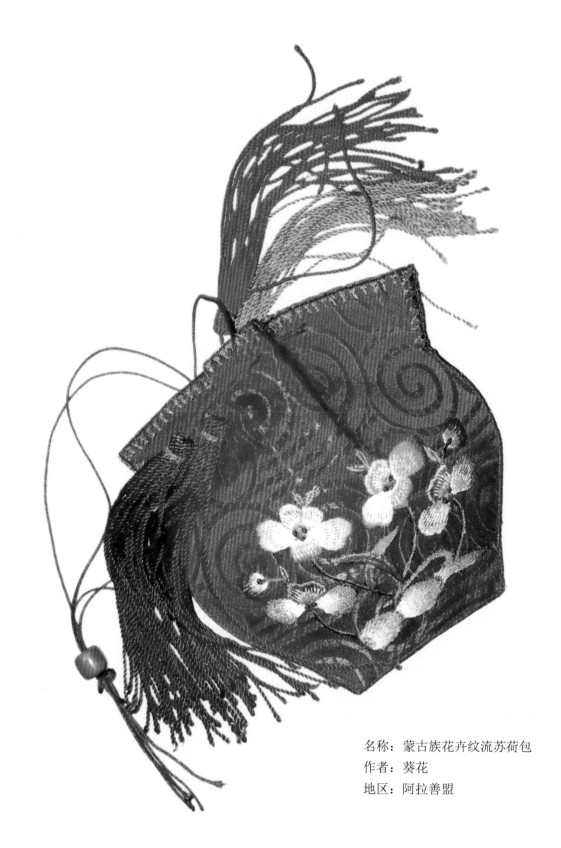

名称：蒙古族花卉纹流苏荷包
作者：葵花
地区：阿拉善盟

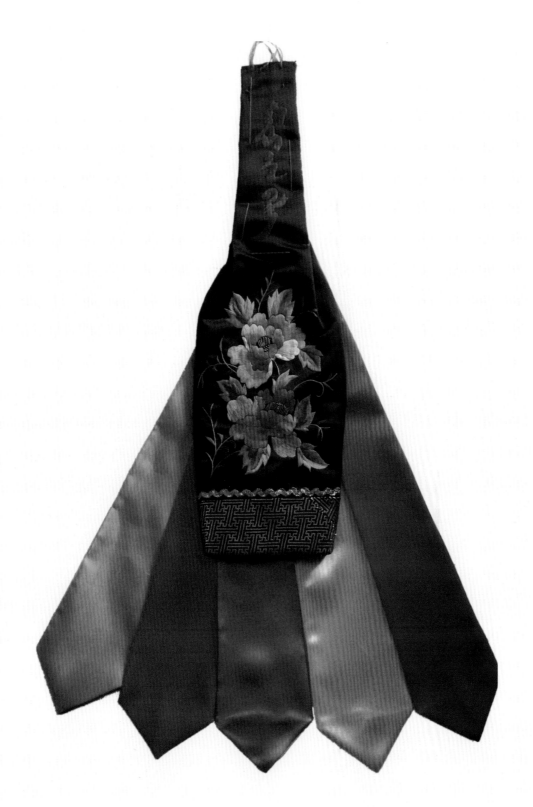

名称：蒙古族烟荷包刺绣
作者：万花
地区：赤峰市翁牛特旗

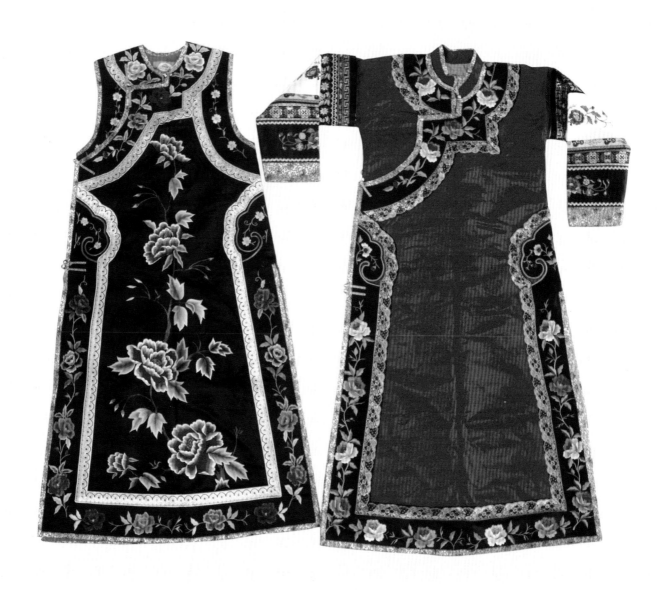

名称：蒙古族长袍刺绣
作者：万花
地区：赤峰市翁牛特旗

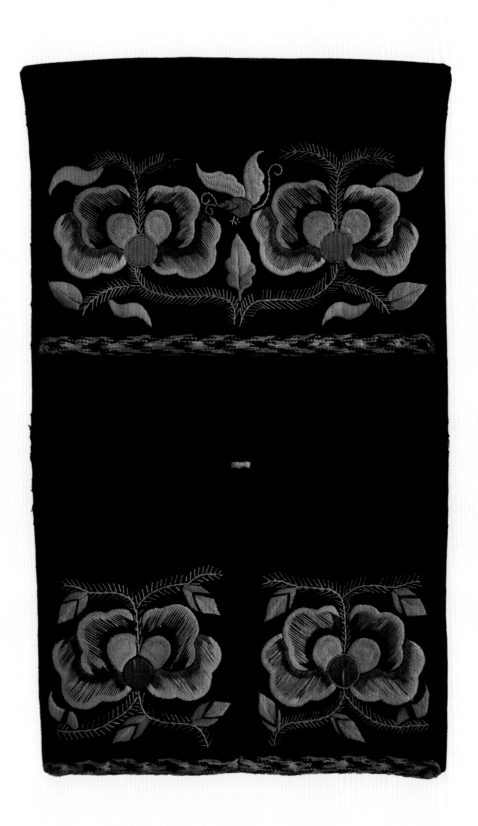

名称：黑丝地参针绣牡丹纹褡裢荷包

年代：民国

尺寸：34cm×14cm

收藏：高文亮

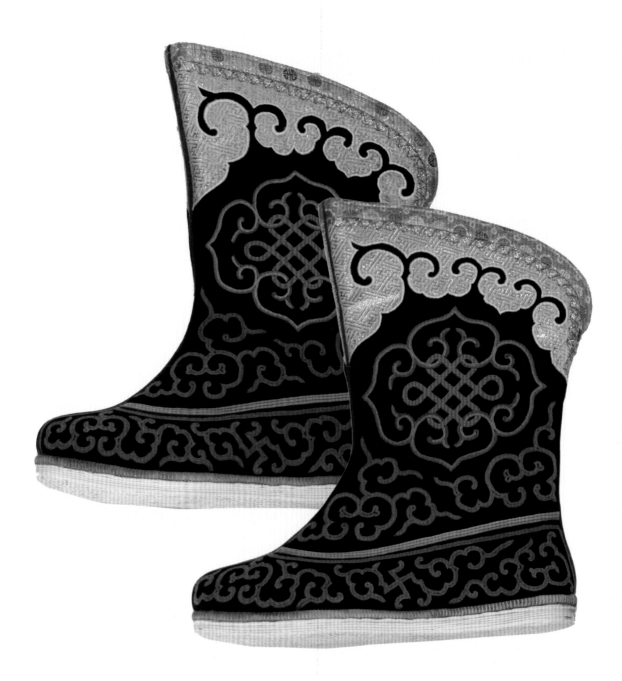

名称：蒙古靴刺绣

作者：万花

地区：赤峰市翁牛特旗

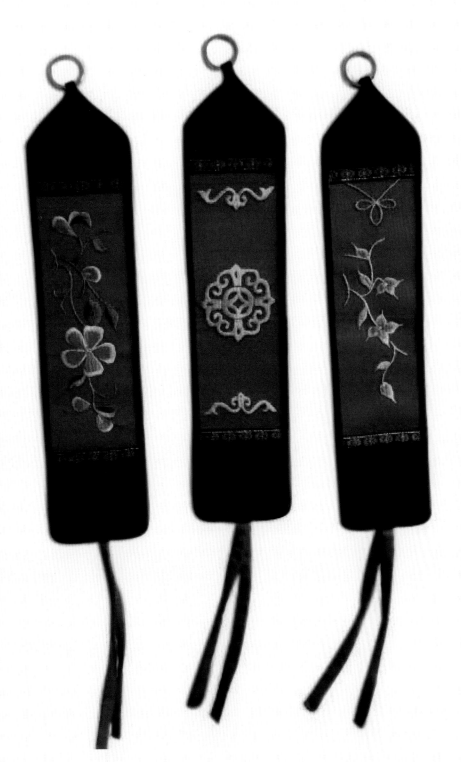

名称：摇篮绑带刺绣
作者：包英格
地区：通辽市科尔沁区

名称：蒙古族刺绣图案
地区：呼和浩特市

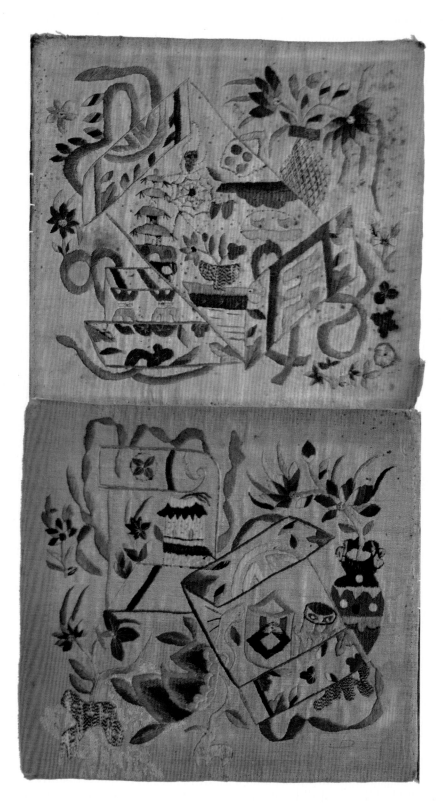

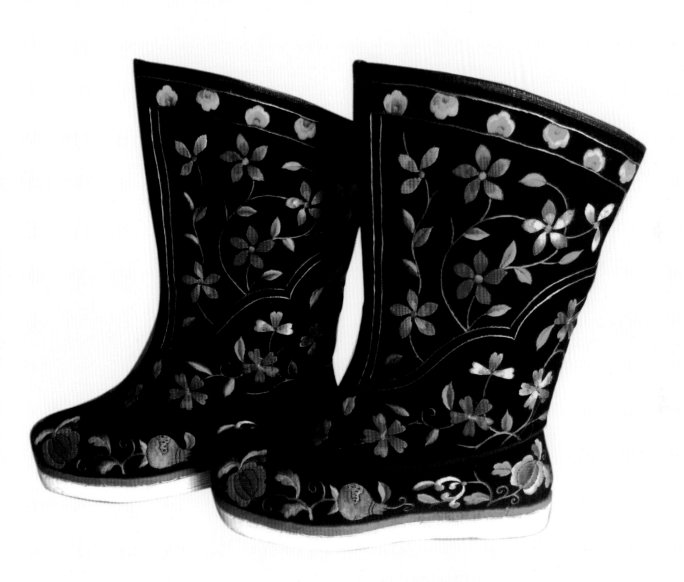

名称：蒙古靴刺绣

作者：敖特根其其格

地区：兴安盟科尔沁右翼前旗

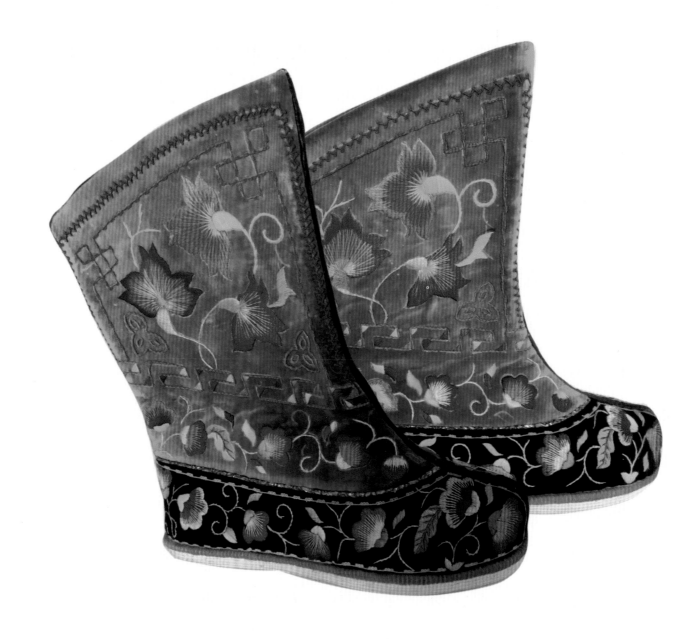

名称：蒙古靴刺绣
作者：都达古拉
地区：兴安盟科尔沁右翼前旗

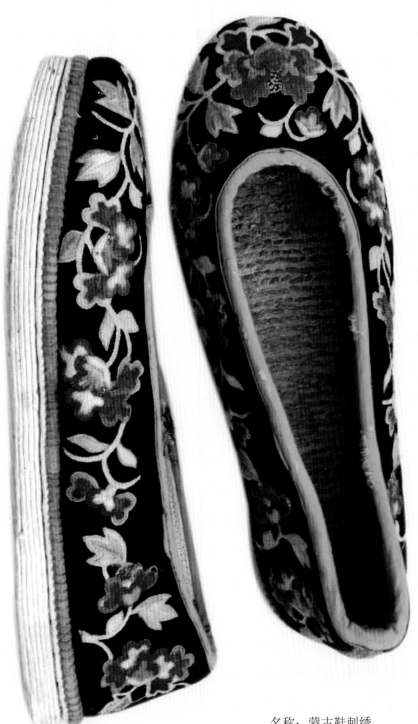

名称：蒙古鞋刺绣

作者：敖特根其其格

地区：兴安盟科尔沁右翼前旗

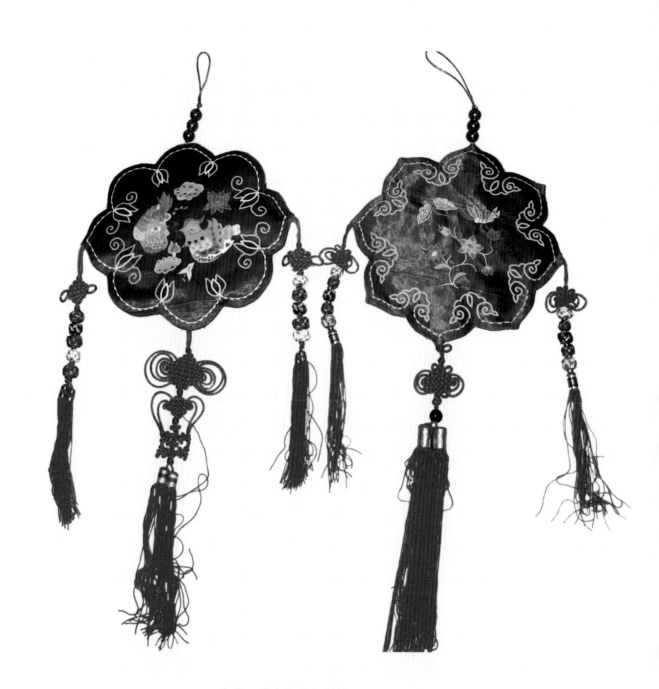

名称：蒙古族荷包刺绣
地区：通辽市扎鲁特旗

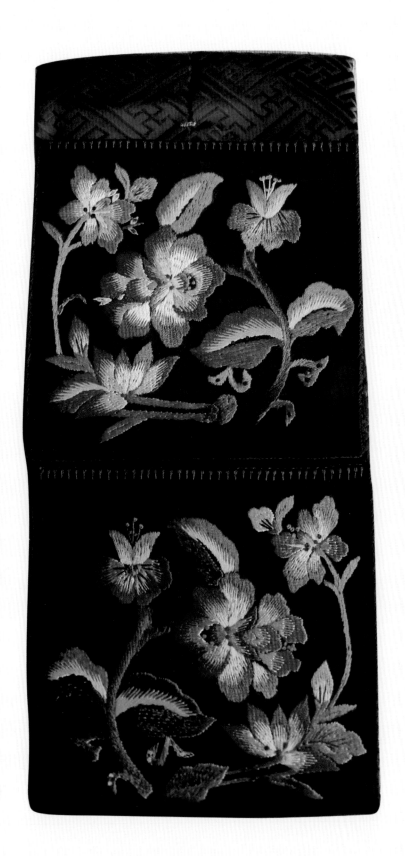

名称：蒙古族鼻烟壶褡裢花卉纹刺绣

地区：阿拉善盟

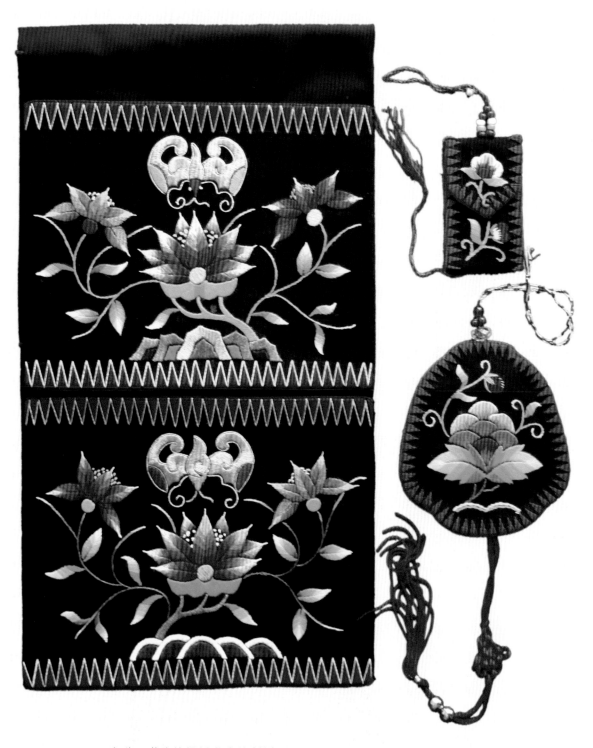

名称：蒙古族褡裢花卉纹刺绣
作者：额尔登其其格
地区：鄂尔多斯市乌审旗

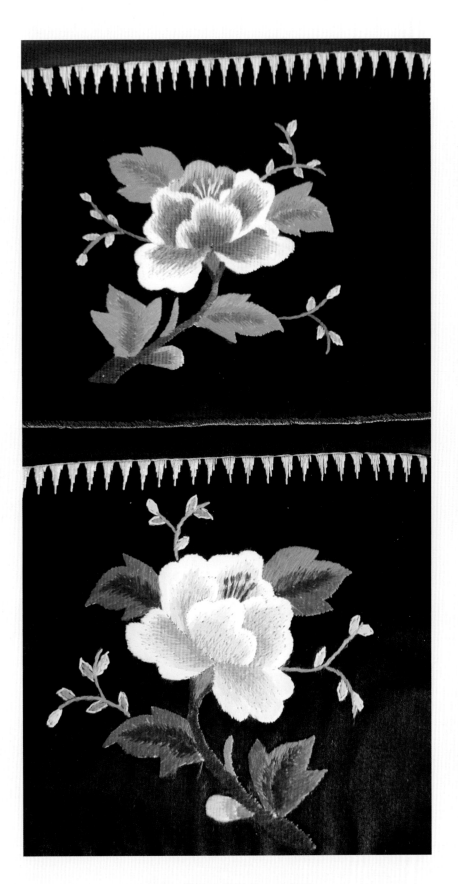

名称：蒙古族褡裢花卉纹刺绣

作者：葵花

地区：阿拉善盟

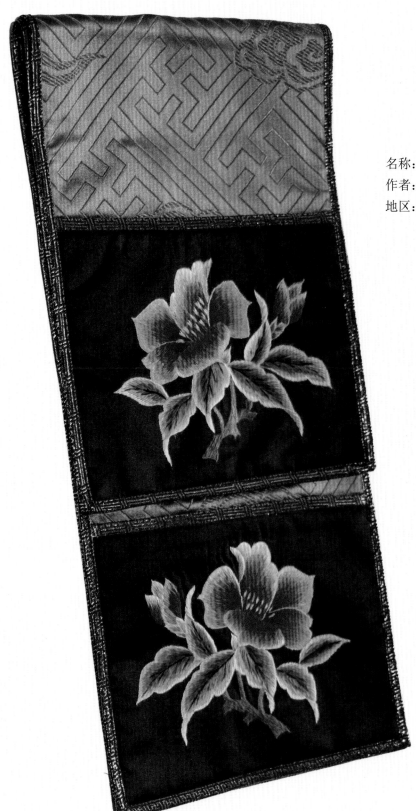

名称：蒙古族褡裢花卉纹刺绣
作者：水英
地区：赤峰市巴林右旗

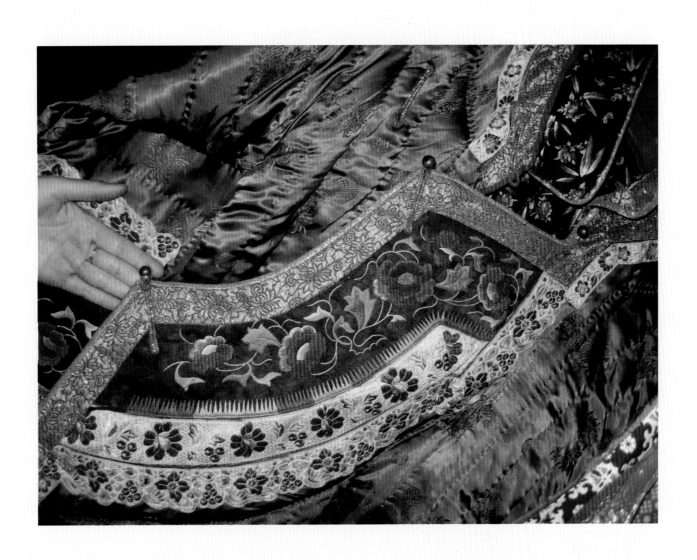

名称：蒙古族服饰刺绣（局部）

地区：通辽市科尔沁区

名称：拖鞋刺绣

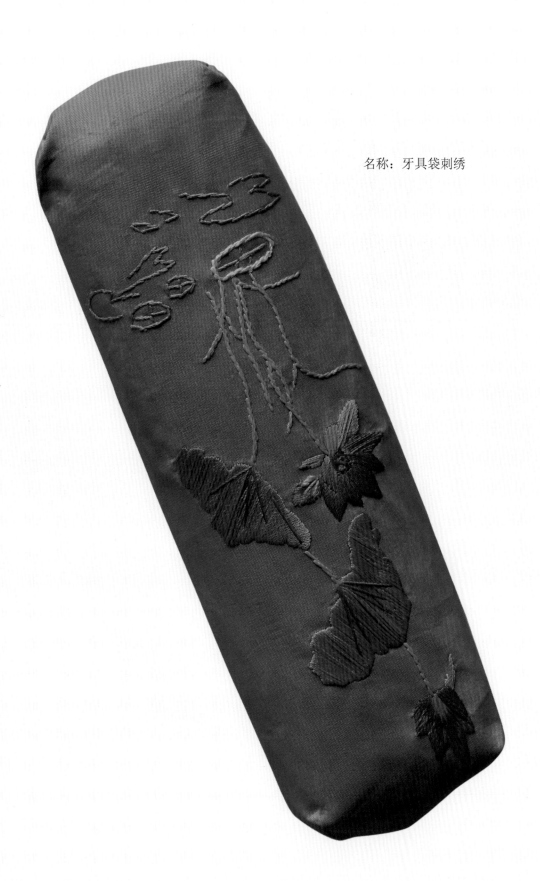

名称：牙具袋刺绣

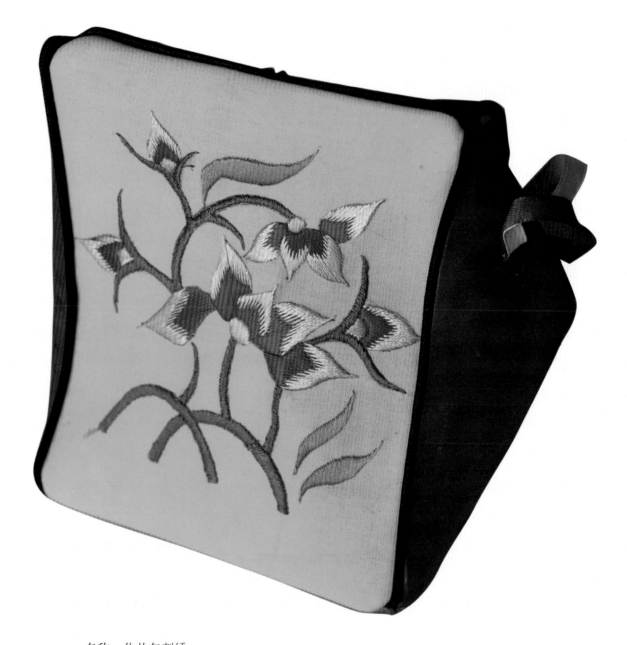

名称：化妆包刺绣

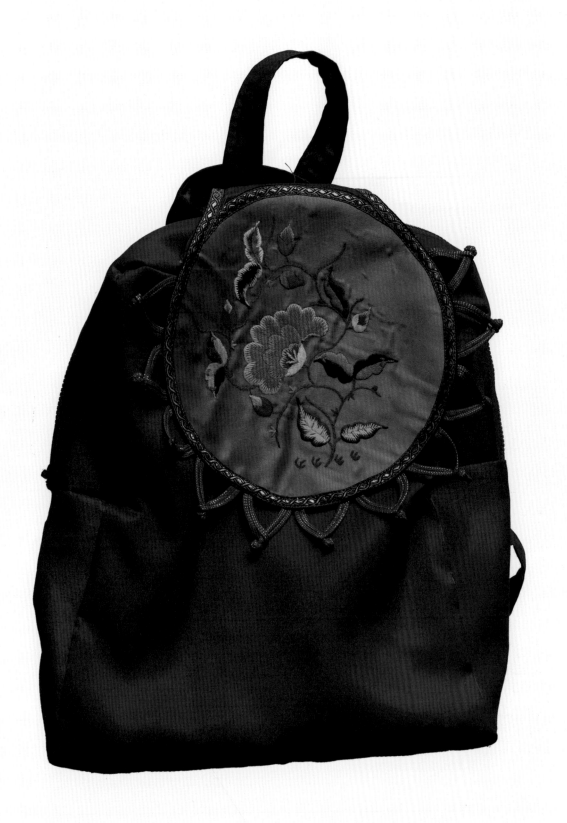

名称：蒙药包芍药花刺绣

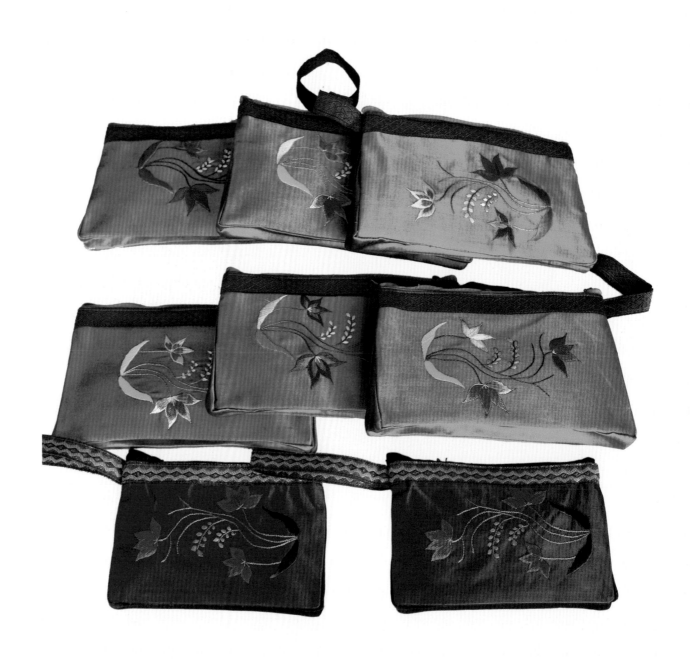

名称：手提包刺绣

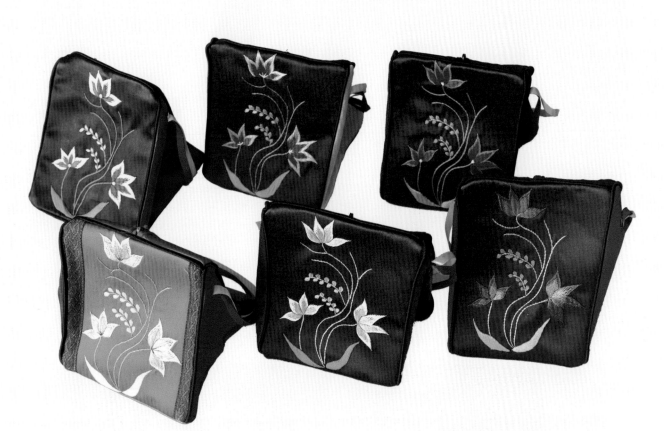

名称：首饰包刺绣

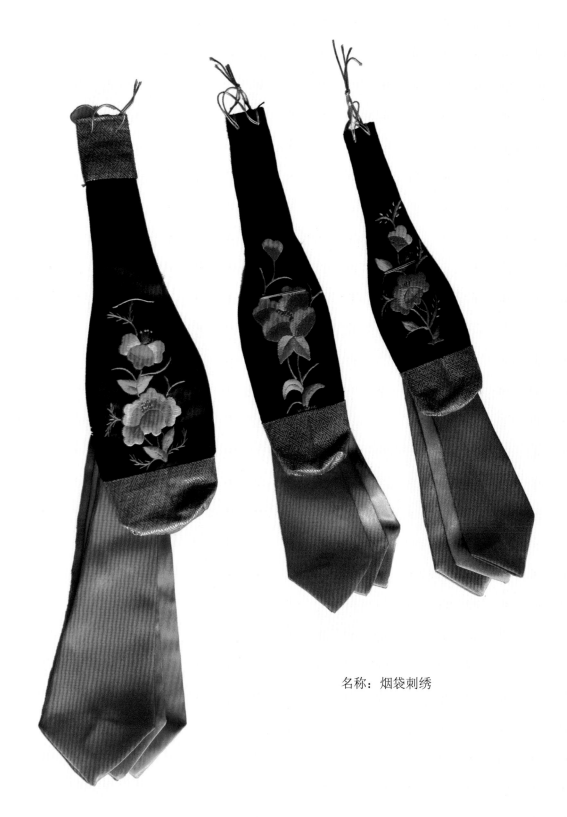

名称：烟袋刺绣

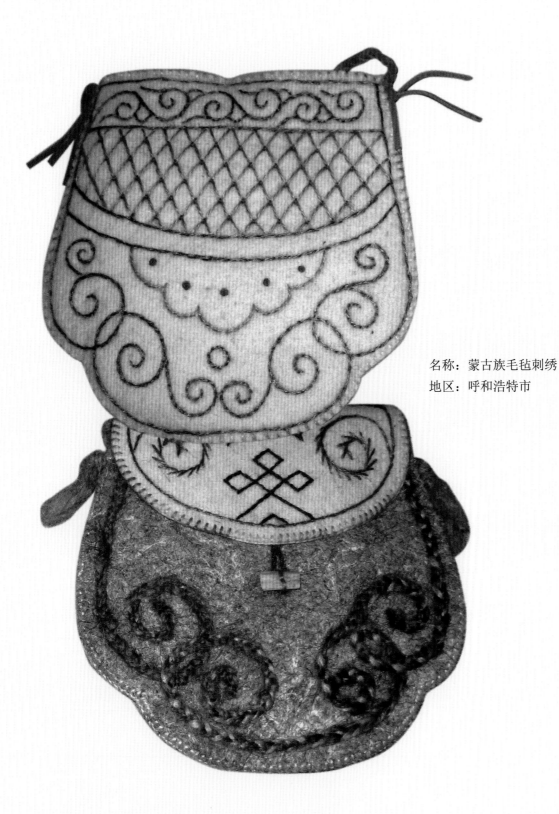

名称：蒙古族毛毡刺绣
地区：呼和浩特市

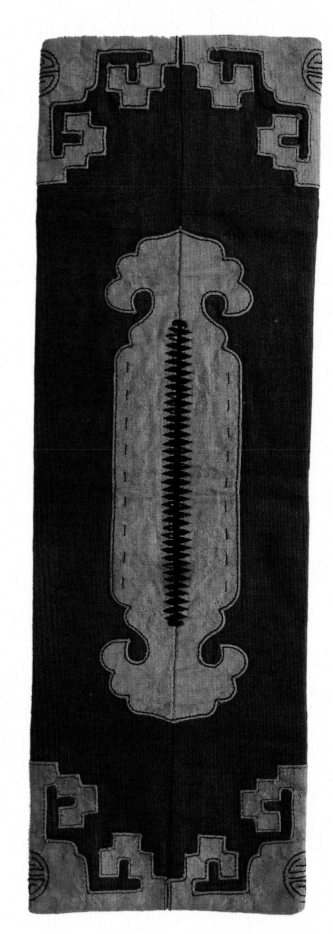

名称：紫丝地剪贴绣如意纹褡裢荷包

年代：民国

尺寸：40cm×10cm

收藏：高文亮

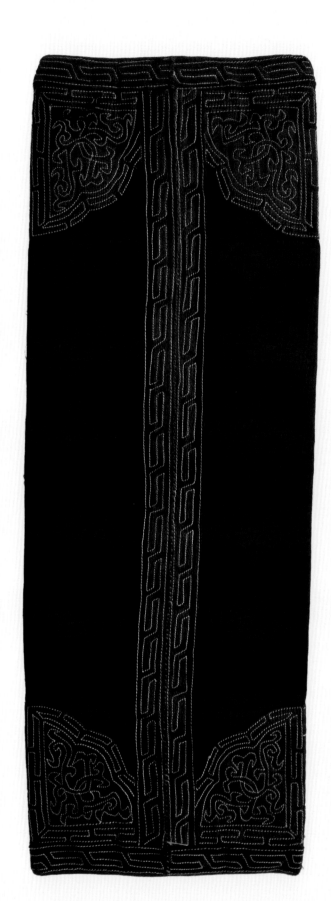

名称：紫丝地剪贴绣花草回纹褡裢荷包

年代：民国

尺寸：36cm×14cm

收藏：高文亮

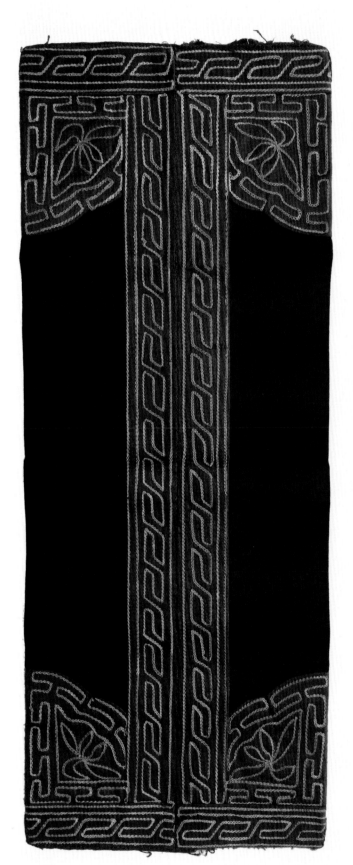

名称：紫丝地剪贴绣花草回纹褡裢荷包

年代：民国

尺寸：34cm×12cm

收藏：高文亮

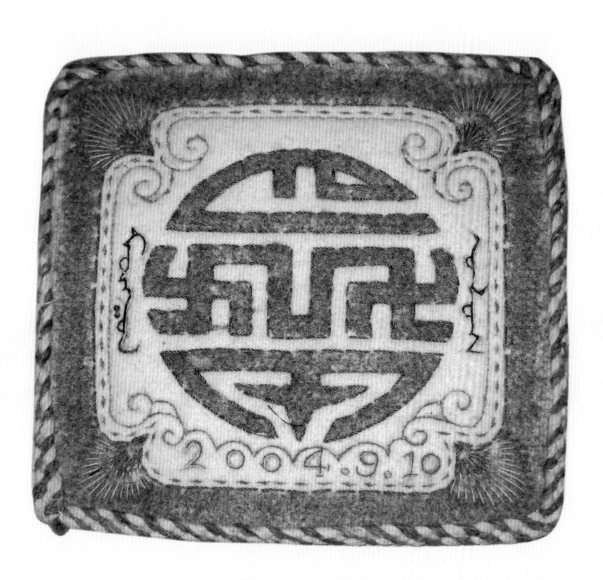

2004.9.10

名称：蒙古族毛毡刺绣
地区：呼和浩特市

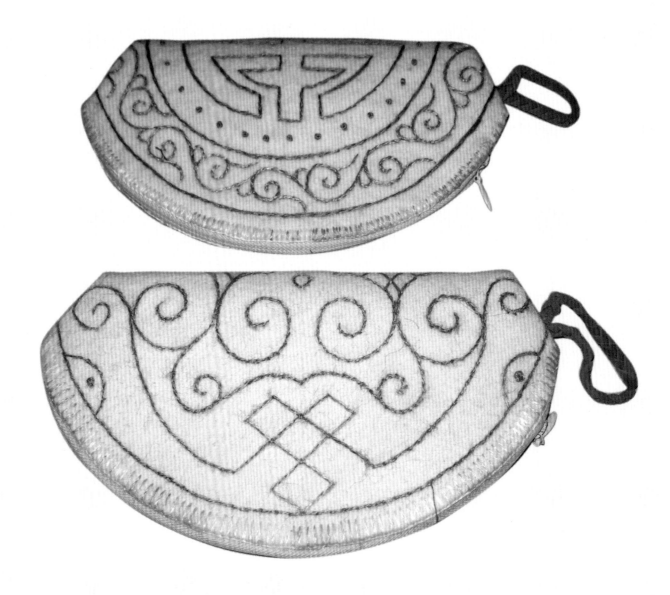

名称：蒙古族毛毡刺绣荷包

地区：呼和浩特市

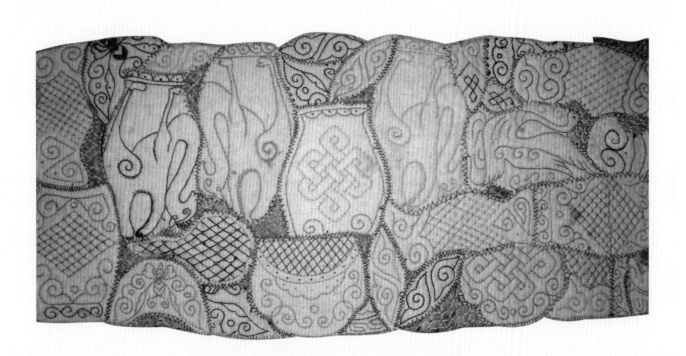

名称：蒙古族毛毡刺绣片
地区：呼和浩特市

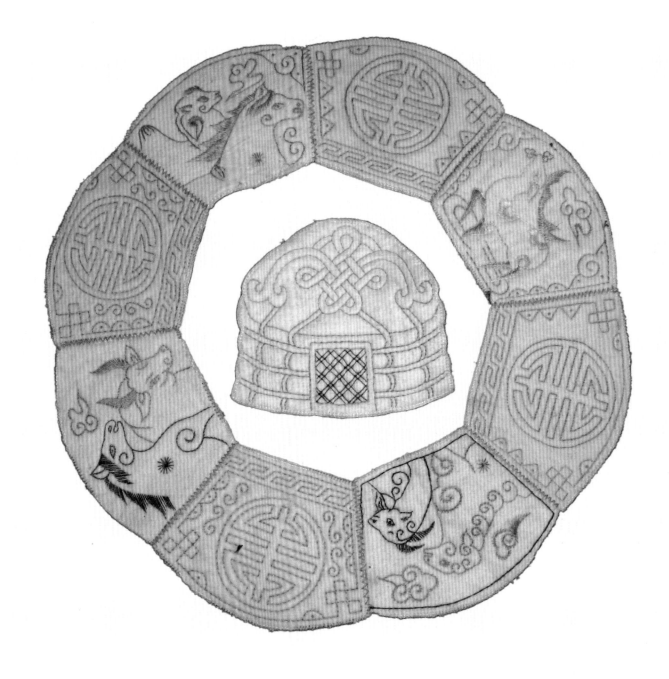

名称：蒙古族毛毡刺绣组合
地区：呼和浩特市

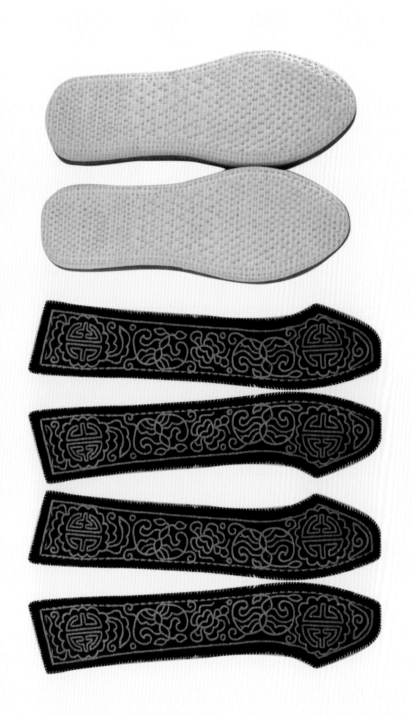

名称：蒙古鞋刺绣

作者：都达古拉

地区：兴安盟科尔沁右翼前旗

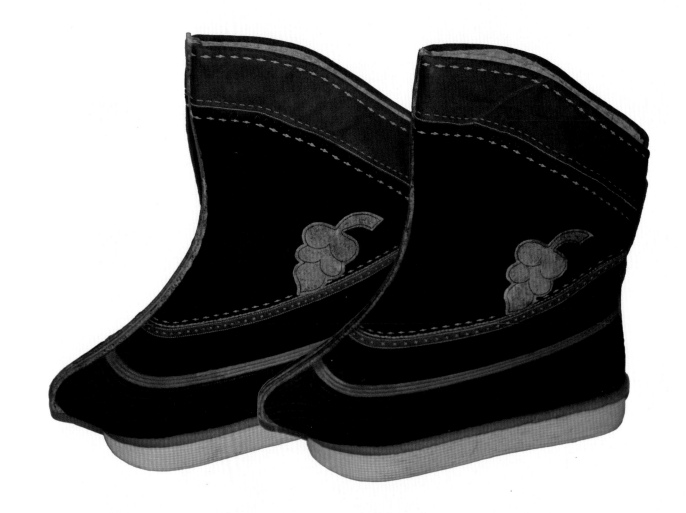

名称：鄂尔多斯蒙古部族黑布贴花云纹尖头单鼻白
　　　布千层纳小底短靿女靴
年代：近代
收藏：内蒙古博物院

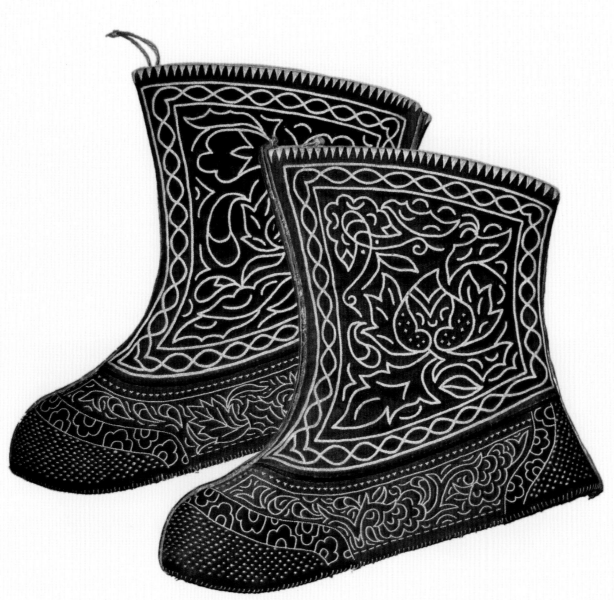

名称：蒙古靴刺绣

地区：呼和浩特市

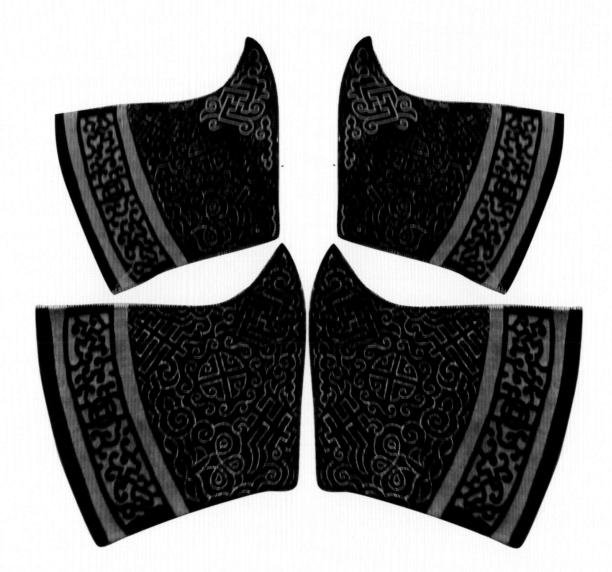

名称：蒙古靴刺绣

作者：都达古拉

地区：兴安盟科尔沁右翼前旗

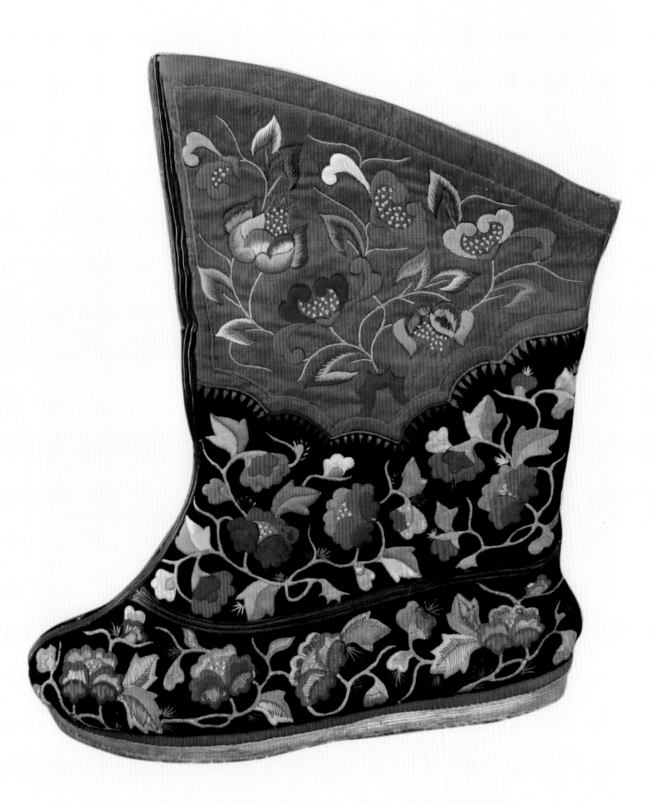

名称：蒙古靴刺绣

地区：鄂尔多斯市

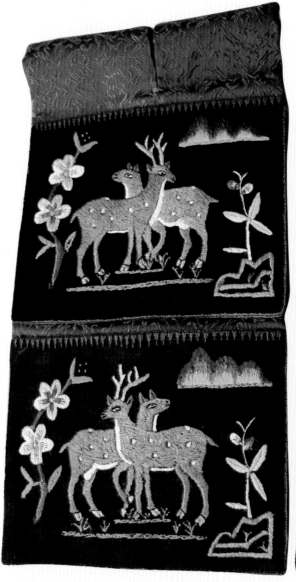
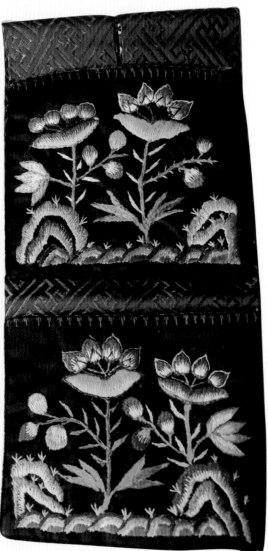

名称：蒙古族鼻烟壶褡裢刺绣

地区：阿拉善盟

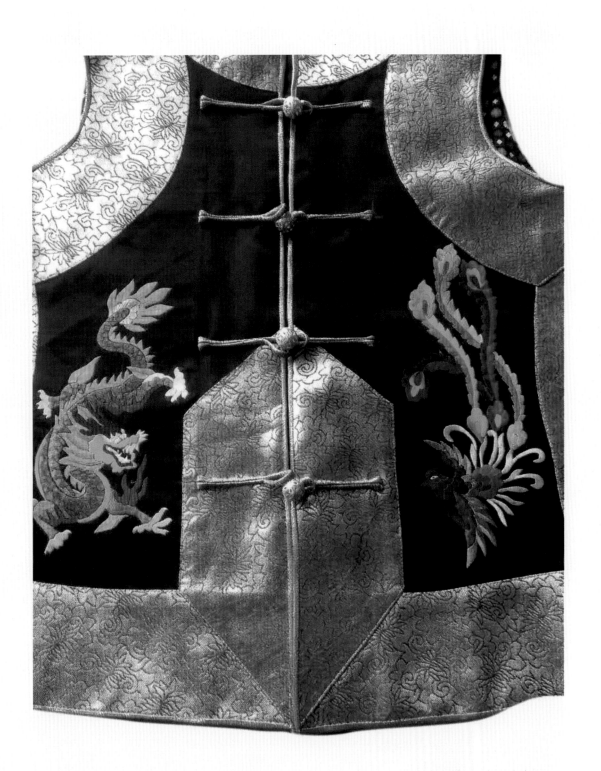

名称：蒙古族坎肩刺绣

地区：呼和浩特市

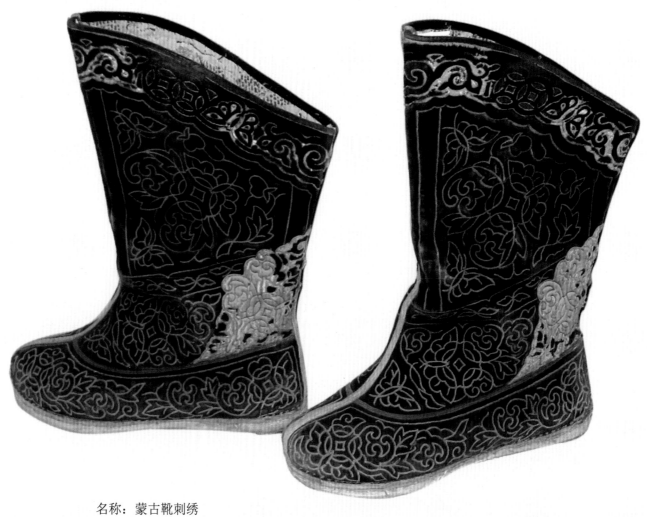

名称：蒙古靴刺绣

地区：通辽市

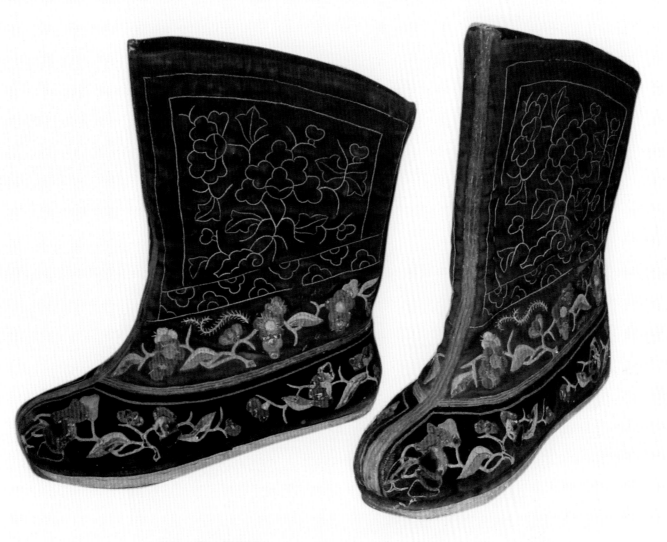

名称：蒙古靴刺绣
地区：通辽市

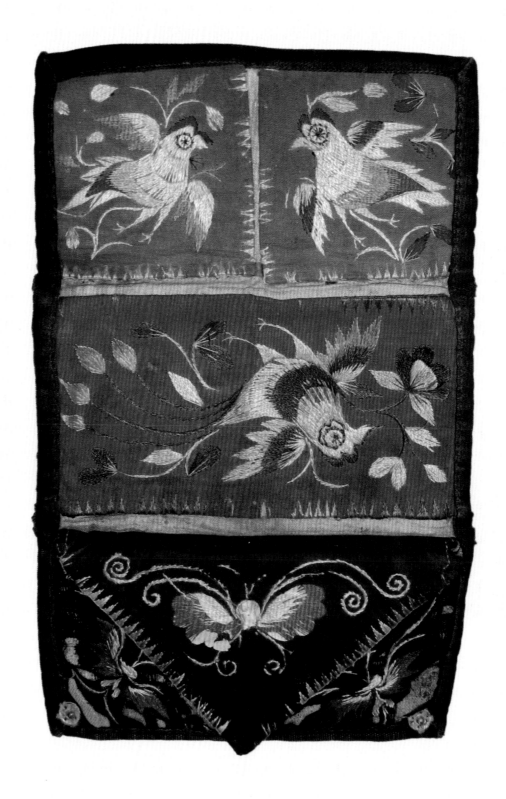

名称：蒙古族刺绣图案
地区：鄂尔多斯市

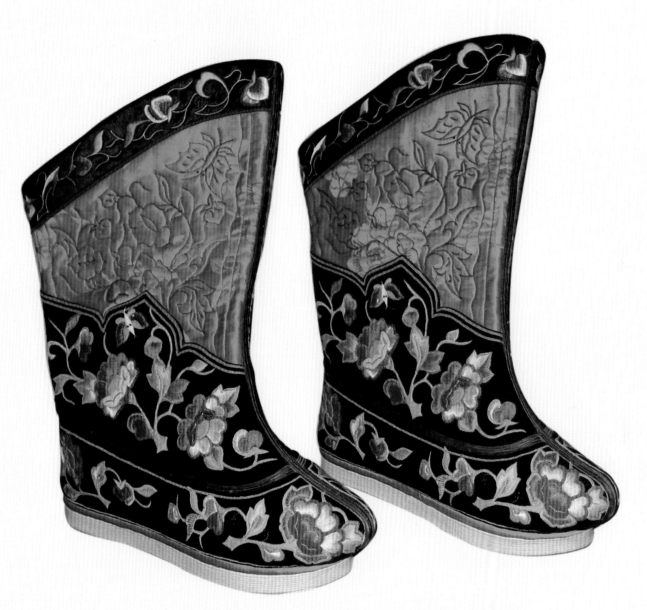

名称：蒙古靴刺绣

地区：通辽市

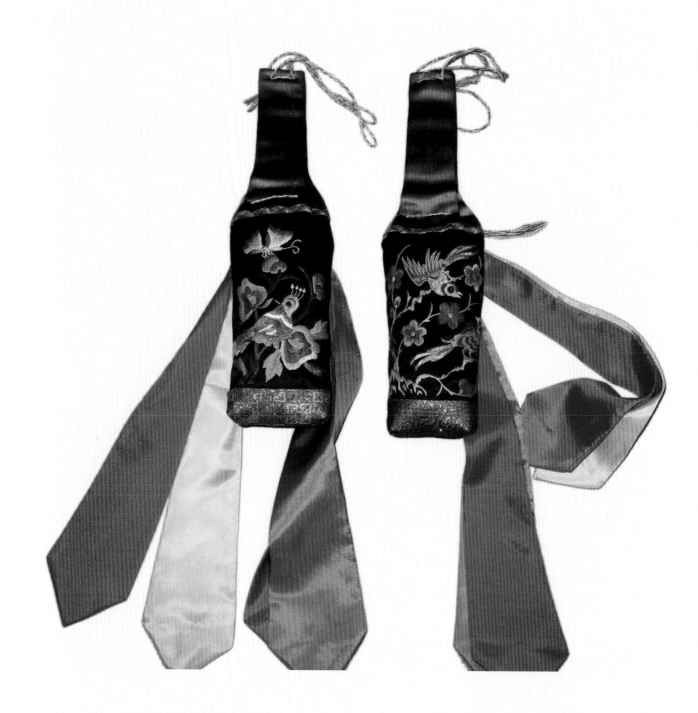

名称：蒙古族烟荷包刺绣

地区：通辽市

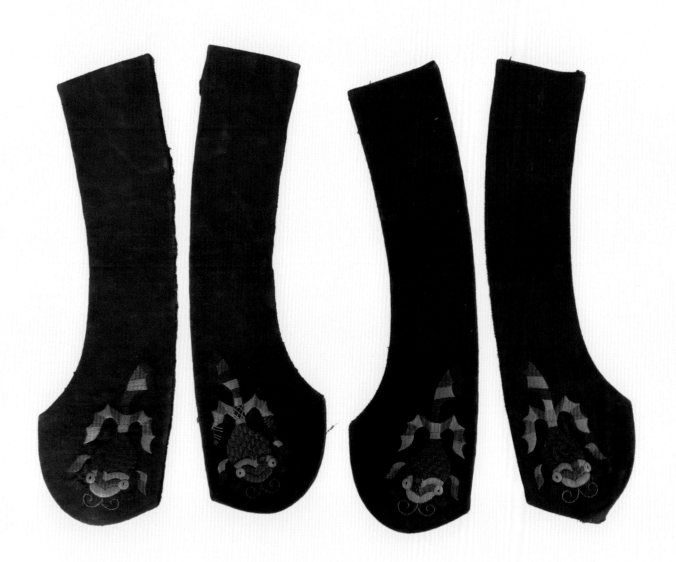

名称：蒙古鞋刺绣

作者：都达古拉

地区：兴安盟科尔沁右翼前旗

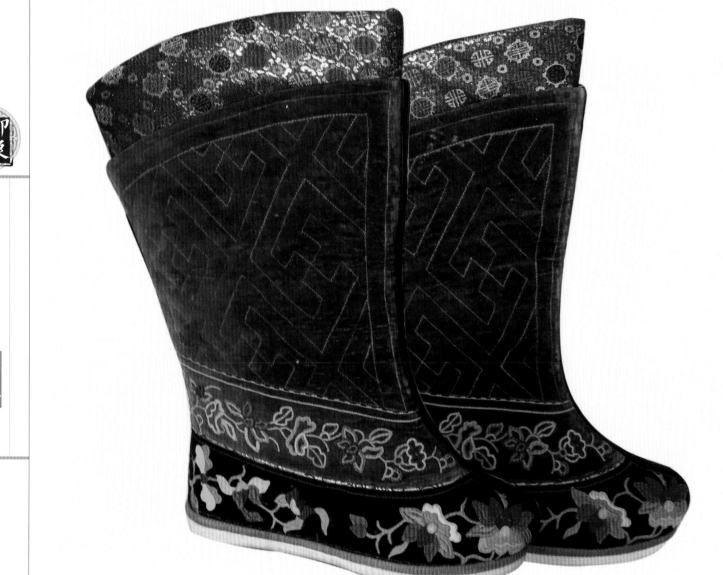

名称：蒙古靴刺绣

作者：都达古拉

地区：兴安盟科尔沁右翼前旗

第二章 蒙古族民间刺绣

第一节 服饰刺绣

一、科尔沁服饰刺绣

科尔沁刺绣作为蒙古族民间刺绣的代表，最主要的特征是其强烈的视觉效果，这与其兼具夸张性与概括性的表现方式有密切的联系。一方面，图案的结构重视对称性且主次分明。一般，主体图案采取写实的表现方式，而其他点缀性的图案则运用抽象的表现形式。另一方面，色彩搭配除了运用强烈的对比颜色之外，还运用退晕的方法，因此会出现同色系颜色深浅不同的微妙变化，立体感很强。

科尔沁服饰一般以红色、蓝色、绿色的布、丝绸、织锦、贡缎为面料，刺绣花纹主要出现在女性服饰中。科尔沁服饰大体上分为蒙古袍和坎肩两种。蒙古袍分为单袍、夹袍、棉袍、皮袍，造型有开裾和不开裾两种。坎肩有大襟坎肩、长坎肩两种。

1. 蒙古袍

单袍以白色、浅蓝色、淡绿色居多，刺绣花纹较少，一般只在袖口和衣领处绣制少量花纹。

夹袍分为长袖袍和短袖长袍、双袖长袍三种。长袖袍高衣领、宽下摆，刺绣花纹出现在衣领、下摆、袖口等处，内容以梅花纹、缠枝纹、蝴蝶纹为主。短袖长袍分立领和无领两种。其中，立领短袖长袍下摆两侧开裾，袖短而宽，袖口处用黑色、淡黄色绸缎镶六寸宽的边，黑色、淡黄色绸缎上绣制花纹；领圈、大襟和下摆边、开裾处镶四寸黑缎子宽边，上面绣制缠枝、菊花等纹样；前、后大襟对称刺绣牡丹、缠枝等。双袖长袍一般在衣领和衣襟处刺绣花纹，其刺绣种类有两种：一种是领圈和大襟、下摆镶四寸宽、三至四色边，上面绣牡丹、花草等；另一种是领口直下右拐大襟弯，大襟黑缎子上绣花，开裾袍子的开裾边上也绣花。

棉袍以蓝色、墨绿色居多，除袖口处有少量的刺绣花纹之外，其余部位只镶单边，前、后襟缘也无刺绣花纹。

2. 坎肩

大襟坎肩为立领，方领口，襟角方形，下摆前、后、左、右开短衩。领圈和袖口、大襟和下摆镶三指宽黑缎边，上面刺绣牡丹、石榴花等花纹。

长坎肩分两种：一种是敖吉，是礼仪服饰，与长袍配套穿，分立领和无领两种；袖口比较宽，领圈和大襟内缘用彩绣钩边，黑缎上刺绣花纹；前、后襟通身彩绣，纹样为菊花纹、石榴纹、蝴蝶纹等，其间点缀其他纹饰。另一种为普通长坎肩，前、后襟不绣花。

二、乌珠穆沁服饰刺绣

乌珠穆沁蒙古袍以草绿色、浅绿色和深绿色、粉红色、紫色的花绸、织锦缎、贡缎、绢绸为面料，分为单袍、夹袍、棉袍、皮袍、熏皮袍、答忽（翻毛大皮袍）等。乌珠穆沁坎肩有大襟坎肩、长坎肩两类，多以红色、蓝色、绿色团花的绸缎、丝绒、云锦为面料，有夹、棉、皮三种。乌珠穆沁服饰与科尔沁服饰相比，刺绣面积较小，色彩也比较朴素。

1. 蒙古袍

乌珠穆沁夹袍，翻领，长至脚踝。刺绣花纹一般出现在马蹄袖的袖盖上，用彩线绣佛手纹、盘肠纹等。大襟与开裾处镶红、黄、绿三道边，有的加缝金、银曲线和直线带，视觉效果强烈，弥补了色彩单一的不足。

棉袍领口和领圈、大襟和开裾处镶彩色宽边，再用金、银或彩线在镶边之间缝缀曲线或直线带，下摆开裾处上端用各种彩线刺绣云纹或缝成方形折角。

2. 坎肩

长坎肩分两种，其中一种是与长袍配套的敖吉：无领，对襟，下摆的左、右、后开裾，后开裾比左、右开裾高；上端装饰花瓣形布贴，布贴外缘绿色，内为红色，上面刺绣佛手纹、卷草纹等；前襟两侧的边饰上对称地刺绣15厘米长的回纹。

三、鄂尔多斯服饰刺绣

鄂尔多斯蒙古袍分为夹袍、棉袍、皮袍等，多用淡粉色、红色、紫色、翠绿色、浅蓝色等色彩鲜艳的绫、罗、织锦缎、贡缎、绵绸、云锦缝制。坎肩样式多种多样，有对襟坎肩、大襟坎肩、琵琶襟坎肩、一字襟坎肩等多种款式。老年人喜欢穿藏蓝色、墨绿色、青色的服饰；年轻人喜欢穿粉红色、绿色、天蓝色的服饰。

1. 蒙古袍

棉袍有开裾和不开裾之分，有绣花边的，有沿花绦边的，有面上衲线的。绣花棉袍，高立领，领角和襟角稍圆，紧身，下摆较窄，领圈和大襟、下摆和袖口处镶三寸宽的黑缎子边，其中，外沿用黑缎包边，内缘黑缎子边上刺绣蝴蝶、金鱼、牡丹花等图案，里缘再沿一道宽花绦子边。

2. 坎肩

大襟坎肩为立领，前、后、左、右开短衩。刺绣花纹的是一种用鲜艳的红色或粉色缎子做面料的坎肩，领圈和上襟镶四指宽的黑色缎子边，中间刺绣蝴蝶和缠枝等纹饰。

琵琶襟坎肩为立领，左、右、后开衩，右衽，有直襟、斜襟两种，又分方形襟角和圆形襟角两类。刺绣装饰的位置有两种：一种是在前、后襟上刺绣对称的大朵团花，领圈、袖隆口、大襟和下摆、开裾处沿青色和蓝色缎子边，上面绣梅花和蝴蝶等；另一种是沿着袖隆口、前襟边绣花，用花绦钩线条。男士穿的琵琶襟坎肩一般在领圈和袖隆口、领口、下摆、前襟、开衩处刺绣钱纹。

一字襟坎肩多用浅粉色、浅绿色贡缎、花绫缝制，有立领和无领两种。横襟和腋下两襟、下摆均用青缎沿宽边，上面刺绣花纹，内缘用绦子钩双线条。

长坎肩装饰有两种：一种是用黑贡缎、云锦缝制，全衬里，一般与长袍搭配，对襟和袖隆口、下摆、开裾处用单色库锦沿细边；另一种是用黑色、墨绿色的花缎、贡缎做面料，两侧有四指宽的贴腰短摆，摆面刺绣莲花等纹饰。

鄂尔多斯刺绣大部分作为服饰、鞋靴的装饰出现，绣品针脚较为紧致，因此看上去有浅浮雕式的凸起感。颜色方面，注重色彩的变化，虽然也有较为明亮的颜色，但鄂尔多斯服饰刺绣总体上看还是偏素雅一些。刺绣种类主要以贴花和绣花为主，一般在坎肩之类的服饰上出现得比较多，图案纹样以花卉为主。

四、呼伦贝尔服饰刺绣

呼伦贝尔地区居住的蒙古部落较多，如布里亚特、巴尔虎等，因此其服饰样式和刺绣花纹呈现出多种多样的特点。

1. 布里亚特

布里亚特蒙古袍多用蓝、绿、红色的毛呢、丝绸、云锦、布等面料缝制，分为夹袍、棉袍、皮袍三种。坎肩有短坎肩、长坎肩两种。坎肩一般与长袍颜色相同并与长袍配套穿着。布里亚特蒙古部族服饰一般多以颜色繁多的花绦、彩色锦缎镶边，较少有刺绣做装饰。

2. 新巴尔虎

新巴尔虎蒙古袍以蔚蓝色、浅绿色、紫红色的团花丝绸、织锦缎、丝绒、蚕丝绸、布为面料，分单袍、夹袍、棉袍、皮袍等。由于服饰使用的面料花纹与颜色多种多样，因此新巴尔虎蒙古袍基本上不用刺绣等的装饰方法，而是用红、黄、绿等不同颜色的花绦、丝绒镶边。长坎肩一般与长袍搭配穿着，用花金丝缎或织锦缎、花罗等做面料，绸、布做衬里；无领，对襟，窄肩，下摆后开裾；裙摆两侧用红色、绿色、白色、粉色花绦和彩条装饰贴腰；上襟对排缀五对蝙蝠、龙纹银扣套。

3. 陈巴尔虎

陈巴尔虎蒙古袍有两种。年轻人穿的长袍，右衽，领角略圆，领口和领座、袖口和大襟、下摆和开裾处镶宽边，边的里缘再钩同色的两道水线，平袖口，左侧接缝处置布兜，兜盖上刺绣缠枝纹和花草纹等图案。中老年人穿的长袍，领口和领座、大襟和袖口镶一指宽三道细边，下摆密纳三条彩线，彩线与大襟镶边颜色、数量相同，左侧兜盖不做装饰。

五、阿拉善服饰刺绣

阿拉善地区居住的蒙古部落以和硕特、喀尔喀、土尔扈特等为主。

1. 和硕特

和硕特蒙古部族的服饰一般包括蒙古袍、坎肩和花袄三种。蒙古袍喜欢用蓝色、绿色、紫色或单色和碎花图案的丝绸、织锦缎、贡缎、布做面料，多用土黄色和橘黄色、棕色、紫色库锦沿边。坎肩多以绿色、粉色、湖蓝色等本色或有碎花、小团花图案的丝绸、缎、织锦缎、绢、布为面料。花袄多用黑花缎子做面料，立领，对襟，直筒袖，袖口装饰8厘米宽的黑缎袖箍，上面刺绣菊花、蝴蝶与缠枝，里、外缘再沿一指宽黑缎子边。

2. 喀尔喀

喀尔喀蒙古袍分为婚礼服、礼服和常服三种。婚礼服色彩艳丽，多为红色或粉红色。礼服主要用蓝色、绿色、紫色的碎花绸、缎、织锦缎、库缎、布做面料，有夹袍、棉袍、皮袍等。喀尔喀蒙古袍中刺绣装饰非常少，一般只在某些服饰的领或袖盖上稍做装饰，如翘肩长袍的白毡袖盖上用驼毛线刺绣圆形、回纹图案，而用绒布做的袖盖则没有刺绣花纹。

3.土尔扈特

土尔扈特蒙古袍多以大红色、淡粉色、紫色、浅绿色的本色花缎、绢绸、织锦缎、贡缎为面料，有夹袍、棉袍、皮袍等几种。坎肩有短坎肩、长坎肩两种，多以湖蓝色、绿色、藕荷色的团花织锦缎、贡缎为面料，刺绣一般出现在长坎肩的腰围上，有双鱼等图案。

阿拉善服饰中，刺绣出现得相对较少，一般用花绦和库锦作为装饰拼接，偶尔在衣袖或下摆等处刺绣简单的图案。

六、乌拉特服饰刺绣

乌拉特蒙古袍以大花绸、花绫、绢绸、贡缎、布为面料。冬天以深蓝色、紫红色、墨绿色、粉红色等颜色为主，夏天以淡粉色、浅蓝色、浅绿色等颜色为主。夏季穿单袍、夹袍，冬季穿棉袍、皮袍。有下摆开裾和不开裾两种。坎肩有对襟坎肩、长坎肩两种，多用淡粉色、深粉色、红色、绿色的丝绸、贡缎、织锦缎、云锦缝制。其中，短坎肩有对襟坎肩、大襟坎肩、琵琶襟坎肩、一字襟坎肩等几种，分有领式、无领式，有下摆开衩和不开衩之分。

大襟坎肩有立领和无领两种。立领坎肩用黑贡缎做面，领角方形，领面绣花卉纹；领圈和大襟、下摆镶黑缎宽边，上面刺绣菊花、蝴蝶、梅花和缠枝纹；前、后襟对称绣满各式各样的花卉纹。

乌拉特服饰刺绣作为蒙古族民间刺绣的一部分，喜用绣花、贴花和混合三种方法。乌拉特服饰刺绣最为独特的是其刺绣题材，其普遍使用的是花卉或各种植物纹饰，也有一部分动物纹饰。此外，其刺绣造型虽然以具象为主，但在一些细节处也作夸张的表现。

第二节 刺绣图案

蒙古族有着悠久的历史和光辉灿烂的文化。蒙古族刺绣图案源于我国古代北方游牧民族原始文化，它特定的内涵使其在视觉形态中蕴藏着深刻的含义，也表现了蒙古族人民的审美观念和创造精神。

蒙古族刺绣因其直观的、感染力极强的造型和视觉效果给人留下深刻的印象，也反映出一个时代、一个民族的文化修养和审美观念。蒙古族服饰的刺绣图案一般出现在领口、袖口、胸襟、下摆及衽边处，或用两三道彩色布条缝制，或刺绣上美丽的图案。

一、蒙古族服饰图案的种类和内容

蒙古族人民经过长期的创造、比较，保留了符合自己审美情趣的图案。我们从各种蒙古族服饰中看到的常用图案有龙凤、云纹、回纹、犄纹、卷草纹、"卍"纹图门贺、盘肠纹、普斯、哈敦绥格，还有鹿、牛、马、羊、驼、狮、象、虎、蝶、鸟、鱼、莲花、牡丹、杏花和其他几何纹等。这些图案都根源于我国古代北方游牧民族的文化，基本上都是对自然形象的描摹。太阳崇拜与圆形、

旋转的车轮、曲折的流水、连绵的丘陵、天上的云朵、牛羊的犄角、花草的卷曲等都是蒙古族服饰图案取之不尽的源泉。长期以来形成的传统纹样，已成为几千年来人们效仿的典范。由于各个时代观念的变化，这些图案也会有所变化，但其本质精神并未改变。

蒙古族服饰图案大致可以分为写生图案和几何图案两种。写生图案除花卉外，动物题材也特别丰富，如鹰、狮子等图案还是英雄人物的象征。几何图案也来源于对自然形象的模拟，而不全凭想象，但经过长期的提炼、概括和艺术加工，其内涵不断拓展。最有代表性的是变化多样的盘肠图案。最初，它属佛教八宝图案之一，在蒙古族民间广泛应用后，又与卷草纹相结合，二者相互交叉、紧紧相连，组成一幅幅充满活力的图案。后来，这种图案成为团结的象征。

具体而言，蒙古族刺绣图案主要包括以下几种。

几何图案：回纹、如意纹、方胜纹、万字纹等。

植物图案：蒙古族在游牧生活中对自然界中的各类植物有着较为全面的认识，因此有花卉、花草等图案出现。

动物图案：蒙古族自古善于打猎，且牲畜是他们生活中不可或缺的生存资料，因此出现了含有吉祥五畜的纹饰及犄纹、鼻纹、蝴蝶、鸟纹、蝙蝠、鱼纹、狮子等纹饰和图案。

自然景物图案：蒙古族在与自然和谐相处的过程中对自然界中的事物产生了一定的审美情趣，因此创造了山纹、水纹、波浪纹、云纹、火纹等纹饰。

以宗教信仰为主题的图案：蒙古族最初信仰萨满教，后来随着藏传佛教的传入，蒙古族又开始信奉佛教，这一转变在图案艺术中也有所体现。这类图案主要包括莲花、宝伞、法轮、华盖、宝瓶等。

二、蒙古族刺绣图案的象征意义

犄纹：犄纹是蒙古族最早出现的纹饰之一，象征长寿、平安、五畜茁壮成长等。形式多种多样，有四方形、三角形等。

如意纹：如意纹是几何纹中使用最广泛的纹饰之一，象征吉祥、长寿、富贵等。

万字纹：万字纹寓意生活长长久久地延续下去。

火苗纹：火苗纹在日常生活中很少出现，偶尔出现在绣品的顶部，有着欣欣向荣的寓意。

云纹：云纹也是使用最多的纹饰之一。蒙古族最早的时候只在蒙古包的装饰中使用云纹，而在服饰中几乎不用。明清时期，云纹开始经常出现在服饰中。

波浪纹：波浪纹在蒙古包门上出现得较多。其寓意凶恶事物被汹涌的波涛挡在门外，无法入室，也寓意生活越来越好。

花草纹：花草纹象征蓬勃的生命力，在刺绣中使用最为广泛。

蝙蝠纹：蝙蝠纹象征福气。

蝴蝶纹：蝴蝶纹一般有繁衍生息的寓意。

石榴纹：石榴纹与蝴蝶纹相同，也象征多子多孙。一般绣在待嫁女子的衣袍上。

鹿纹：鹿纹象征吉祥如意，在枕套上出现得多。

莲花纹：莲花纹源自佛教文化，寓意纯洁、高雅。通常绣在蒙古袍上。

鼻纹：鼻纹来源于牛鼻的造型，寓意吉祥。经常出现在蒙古包的顶部、帽子的顶部等。

这些图案真实地反映了各个历史时期蒙古族人民的生活状况和精神状态，有着实用和审美的

双重功能，使人们的物质生活和精神生活有机相融。蒙古族刺绣图案是经过几千年实践经验的积累而形成的宝贵文化遗产。

三、蒙古族刺绣图案的装饰性

图案在蒙古族人民生活中几乎无处不在，应用范围之广泛，是其他艺术形式所不能比拟的。蒙古族刺绣图案是指依照设计好的图样去绣制的附着于某些物品上的装饰，是一种将实用和装饰功能结合在一起的艺术形式。人们把生活中的自然形象进行艺术加工后，置于物品相应的部位上，使物品更加美观。蒙古族刺绣图案中，各类传统纹样的组合具有极高的艺术价值和美学价值，色彩与纹样的深远寓意以及程式化的构图都体现出浓厚的蒙古族特色。

蒙古族刺绣图案一般具有对称、平衡、完整、反复、渐变、统一、调和、呼应等多种形式。人们总是用寓意茁壮的、蓬勃的、欣欣向荣的、生命力旺盛的各种纹样、图案来表现自己的生活，而从来不采用寓意残缺的、生命力衰退的纹样、图案做装饰。

蒙古族刺绣图案中有朴素大方、粗犷有力的，也有鲜艳华丽、典雅优美的，总之，它们所表现的内容与精神是健康向上的。

从构图看，蒙古族刺绣图案的构图形式往往会随物品的用途和形貌的不同而各异。其构图规律有以下几种：左右对称、比例适当、前后呼应、主次分明、曲直结合、虚实结合、有宾有主。

各民族物质生产、经济生活、自然环境、风俗习惯、宗教信仰的不同，决定了他们民族性格、思想感情、生活方式的不同，使他们形成了自己的文化形式和装饰风格。蒙古族刺绣图案是把历史的、传统的、代表每个时代的精神生活升华为形式美的一种艺术。通过民间工艺的造型或点、线、面的有机结合，巧妙地运用美的法则构成立体或平面的图案，使人们的精神根植于传统的又合乎时代的美好的生活中，这也是图案艺术的魅力所在。这种魅力在过去、今天、未来，都是长存的，不可摧毁的。

四、蒙古族刺绣图案的色彩选用

不论哪一个民族，其对色彩的偏爱及认识自始就是一种情感的寄托。不同的民族对色彩的不同认识与理解离不开其强烈的民族审美意识。在蒙古族人民的色彩观念中，有些色彩具有特殊的含义，它们长久地影响着蒙古族人民的日常生活。从蒙古族史书和文学作品中可以发现，蒙古族自古以来尊崇的色彩有白、红、蓝（青）三种，黄色也在崇尚之列，而黑色则被忌讳。这些传统习惯一代一代相传，现在仍影响着蒙古族人民的生活。

蒙古族人非常喜欢蓝色，其对蓝色的尊崇最早可以追溯到古代萨满教对天神的膜拜。天空蔚蓝，宽广无边，象征着天神的威严和永恒。这种冷色往往同崇高相关联，引发的美感主要是凝重、沉静、平和、刚健、博大。

太阳给人类以光明和温暖，万物生长都要靠太阳，因而红色成为北方阿尔泰语系各民族普遍崇尚的色彩。蒙古族人对红色的喜爱也由来已久，认为红色温暖亲切，象征着幸福、胜利和亲热。因此，红色在蒙古族人现实生活中使用频率很高。

蒙古族有这样的说法："金色是美好的颜色，它能够代表所有的基本颜色。"成吉思汗的嫡系号称"黄金家族"。蒙古族还有这样的习俗：授予他人权力的文书，均用黄绸缎或黄纸来书写，

以表示文书的尊贵。这是受黄教影响的结果。黄教在蒙古地区兴起之后，黄色成了佛教光辉神圣的标志。佛像以金色涂身，活佛喇嘛披戴黄色袈裟，佛经以黄布包裹珍藏。可见，佛教对蒙古族人民的生活和审美产生了深刻的影响。

蒙古族人还喜爱草绿色，因为草木返青对熬过了严冬的牧人来说，预示着复苏与丰收；沙漠绿洲对于口干舌燥的旅人来说，是生的希望。绿色激起的审美愉悦同样是和人的物质需求息息相关的。

综上所述，蒙古族人对色彩的认识带有强烈的情感意识，这一点在蒙古族服饰及刺绣图案中得到了印证。

五、蒙古族刺绣图案的组合规律

变化与统一是图案组合的最基本的原则。变化和统一是自然界的基本规律，是民间工艺所遵循的基本规律——在统一中求变化，在变化中求统一。统一一般借助于稳定、均衡、调和、呼应等形式来表现。变化则是指发挥各种因素的差异性，以造成视觉上的跳跃，使人产生新异感，其主要借助对比的形式来表现。蒙古族服饰图案的组合方法有很多，这里仅介绍几种常用组合方法。

1. 连续的组合方法

选一个纹样作为组合元素，可以上下或左右排列，形成二方连续纹样；也可以上、下、左、右四个方向排列，形成四方连续纹样。

2. 动与静的组合方法

在动与静、正与反的对比中表现运动变化。

3. 对比的组合方法

常把不同色彩、线条、形状的纹样组合成一个对比强烈的图案。

4. 交叉的组合方法

纹样之间巧妙地相互重叠、相互连接、相互交叉，有如蒙古族音乐中的不同音响和声音一样，是一种形的节奏，富有紧凑感、韵律感。

5. 渐变的组合方法

纹样由大到小或由小到大，色彩渐明渐暗，使画面呈现渐变的效果。这在民间刺绣中最为常见。

6. 对称与平衡的组合方法

大自然以某种规律赋予动物、植物以对称性。人们用对称的方法创造出的图案，给人以集中、圆满、庄严的美感。比如帽子、头饰都两面对称。非对称的平衡构图则给人以自由活泼的感觉。

7. 基本纹样的变形组合方法

常用的龙凤、云纹、回纹、犄纹、"卍"纹图门贺、盘肠纹、卷草纹等纹饰，根据不同款式服饰的审美需要，可以变长、变宽、变小或添加其他元素。经过变化的纹样，给人以新颖、优美的印象。

8. 分解与重新组合的方法

从传统图案中，按着自己的需要把选好的几个纹样拆开，分成若干基本图案，从中选择美的形象作为重新构图的元素。这种把一组纹样分解后重新组合的新图案往往比原形、原图更生动。

蒙古族服饰图案是丰富的，通过以上组合方法，图案的变化又是无穷的。两种以上纹样的巧妙组合可以产生第三种图形，这第三种图形非第一种形态，也不是第二种形态，是富有生命力的新的图案。

第三节 配饰刺绣

一、枕头刺绣

蒙古族民间常用的枕具以方形居多，而刺绣一般出现在枕具的两侧。刺绣构图一般根据方形做设计。在整体造型中，刺绣部分为亮点，因为枕具的颜色一般比较暗，而刺绣部分通常使用明亮的颜色，纹样主要以寓意家庭和美、延年益寿的花纹为主。

二、烟荷包刺绣

烟荷包是蒙古族荷包的一种，也是荷包绣品中数量最多的一种，一般用库锦、绸缎或布料缝制。蒙古族人种植烟叶，烟荷包便随之产生，其既实用又美观，在蒙古族民间广泛使用，使用者不分性别、不分年龄。烟荷包多为长方形小袋，上窄下宽，下部多缀有彩色丝穗，袋下方绣制各式美丽的图案。烟荷包的刺绣一般采用深底浅花的装饰形式，以强对比色彩突出其主要纹样。各种绸缎底布、飘带的色彩搭配运用，鲜艳夺目。制作者一般为年轻的姑娘。

除了自己用以外，烟荷包常常作为贵重的礼物互相赠送。赠送对象可以是情人、老人或朋友。一般为情人绣荷包需要用六条或八条飘带来装饰。有的老人在寿诞之时，一次能收到一百多个精制的烟荷包，这些烟荷包都是亲属和周围苏木、浩特晚辈们绣制的。烟荷包平中见奇，流行于民间，是情感的承载物。

蒙古族民间的刺绣荷包，以耀眼的色彩、新奇的构图、多变的图案造型表达了人们欢快的心情。远望荷包上迎风飞扬的五彩飘带，便会有轻松愉快的感受。

随着社会生活的变化，烟荷包的实用性渐渐被削弱，装饰性却越来越被重视，尤其是刺绣，其作为烟荷包制作工艺中最为重要的一环，体现着一定的民俗文化价值。由于烟荷包一般为佩戴者自己缝制，所以在刺绣的题材选择上非常自由。通常，表现花卉、虫蝶的图案较多，所包含的寓意也大部分以"吉祥"为主，如多子多孙、健康长寿等。

三、褡裢刺绣

褡裢是蒙古族服饰的组成部分，一般挂在腰带上，表面通常会做精美的刺绣。褡裢一般为长方形，中间开口，用来装一些随身携带的物品，相当于今天的钱包。蒙古族褡裢一般将刺绣作为主要装饰方法，刺绣内容也以花卉或蝴蝶等纹饰为主。

四、帽子刺绣

由于每一个地区的帽子互有区别，所以，作为装饰的刺绣也要根据帽子的造型变化而变化。蒙古族帽子一般分男帽和女帽，刺绣一般装饰于女帽上。刺绣使用较多的是科尔沁女帽。

科尔沁女帽有陶尔其克帽、护耳。冬季女子戴护耳，护耳有絮棉和镶皮子的两种，多以彩缎、绸、布做面，镶羊皮、狐狸皮、貂皮和水獭皮；耳面上刺绣或贴绣各种花鸟鱼虫或牡丹、凤鸟缠枝图；下缀有三条至五条飘带，飘带尾处也用刺绣的方式做一些花纹装饰。

五、靴子刺绣

刺绣是蒙古族靴子最主要的装饰手法之一。蒙古族靴子分为皮靴、布靴、毡靴三种。靴面用黑或深蓝色的绒布，花纹用明亮的彩色丝线缝制。刺绣花纹一般出现在靴面、后跟、鞋头等部位。女靴的靴面常用花卉、禽鸟、昆虫等图案；男靴的靴面用如意、兰萨、云纹、卷草纹等图案。刺绣方式分为贴花和绣花两种，有时也用混合刺绣的方式。

以刺绣为主要装饰方法的蒙古靴主要见于内蒙古的中东部地区，如赤峰、科尔沁等地区。赤峰地区以敖汉旗、喀喇沁旗、巴林左旗及巴林右旗等地居多。敖汉旗蒙古靴有布靴和绣花鞋之分。布靴靴帮处用单色或多色丝线刺绣杏花、蝴蝶、缠枝等纹饰，也有用本色丝线绣花纹的。绣花鞋又分单鼻梁绣花鞋、双鼻梁绣花鞋，上面刺绣蝴蝶、梅花、杏花等纹样。男靴与女靴造型基本相同，只是刺绣花纹有差别，男靴一般靴帮处绣云纹、卷草纹、盘肠纹等纹饰。

科尔沁地区喜欢用墨绿色或蓝色、天蓝色的布、平绒布做靴面，一般刺绣鸾凤、花草、缠枝纹。绣花鞋种类多，有无鼻梁、单鼻梁、双鼻梁、卡梁、圆脸、软帮和硬帮、高低座等样式。男靴花纹多用如意、兰萨、盘肠纹、卷草纹、云纹、万字纹等，或几种纹饰搭配组合，有单色或多色几种。

第四节 摔跤服刺绣

摔跤是北方游牧民族传统娱乐项目之一。蒙古族摔跤服是把蒙古族服饰和节日服饰合而为一的体育装束。

蒙古族摔跤服由将军帽、坎肩、吉祥彩带、摔跤裤、套裤、彩裙和靴子组成。刺绣一般装饰在套裤上。套裤用白色的布、绸、缎面料缝制，上面绣制各种图案花纹，主要以云纹、火纹、铜钱纹及龙、凤、狮、虎"四雄"等图案为主。这些刺绣纹饰也有一定的寓意，大多祈盼参赛者吉祥如意或勇猛英武。

第五节 花毡刺绣

花毡是用羊毛加工而成的蒙古族独特的手工艺品，它适合于蒙古包的特殊结构以及蒙古族人席地而坐的习惯，并且防潮又保温，所以，花毡是蒙古族不可或缺的日常用具。花毡出现得比较早，匈奴人已经有了熟练的制作花毡的工艺。到了元代，与西域的密切往来也使中亚等地的花毡工艺传入蒙古地区。花毡在制作完成之后，往往需要刺绣一些花纹来装饰，一般用具有象征寓意的佛教图案或吉祥图案。花毡的刺绣方式一般为贴花、套古其呼和混合等。

花毡刺绣是在整个毡子上绣满图案，一般外边有几层边缘纹样——大边、小边、里边等，习惯用传统的犄纹、云纹、回纹、"卐"纹组合图案；四个角绣有角隅纹样，角隅纹样一般与边缘纹样相一致，也用云纹、回纹交叉变形图案；中间多为"卐"纹四方连接的大面积图案。有的毡绣中间设计主题图案，与边缘纹样相协调、相统一。

花毡绣法中的"套古其呼"，是用大小相等、均匀的点缝成各种图案，给人以素雅、美观、大方的感受。用这种方法不仅可以缝制绣花毡，还可以制作蒙古包门帘、骆驼鞍子等。蒙古族民间的《白毡祝词》中这样写道："对主人是珍爱之物，对普通人是吉祥之物，对官人是平和之物，对我们是福瑞之物。"这是蒙古族人民对自己作品的赞美之词。

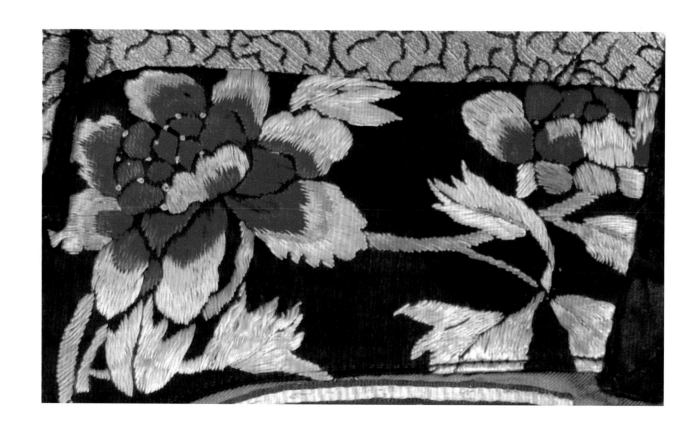

名称：蒙古族刺绣之牡丹图案

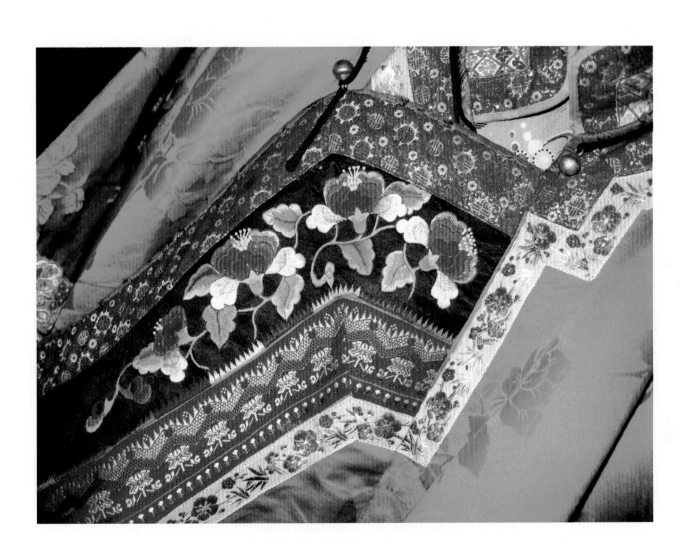

名称：绿色丝绸地牡丹纹饰刺绣女性蒙古单袍（局部）
地区：通辽市科尔沁区

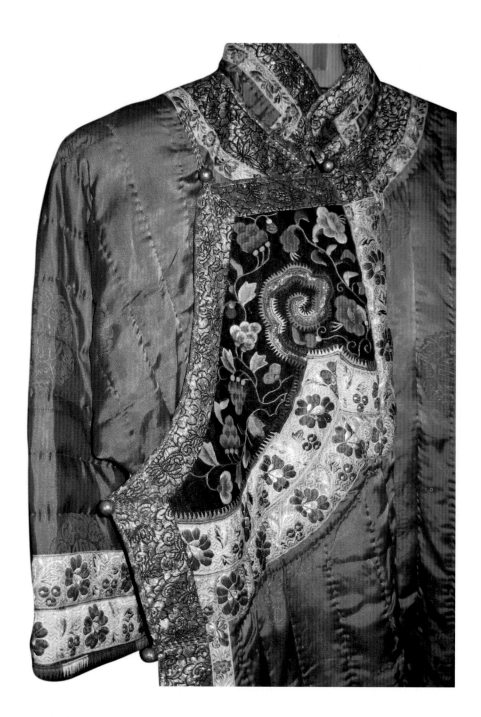

名称：蓝色绸缎面料刺绣花卉纹蒙古长棉袄（局部）
地区：通辽市科尔沁区

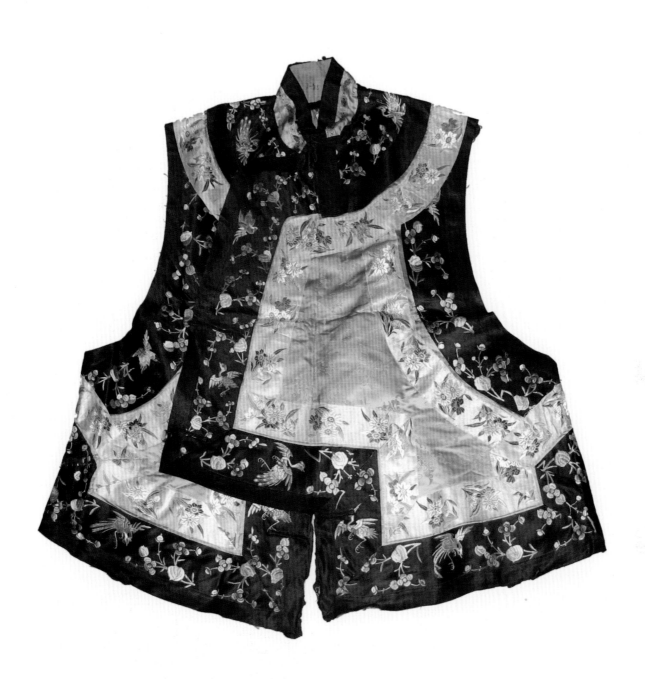

名称：蒙古族坎肩刺绣

地区：通辽市科尔沁区

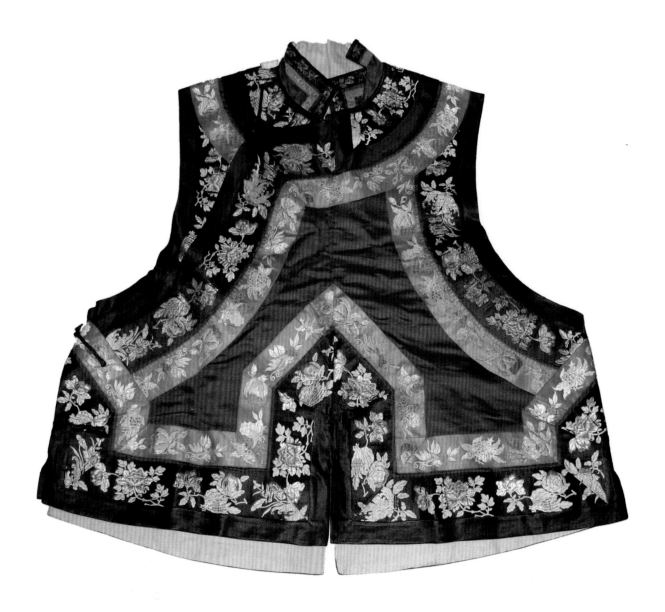

名称：蒙古族坎肩刺绣
地区：通辽市科尔沁区

名称：蒙古族彩绣长坎肩
地区：通辽市

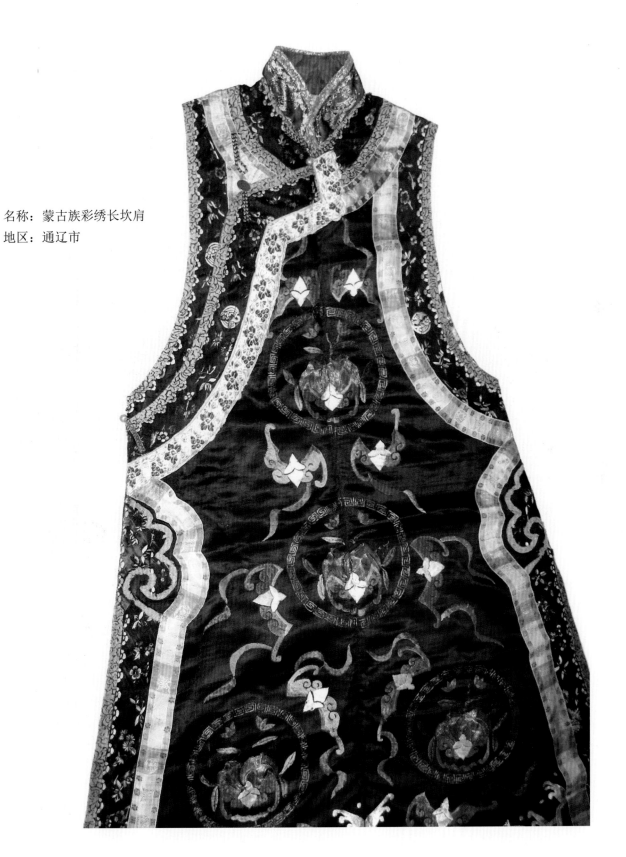

名称：蒙古族彩绣长坎肩（局部）

地区：通辽市

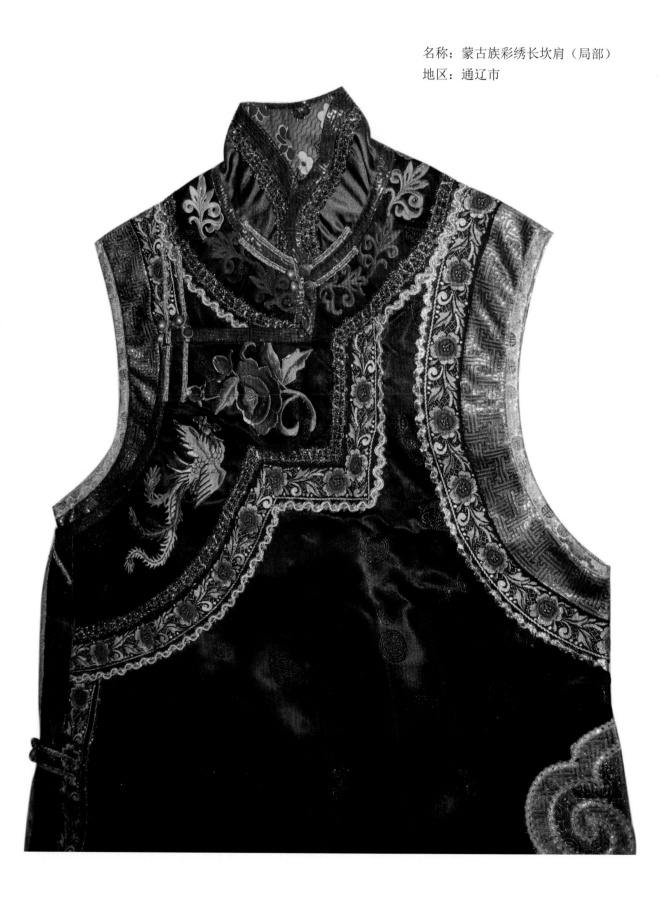

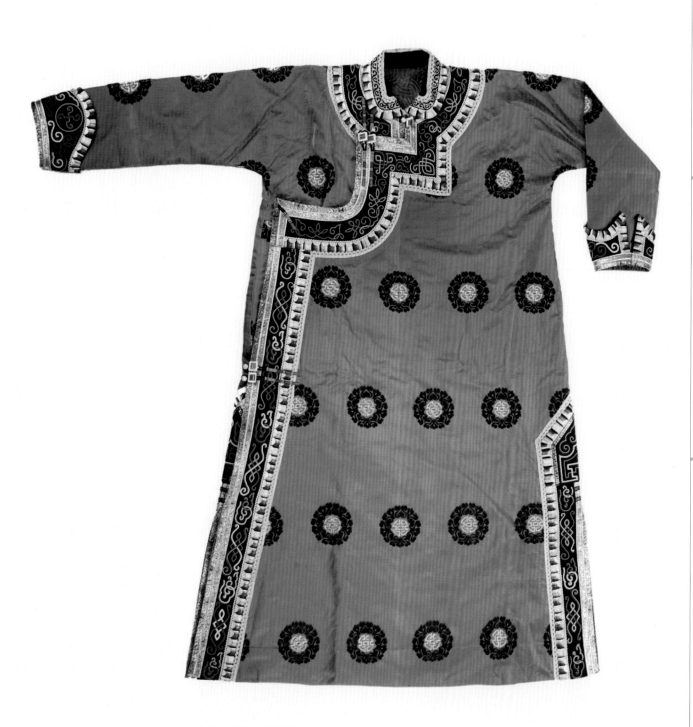

名称：蒙古袍刺绣
作者：斯日古楞
地区：锡林郭勒盟乌珠穆沁地区

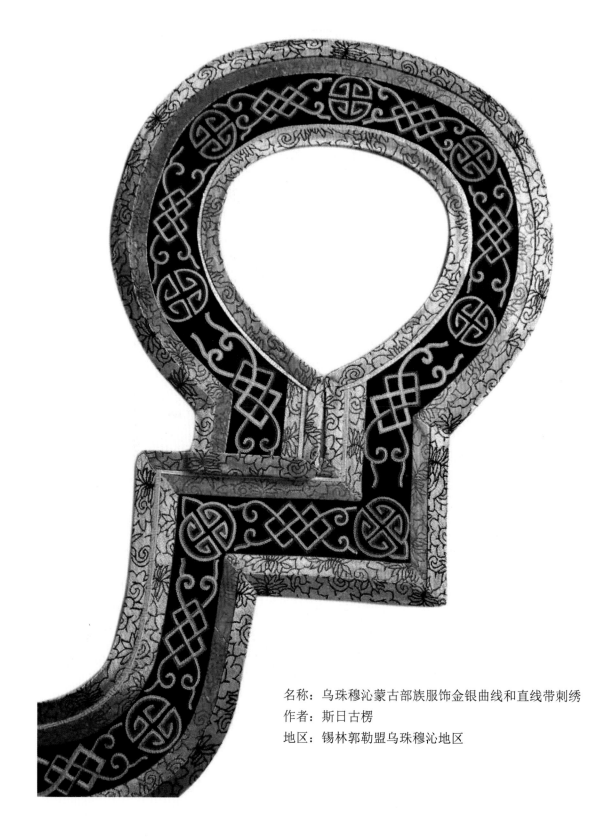

名称：乌珠穆沁蒙古部族服饰金银曲线和直线带刺绣
作者：斯日古楞
地区：锡林郭勒盟乌珠穆沁地区

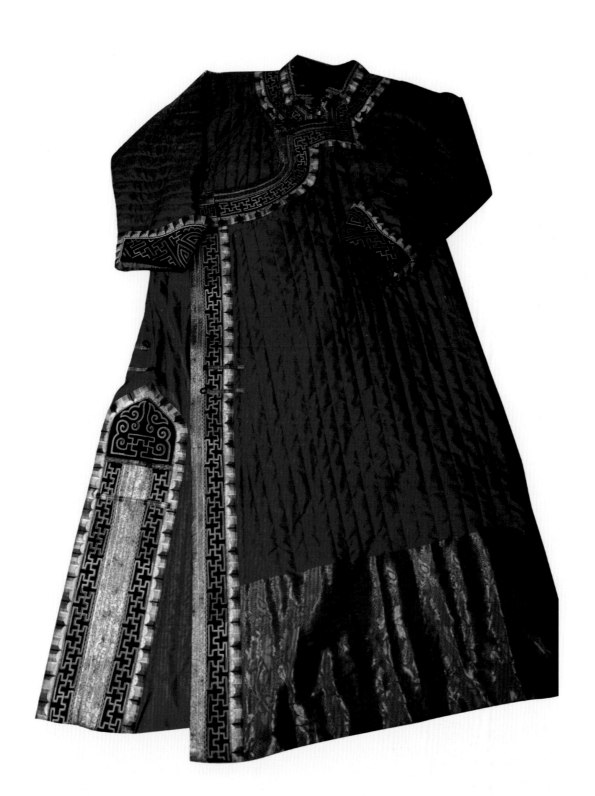

名称：蒙古袍刺绣
作者：乌日娜
地区：锡林郭勒盟乌珠穆沁地区

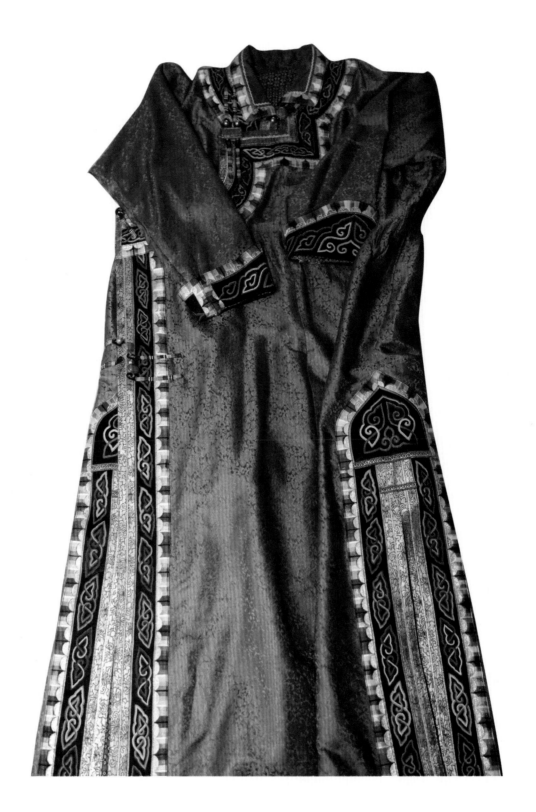

名称：蒙古袍刺绣
作者：乌日娜
地区：锡林郭勒盟乌珠穆沁地区

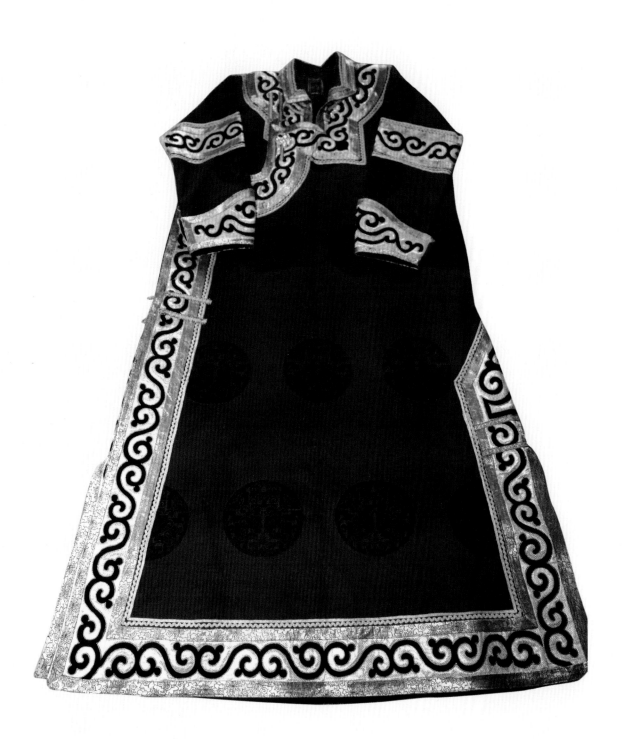

名称：蒙古袍刺绣

作者：乌日娜

地区：锡林郭勒盟乌珠穆沁地区

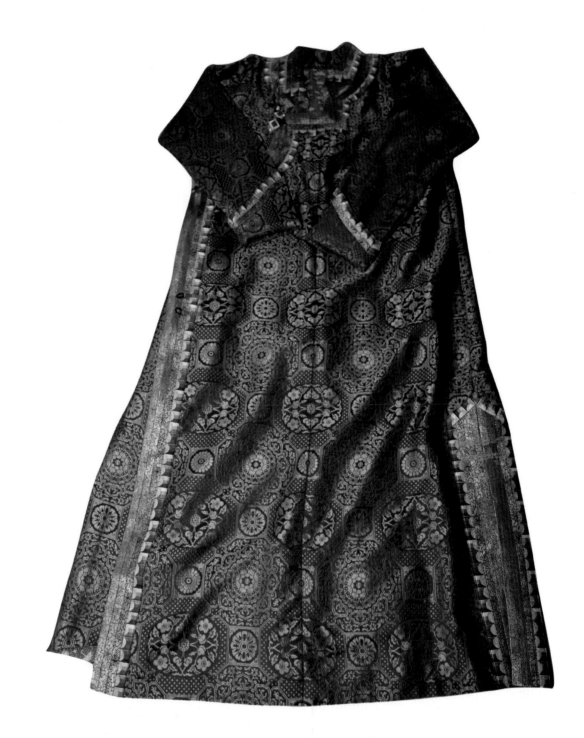

名称：蒙古袍刺绣

作者：乌日娜

地区：锡林郭勒盟乌珠穆沁地区

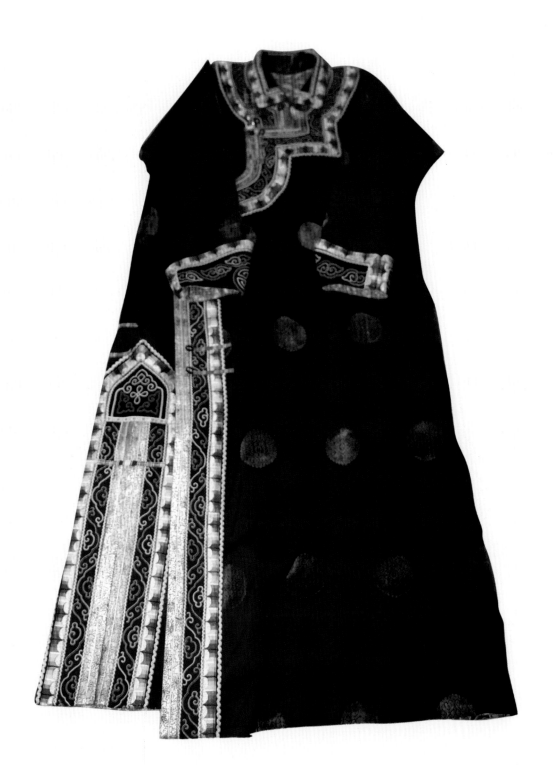

名称：蒙古袍刺绣

作者：乌日娜

地区：锡林郭勒盟乌珠穆沁地区

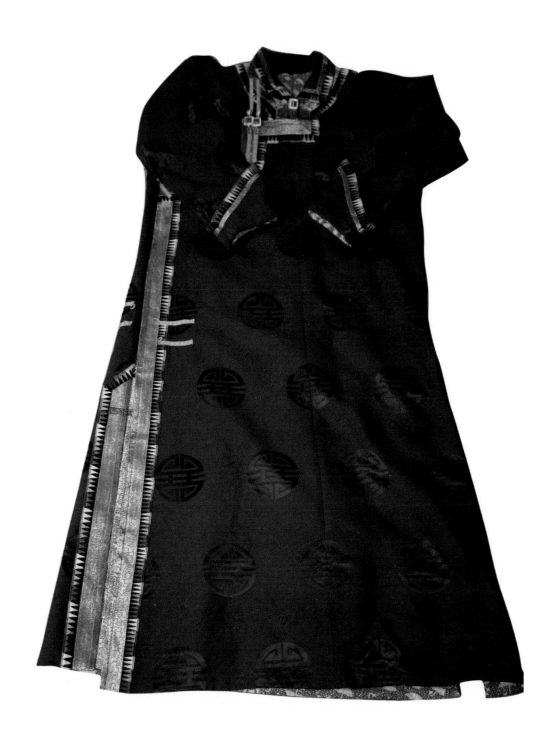

名称：蒙古袍刺绣

作者：乌日娜

地区：锡林郭勒盟乌珠穆沁地区

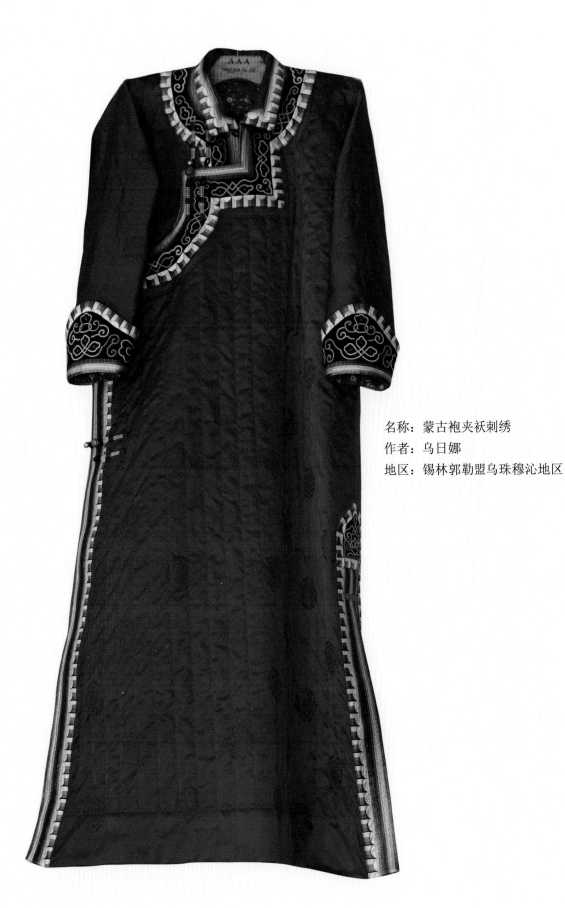

名称：蒙古袍夹袄刺绣
作者：乌日娜
地区：锡林郭勒盟乌珠穆沁地区

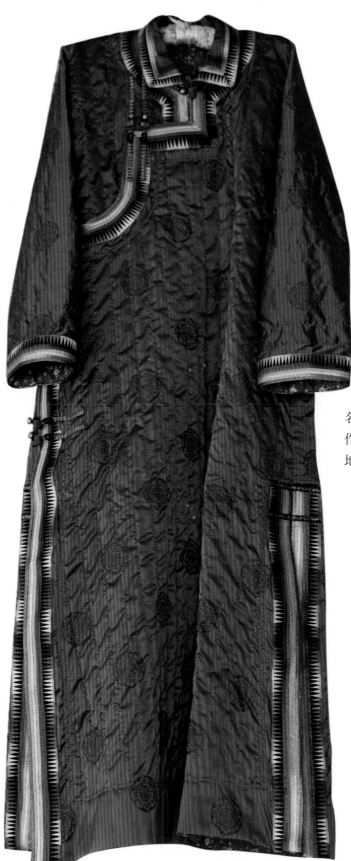

名称：蒙古袍夹袄刺绣

作者：乌日娜

地区：锡林郭勒盟乌珠穆沁地区

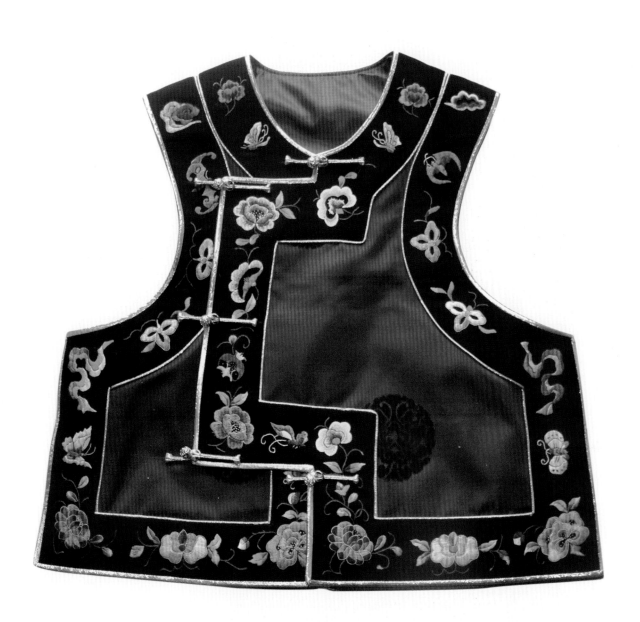

名称：蒙古族大襟坎肩刺绣

作者：乌敦高娃

地区：鄂尔多斯市乌审旗

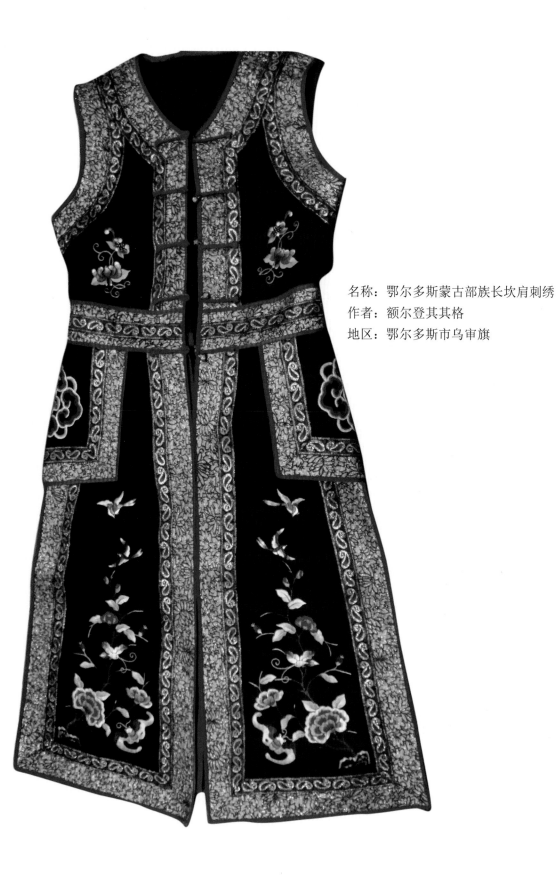

名称：鄂尔多斯蒙古部族长坎肩刺绣
作者：额尔登其其格
地区：鄂尔多斯市乌审旗

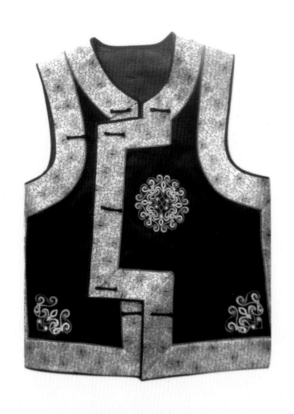

名称：鄂尔多斯蒙古部族坎肩刺绣
作者：额尔登其其格
地区：鄂尔多斯市乌审旗

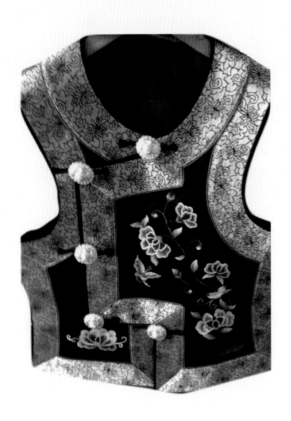

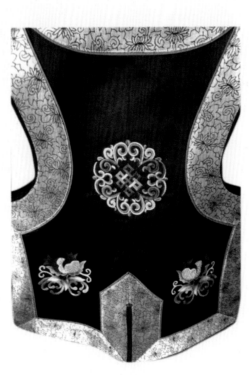

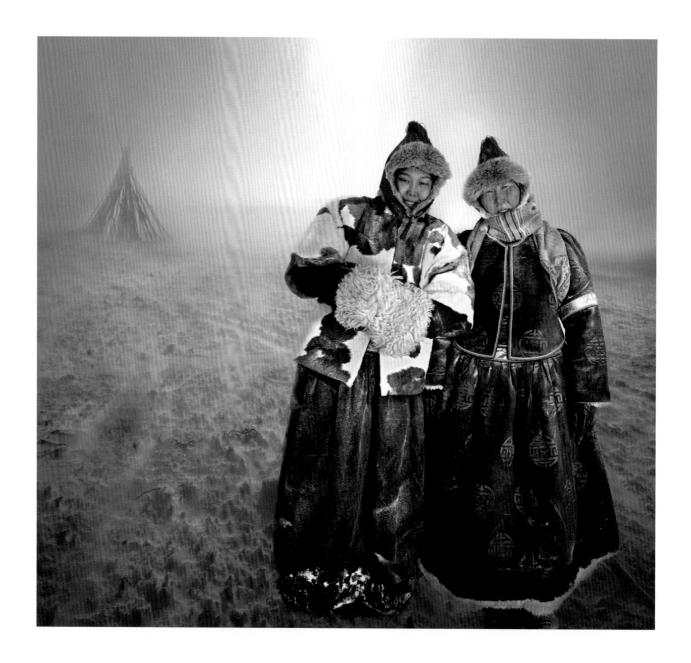

名称：布里亚特蒙古部族服饰

摄影：巴特尔

名称：布里亚特蒙古部族服饰

摄影：巴特尔

名称：巴尔虎蒙古部族服饰

摄影：巴特尔

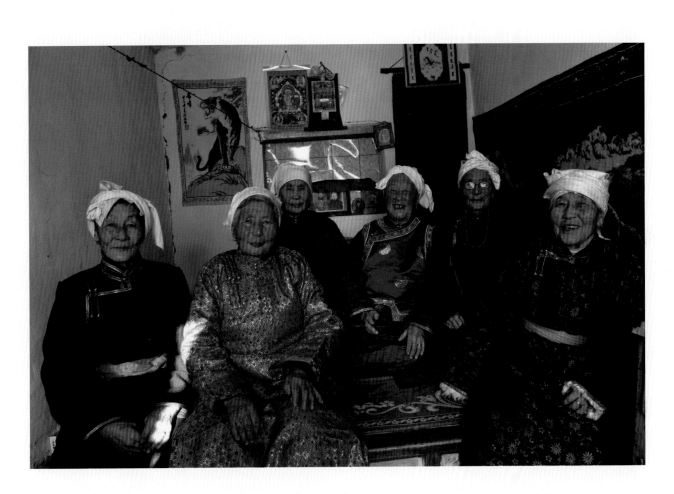

名称：巴尔虎蒙古部族服饰

摄影：巴特尔

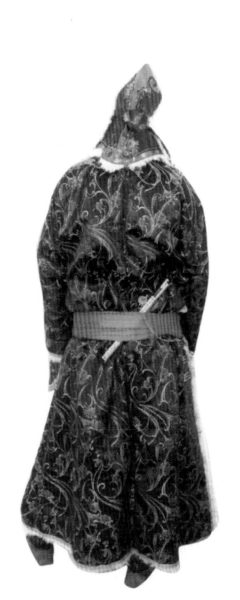

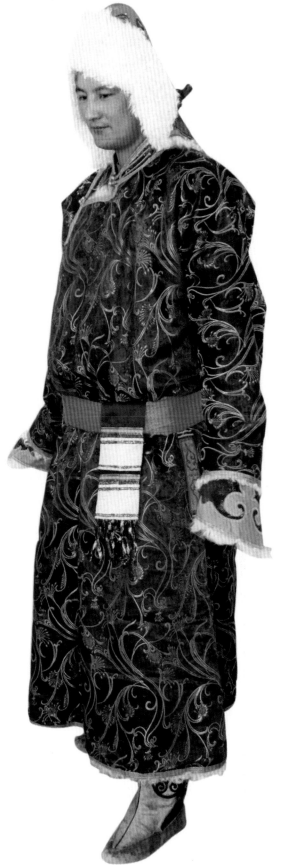

名称：巴尔虎蒙古部族服饰
来源：《中国蒙古族服饰》（远方出版社）

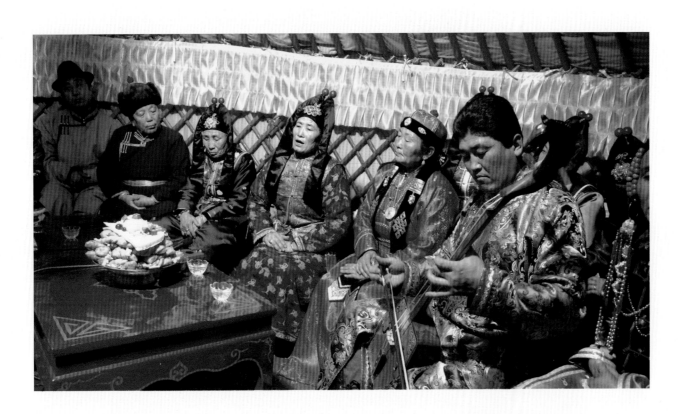

名称：和硕特蒙古部族服饰

摄影：斯琴

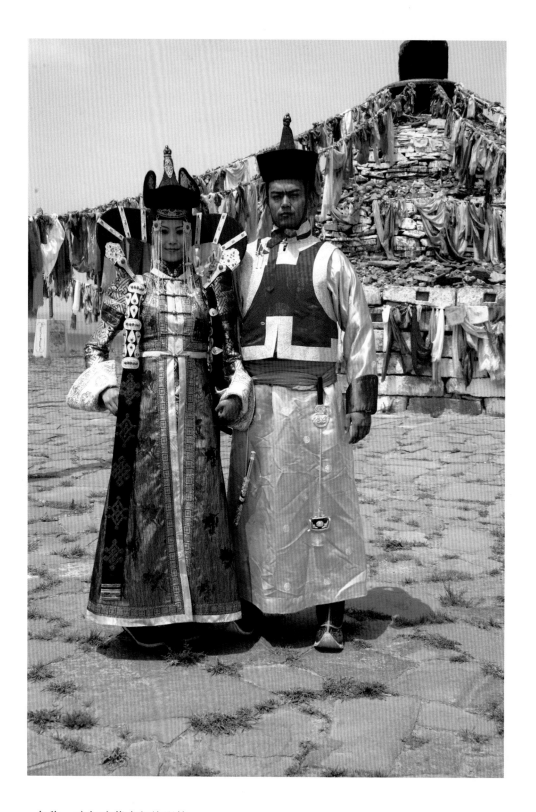

名称：喀尔喀蒙古部族服饰
摄影：斯琴

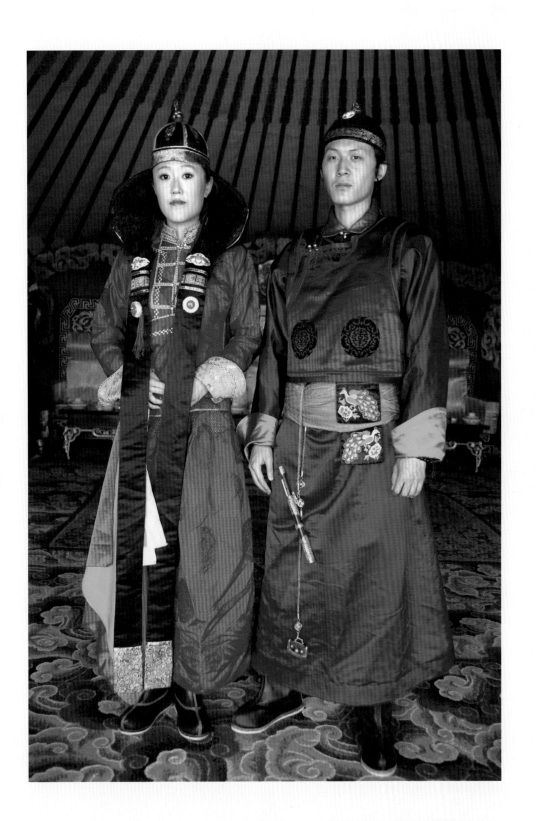

名称：土尔扈特蒙古部族服饰
摄影：斯琴

名称：乌拉特蒙古部族服饰
摄影：斯琴

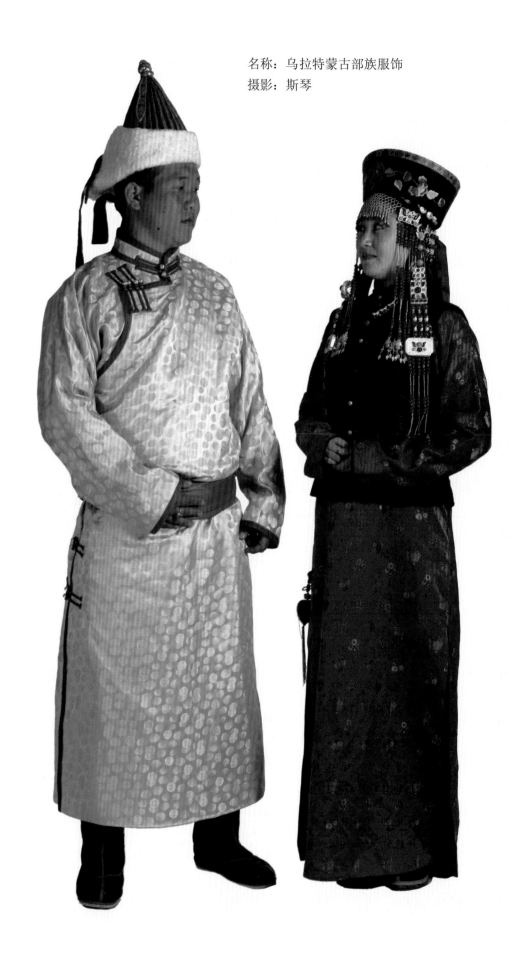

名称：乌拉特蒙古部族服饰
摄影：斯琴

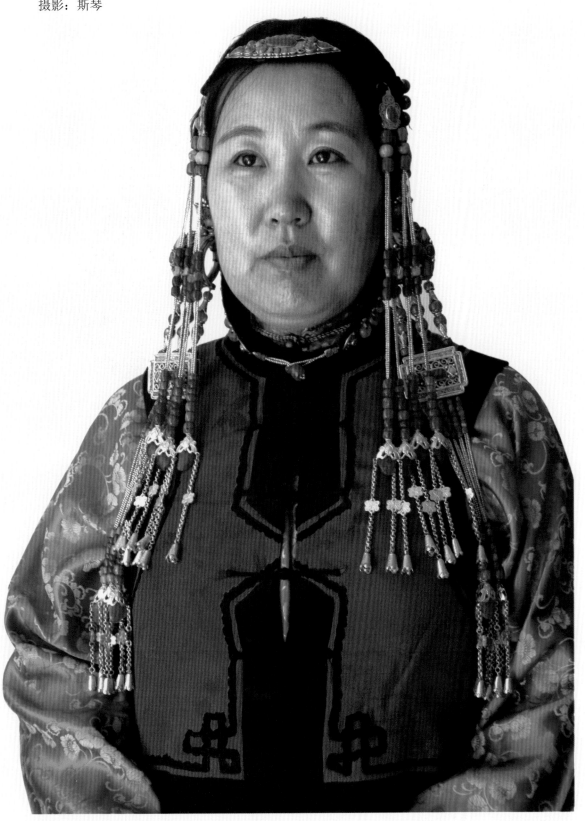

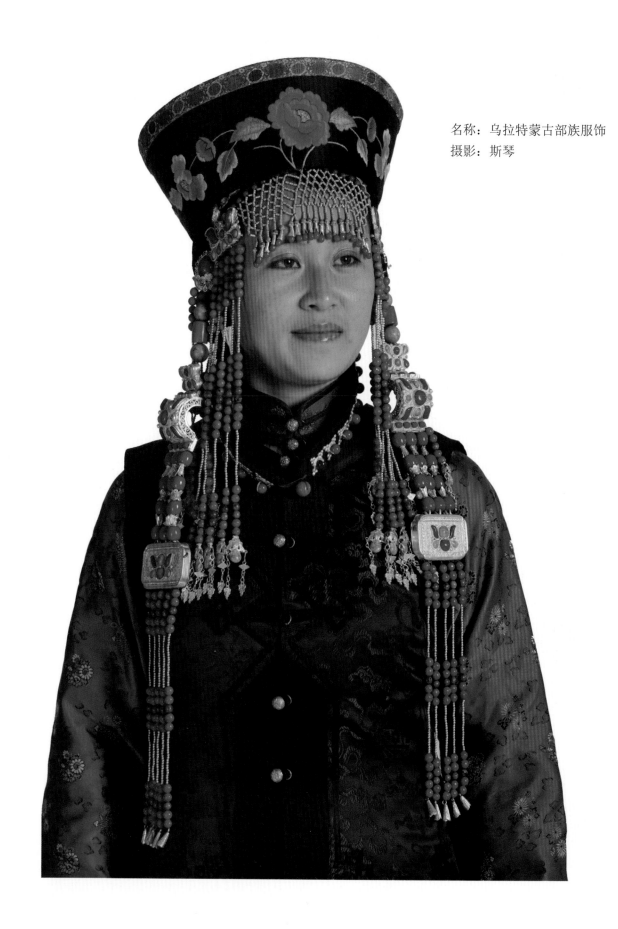

名称：乌拉特蒙古部族服饰
摄影：斯琴

名称：蒙古族刺绣之龙纹图案

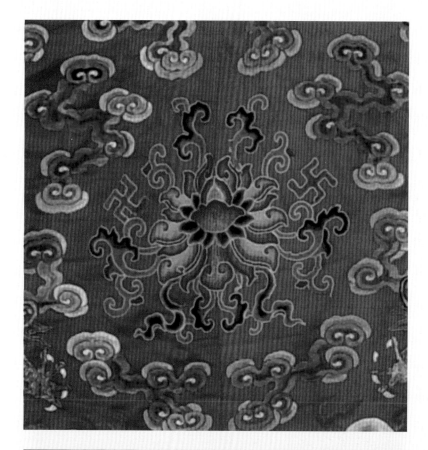

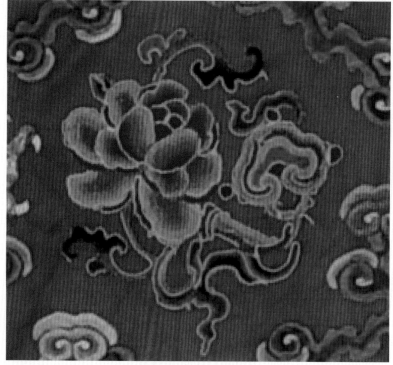

名称：蒙古族刺绣之莲花
"卍"纹图案

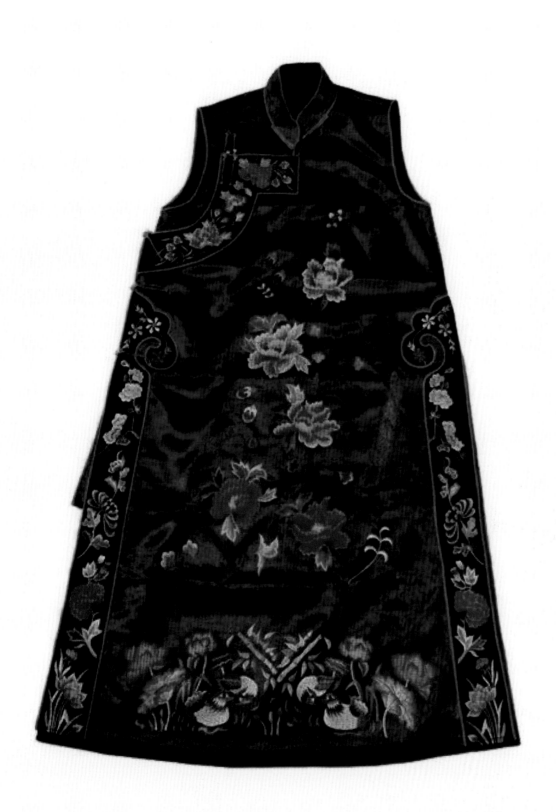

名称：蒙古族鸳鸯戏水牡丹刺绣长坎肩

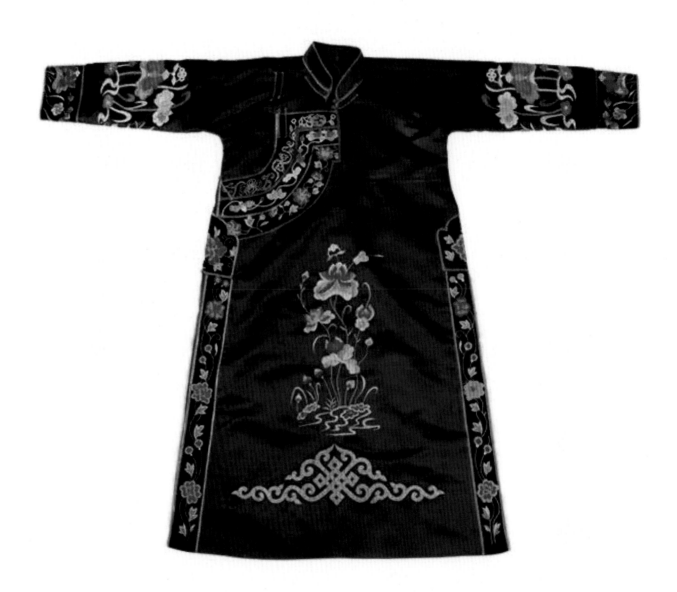

名称：蒙古族莲花刺绣长袍

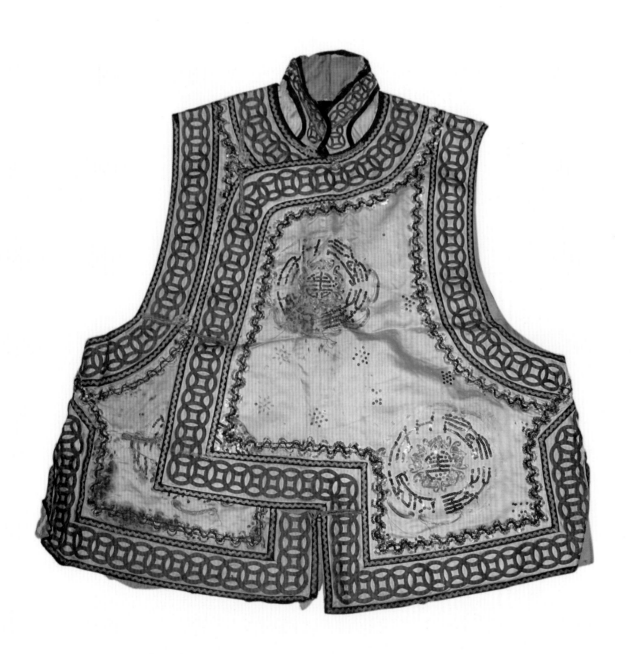

名称：蒙古族钱币纹坎肩

名称：蒙古族刺绣之牡丹图案

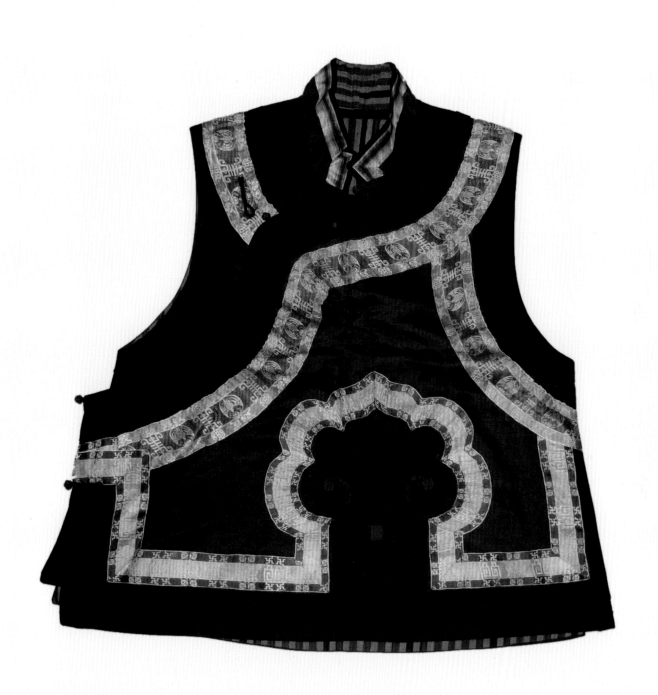

名称：蒙古族坎肩刺绣

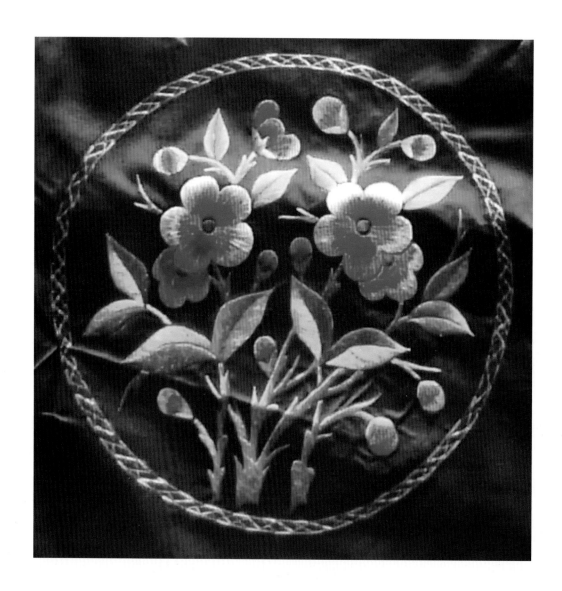

名称：蒙古族刺绣之团花图案

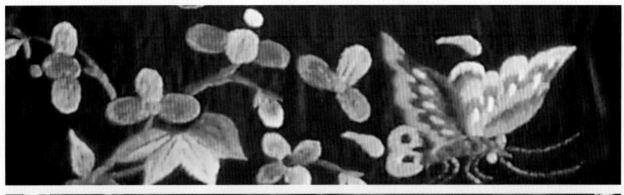

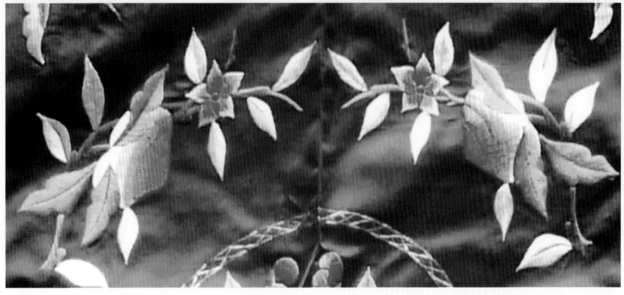

名称：蒙古族刺绣之蝶恋花图案

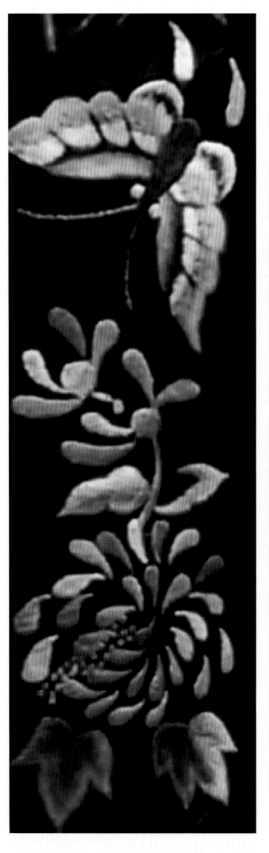
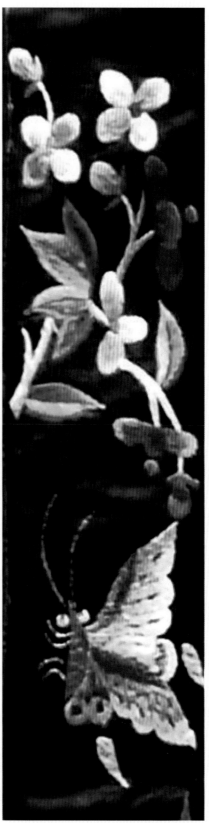

名称：蒙古族刺绣之蝶恋花图案

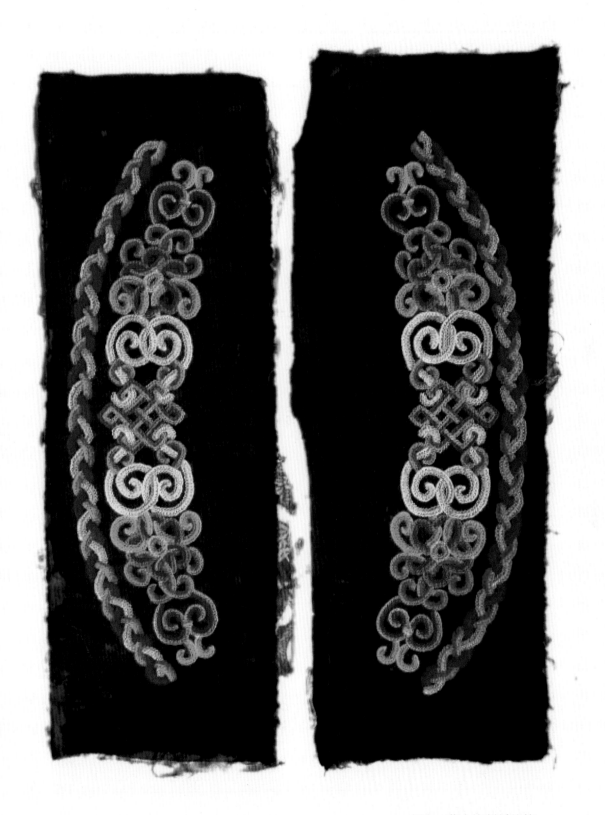

名称：蒙古族刺绣纹饰

蒙古族传统美术

刺绣

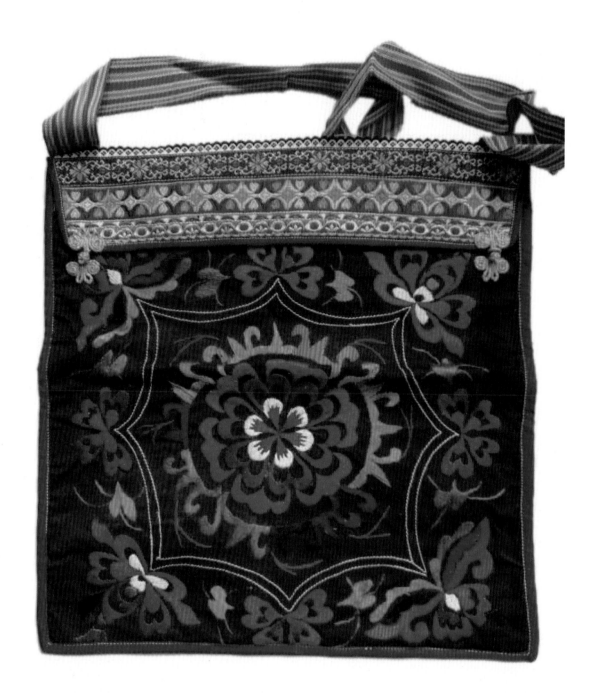

名称：蒙古族刺绣之花卉图案
收藏：乌日切夫

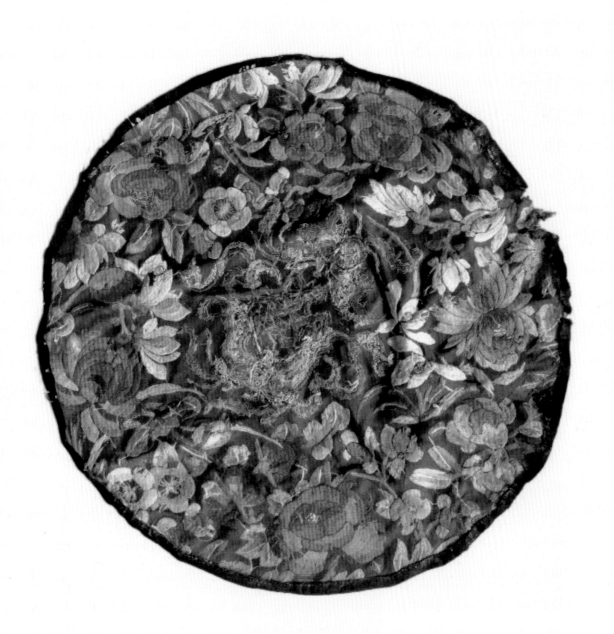

名称：蒙古族刺绣之花卉图案

收藏：乌日切夫

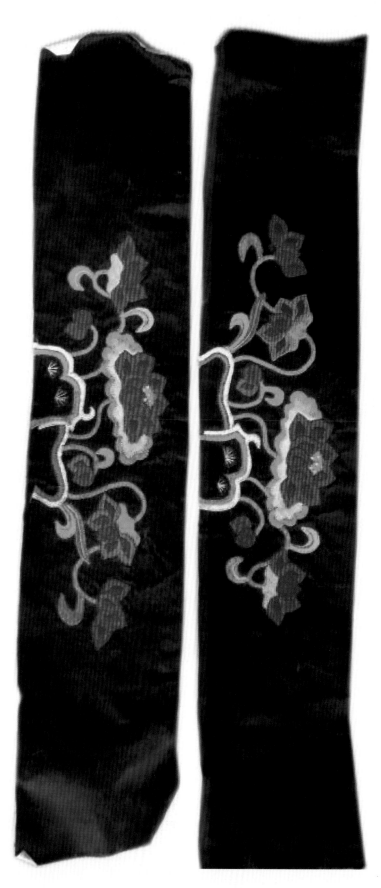

名称：蒙古族刺绣之莲花图案
收藏：乌日切夫

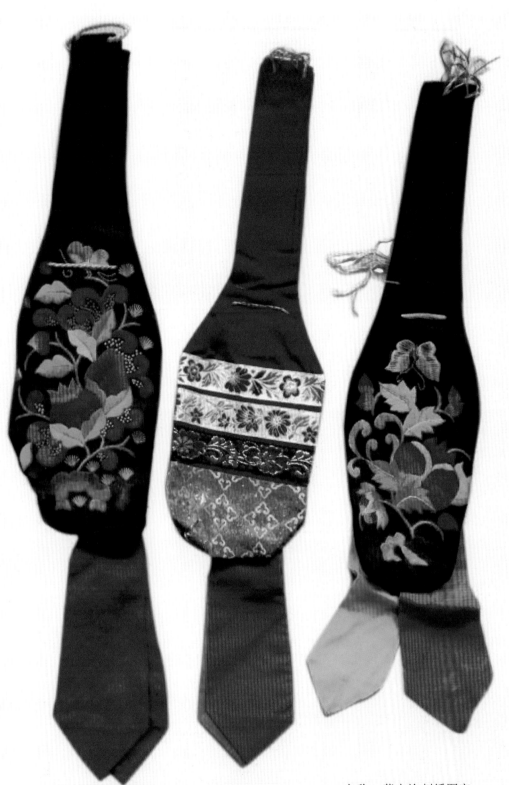

名称：蒙古族刺绣图案
收藏：乌日切夫

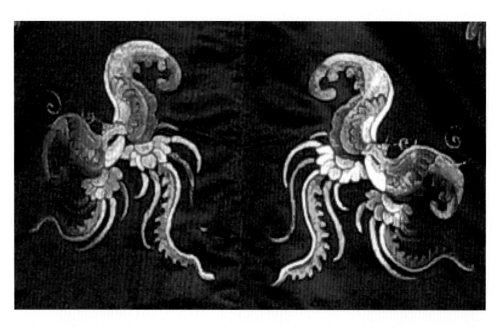

名称：蒙古族刺绣之凤鸟图案

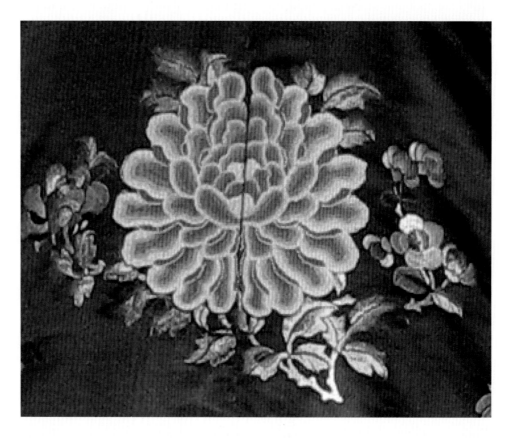

名称：蒙古族刺绣之牡丹图案

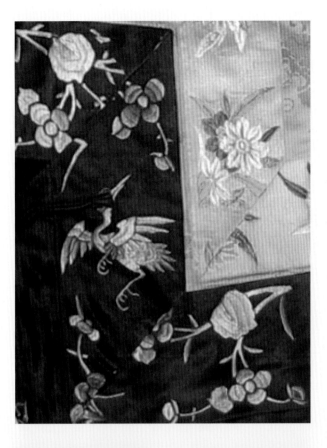

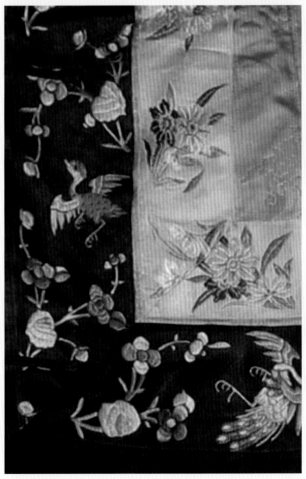

名称：蒙古族刺绣图案

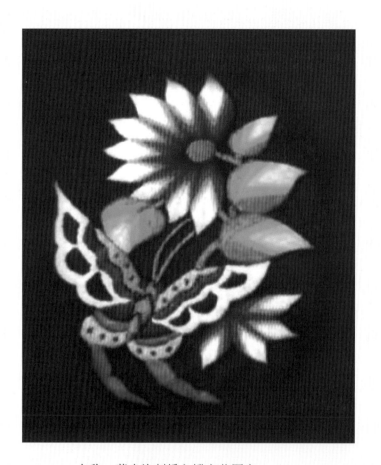

名称：蒙古族刺绣之蝶恋花图案

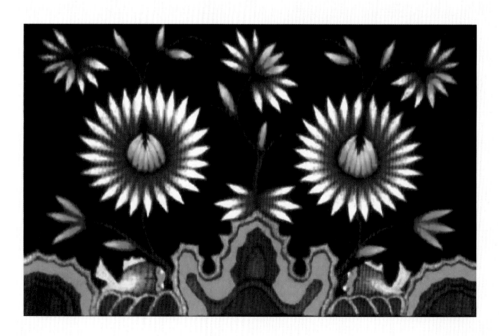

名称：蒙古族刺绣图案

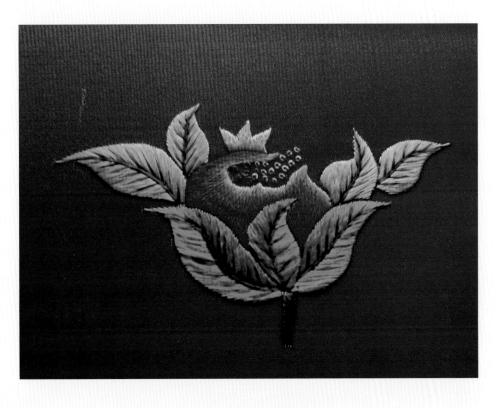

名称：蒙古族刺绣图案

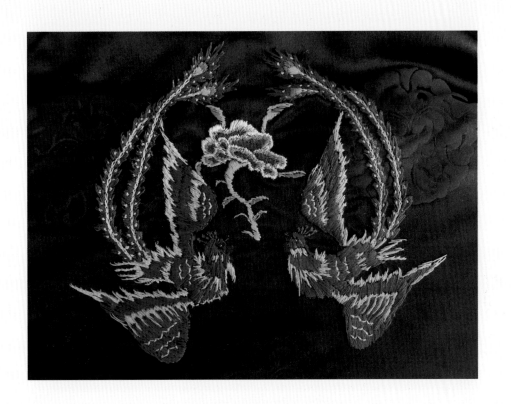

名称：蒙古族刺绣之凤鸟图案

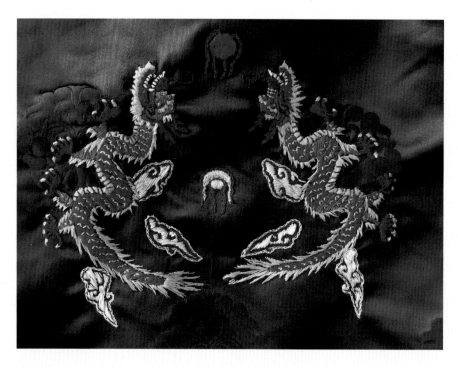

名称：蒙古族刺绣之龙纹图案

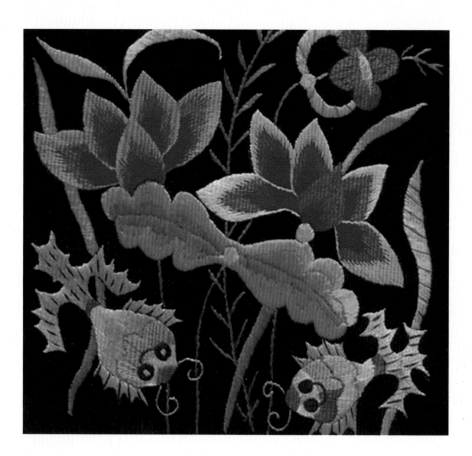

名称：蒙古族刺绣之鱼戏莲图案

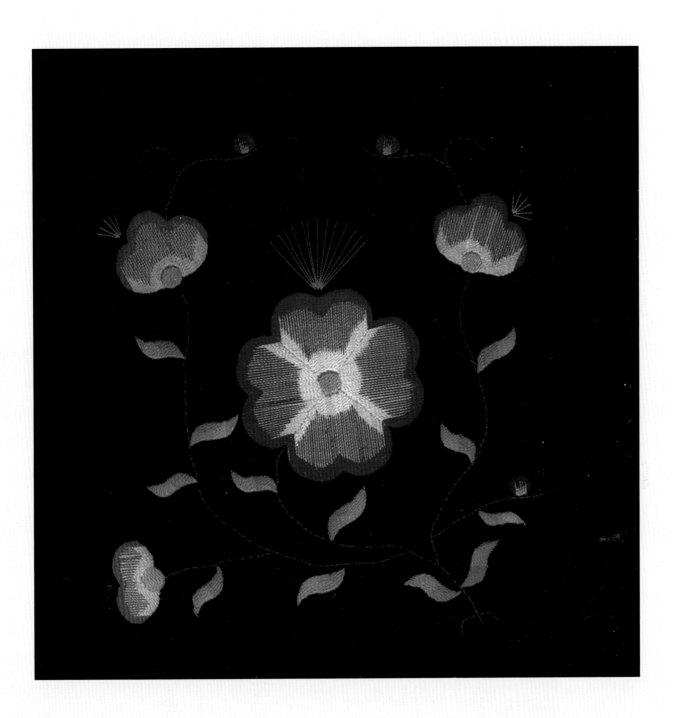

名称：蒙古族刺绣之花卉图案

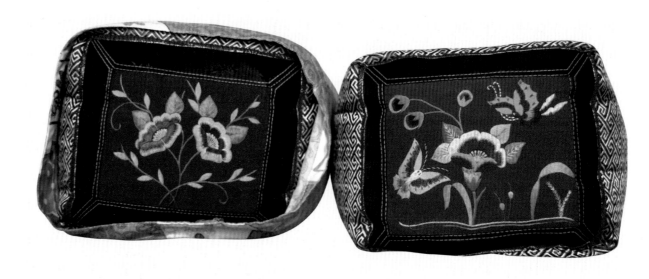

名称：蒙古族枕头刺绣
作者：张春花

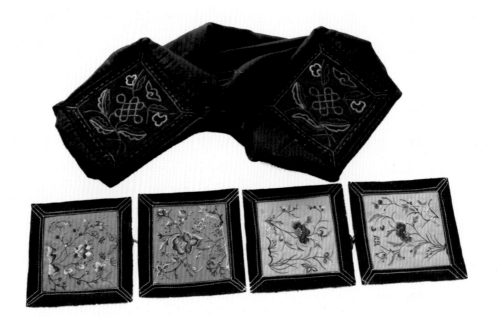

名称：蒙古族枕头刺绣

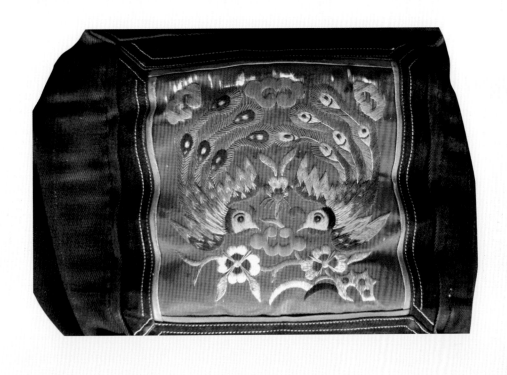

名称：蒙古族枕头刺绣

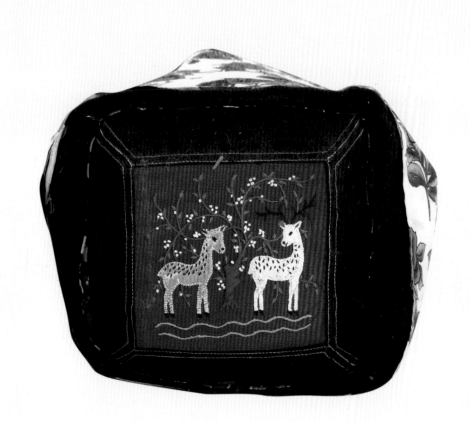

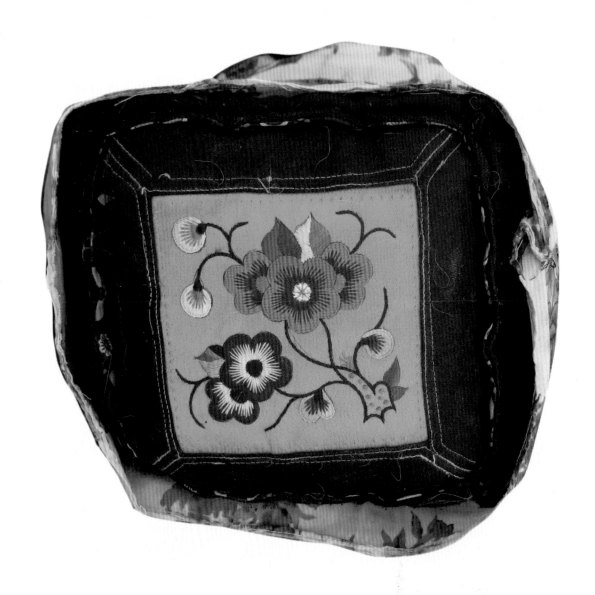

名称：蒙古族枕头刺绣

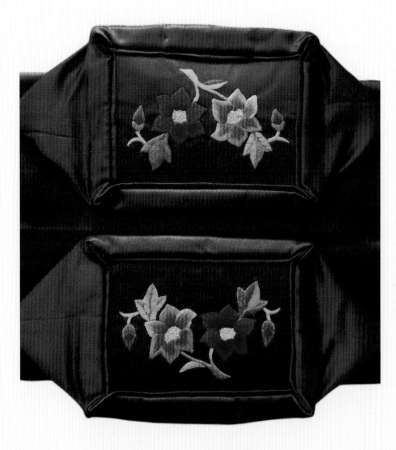

名称：蒙古族枕头刺绣
作者：娜仁其木格
地区：通辽市科尔沁左翼后旗

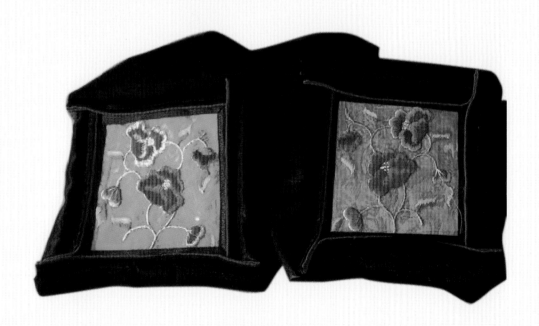

名称：蒙古族褡裢刺绣
作者：张斯来
地区：兴安盟科尔沁右翼前旗

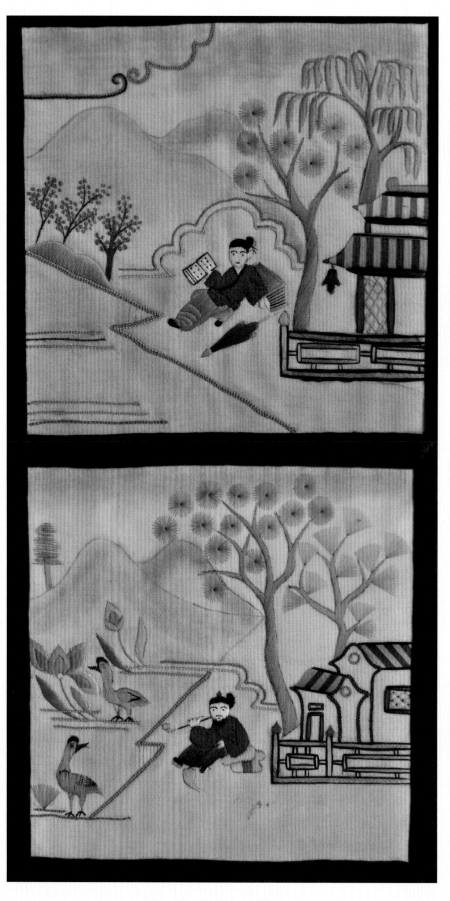

名称：蒙古族枕头刺绣图案

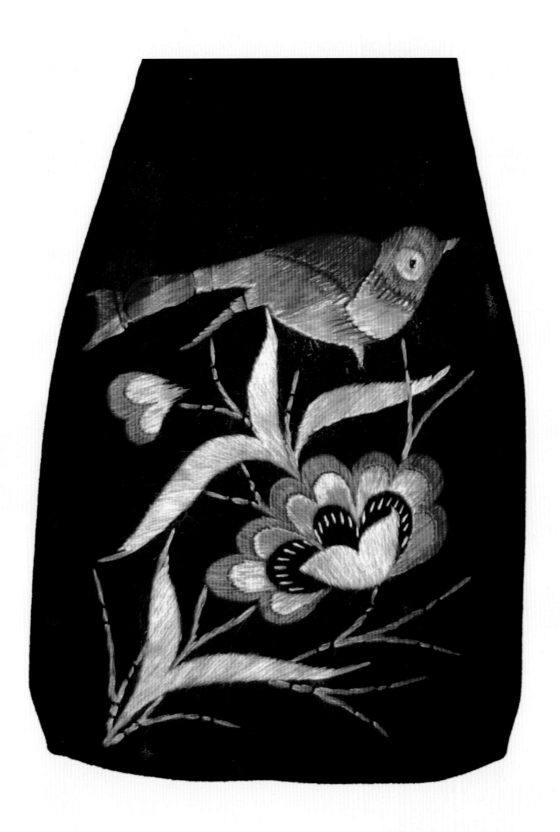

名称：蒙古族烟荷包刺绣图案
地区：呼和浩特市

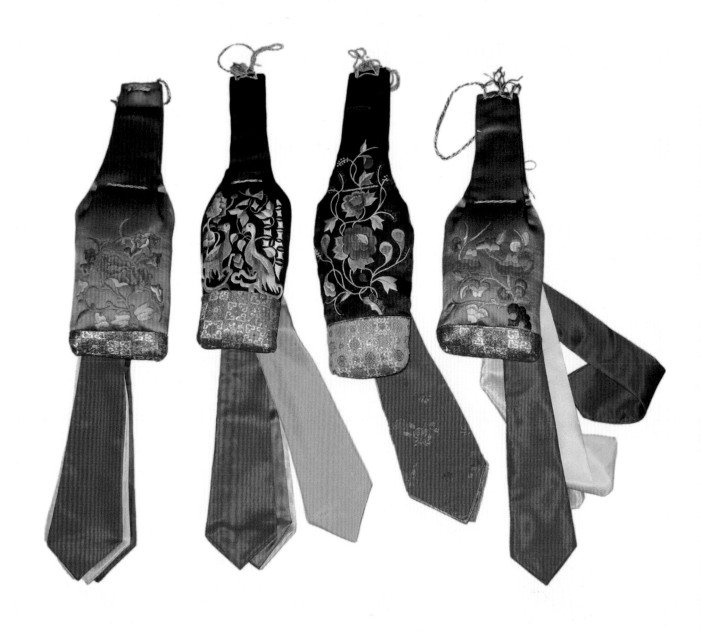

名称：蒙古族烟荷包刺绣

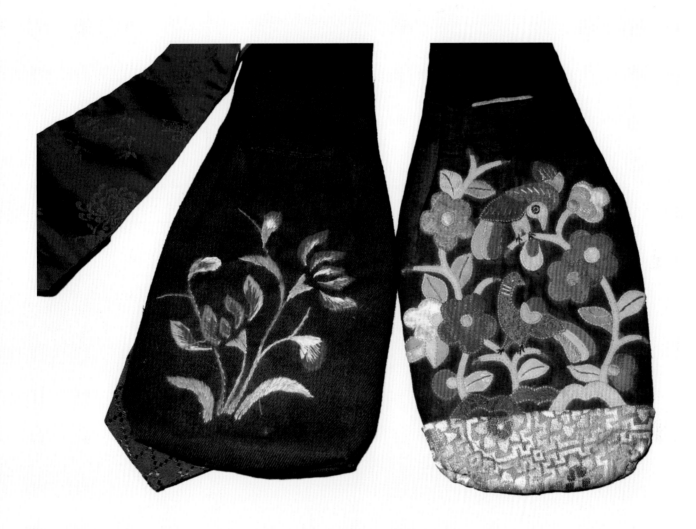

名称：蒙古族烟荷包刺绣
地区：呼和浩特市

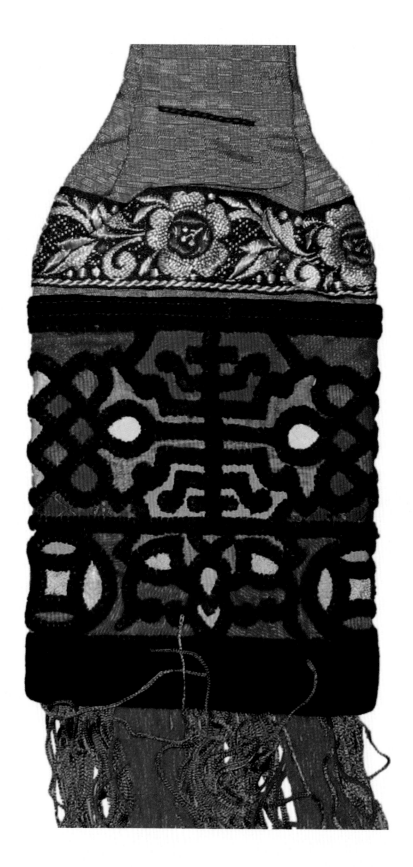

名称：蒙古族烟荷包刺绣

地区：呼和浩特市

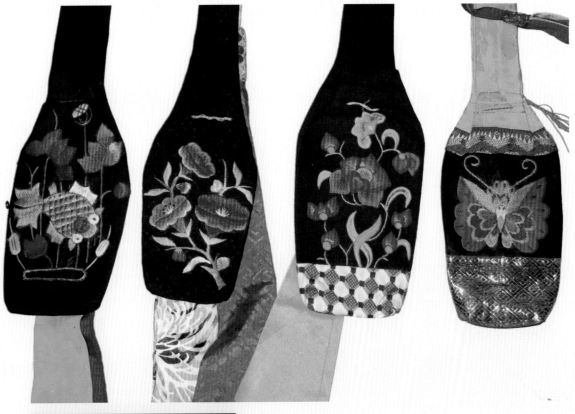

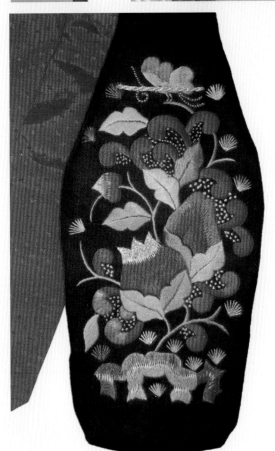

名称：蒙古族烟荷包刺绣
地区：呼和浩特市

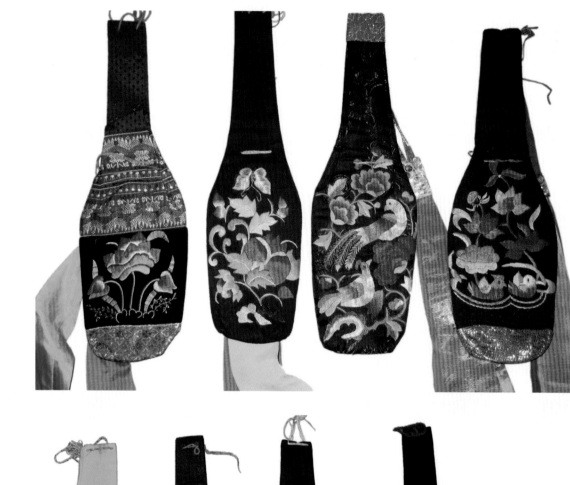

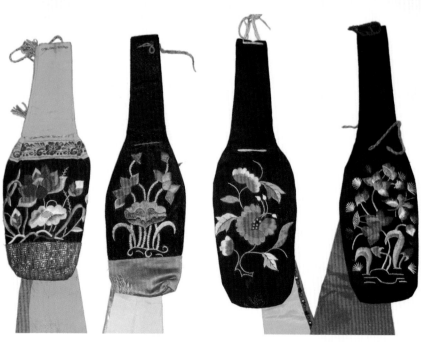

名称：蒙古族烟荷包刺绣
地区：呼和浩特市

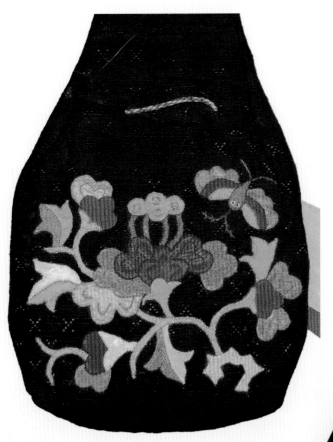

名称：蒙古族烟荷包刺绣
地区：呼和浩特市

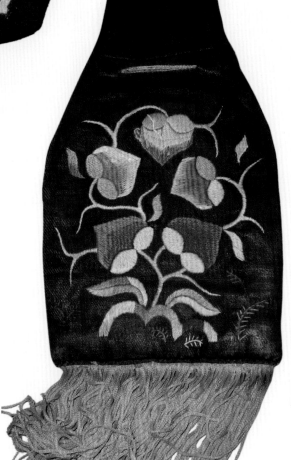

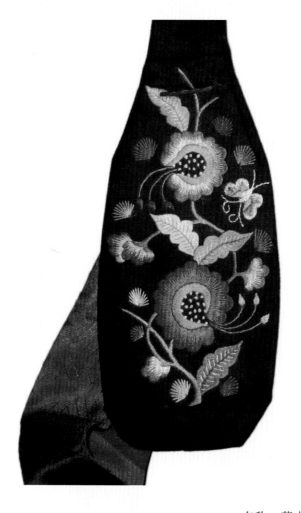
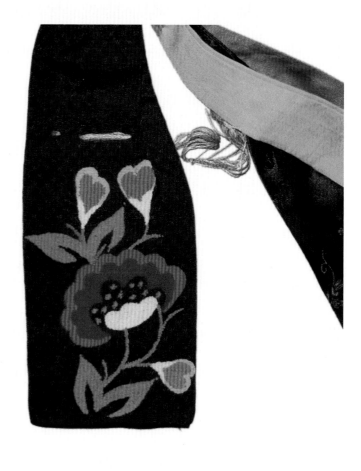

名称：蒙古族烟荷包刺绣
地区：呼和浩特市

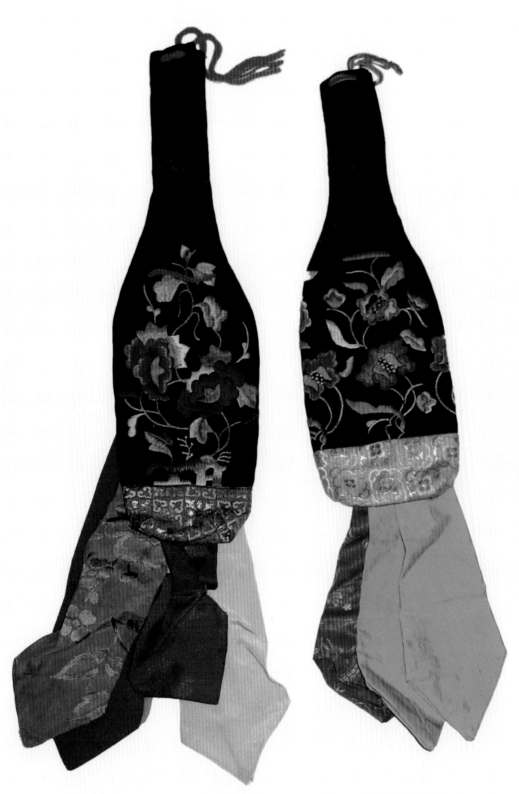

名称：蒙古族烟荷包刺绣
地区：呼和浩特市

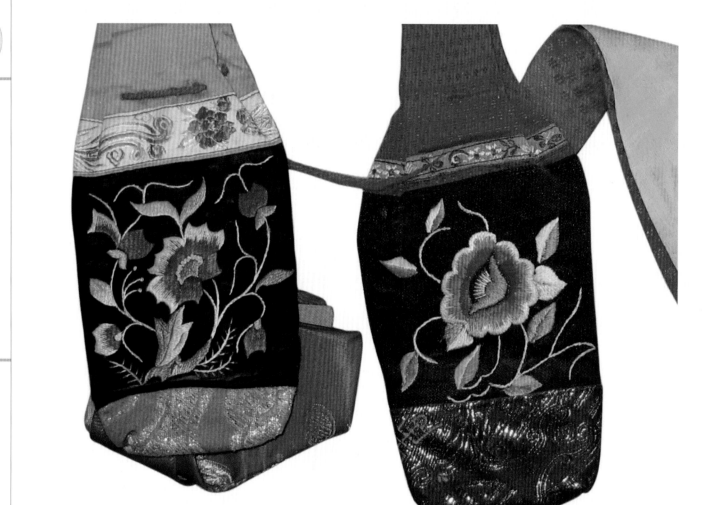

名称：蒙古族烟荷包刺绣
地区：通辽市

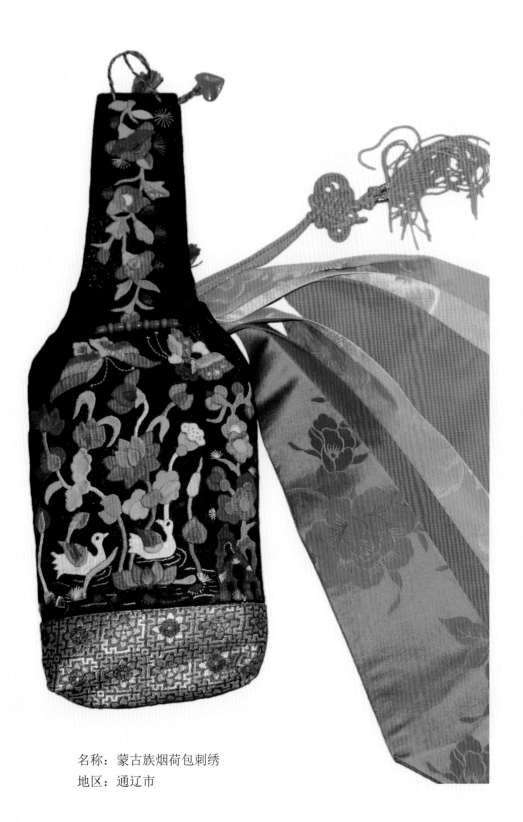

名称：蒙古族烟荷包刺绣

地区：通辽市

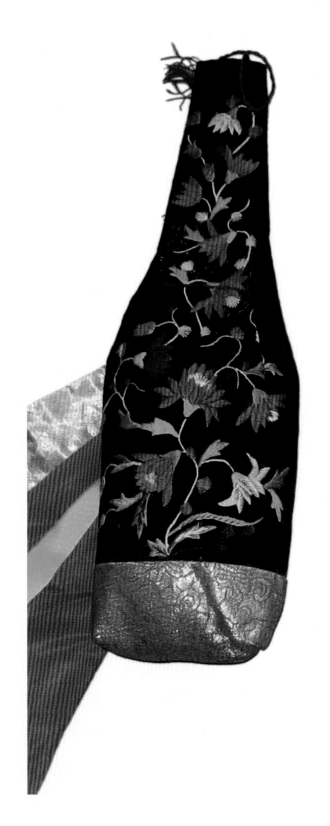
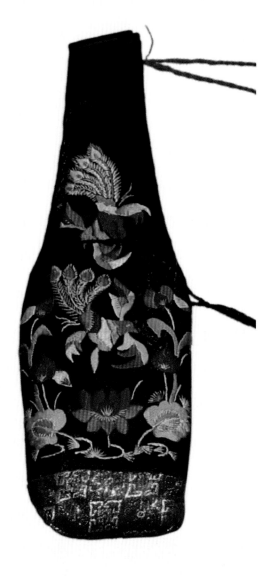

名称：蒙古族烟荷包刺绣
地区：通辽市

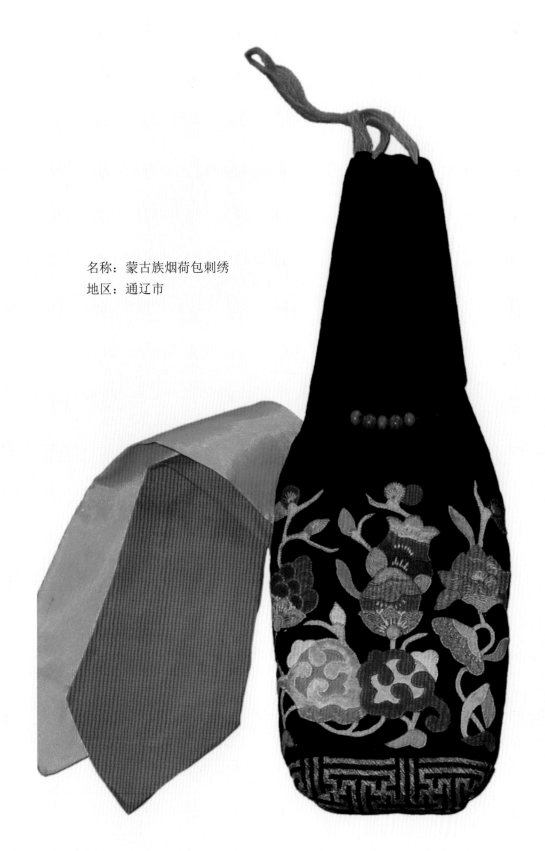

名称：蒙古族烟荷包刺绣
地区：通辽市

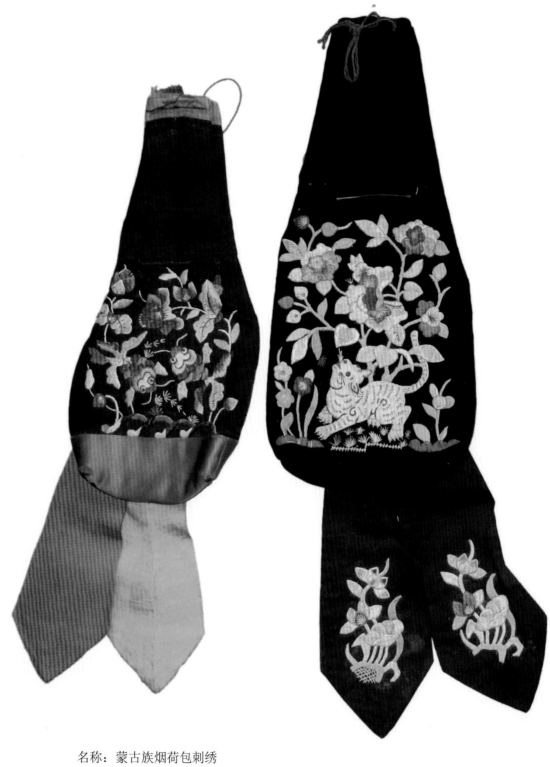

名称：蒙古族烟荷包刺绣

地区：通辽市

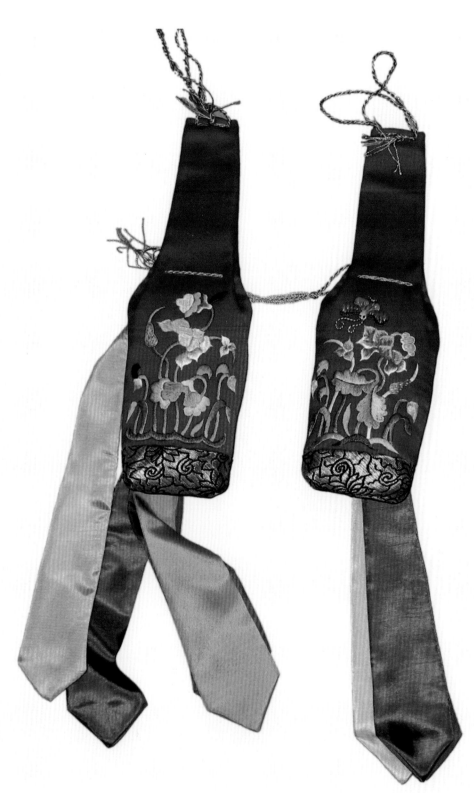

名称：蒙古族烟荷包刺绣
地区：呼和浩特市

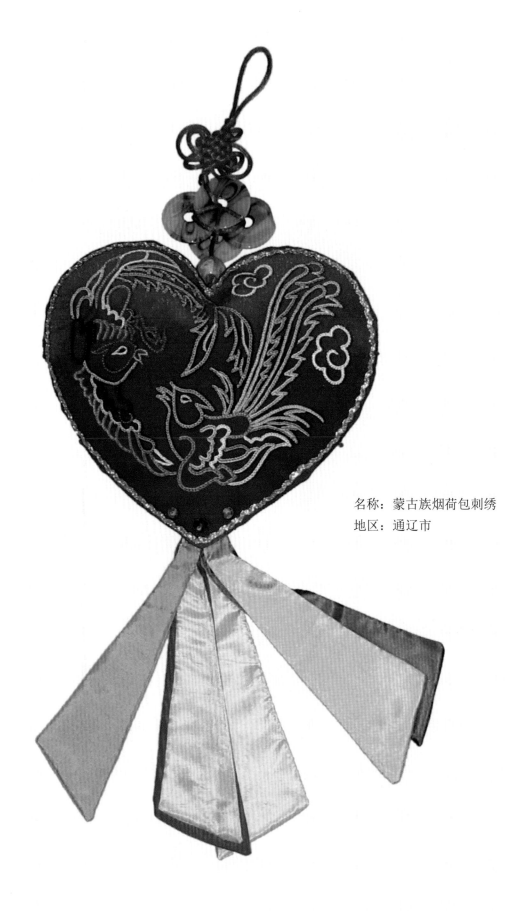

名称：蒙古族烟荷包刺绣
地区：通辽市

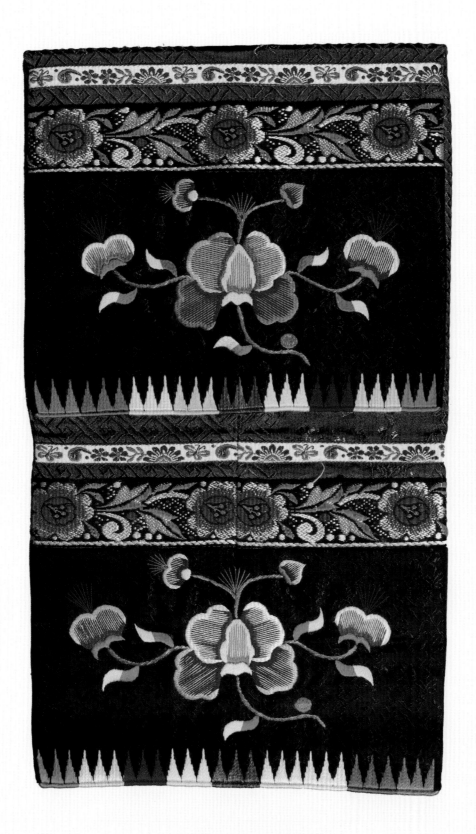

名称：蒙古族褡裢刺绣

作者：孟和其其格

地区：巴彦淖尔市

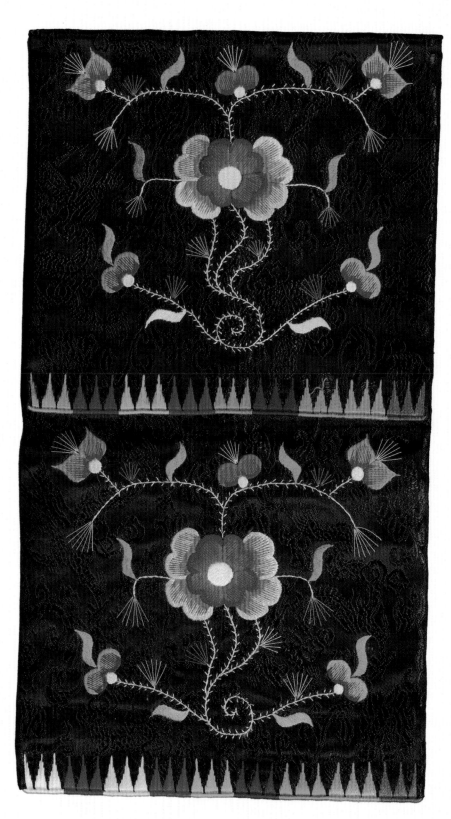

名称：蒙古族褡裢刺绣
作者：孟和其其格
地区：巴彦淖尔市

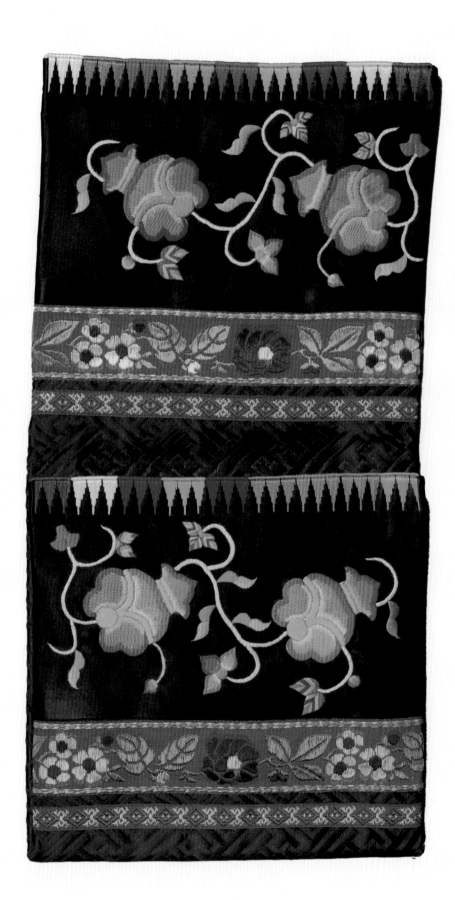

名称：蒙古族褡裢刺绣
作者：孟和其其格
地区：巴彦淖尔市

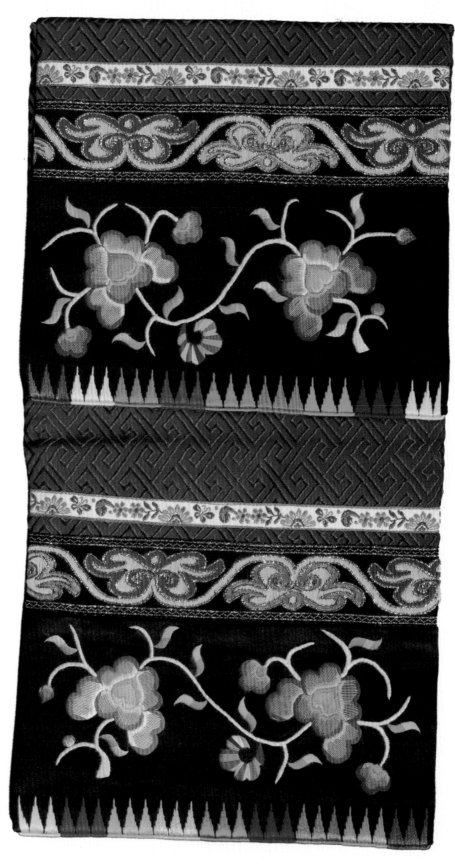

名称：蒙古族褡裢刺绣

作者：孟和其其格

地区：巴彦淖尔市

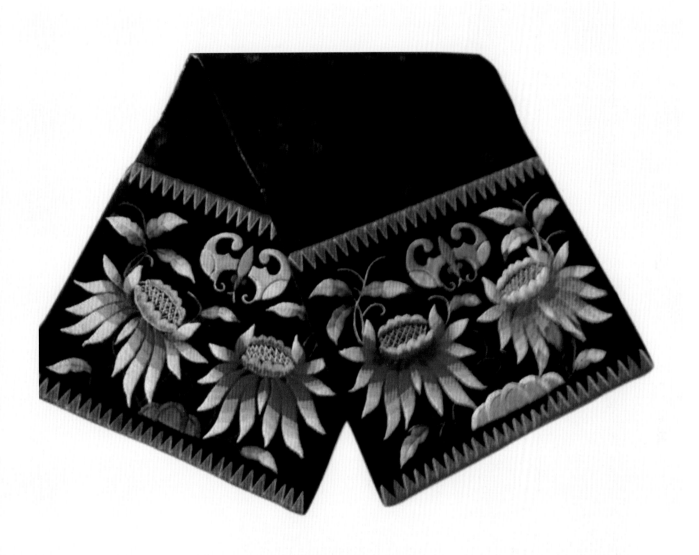

名称：细牡丹鼻烟壶褡裢

作者：额尔登其其格

地区：鄂尔多斯市

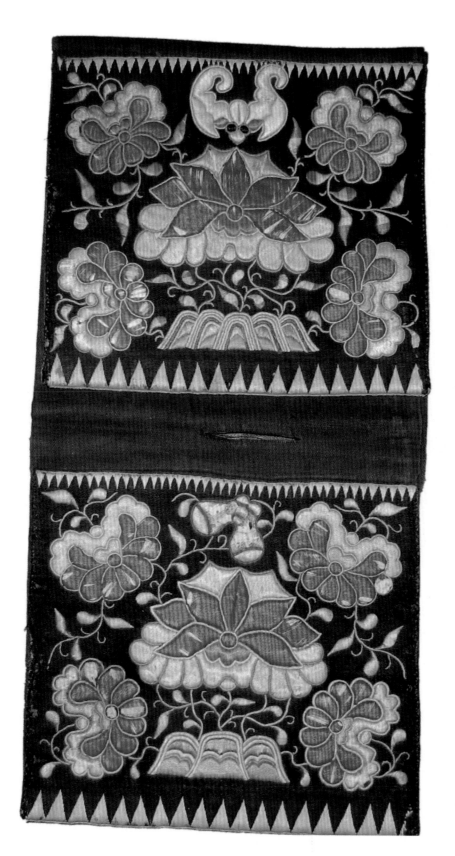

名称：蒙古族褡裢刺绣
地区：呼和浩特市

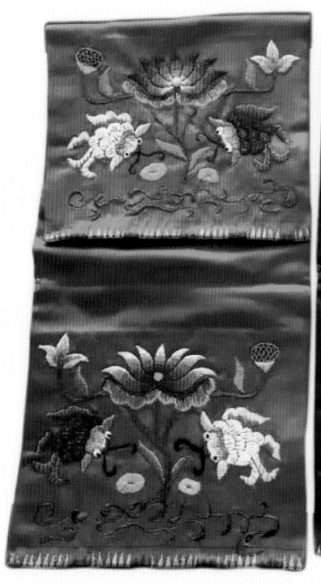
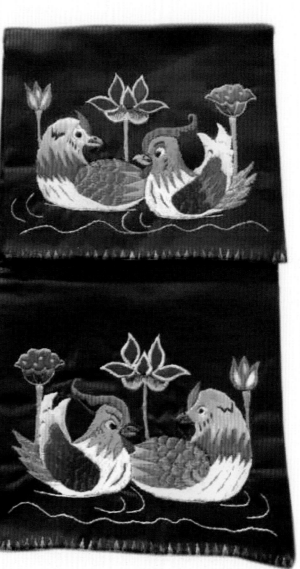

名称：蒙古族褡裢刺绣

作者：额尔登花

地区：巴彦淖尔市乌拉特后旗

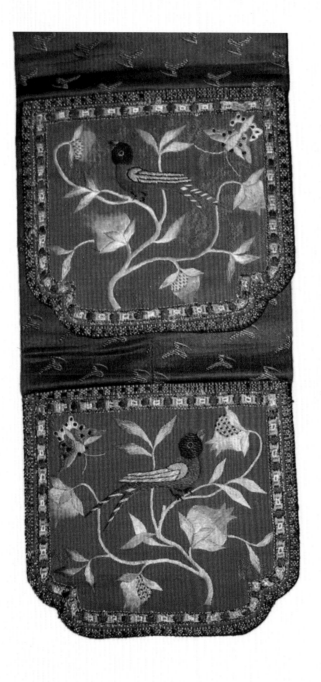

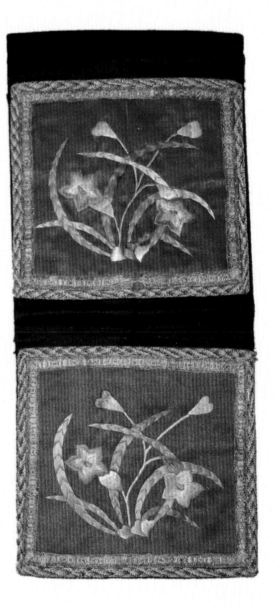

名称：蒙古族褡裢刺绣

地区：呼和浩特市

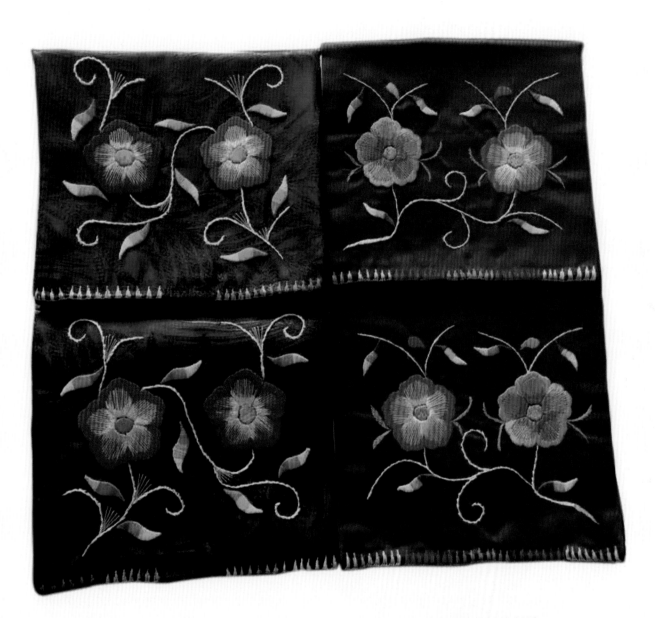

名称：蒙古族裆裢刺绣
作者：额尔登花
地区：巴彦淖尔市乌拉特后旗

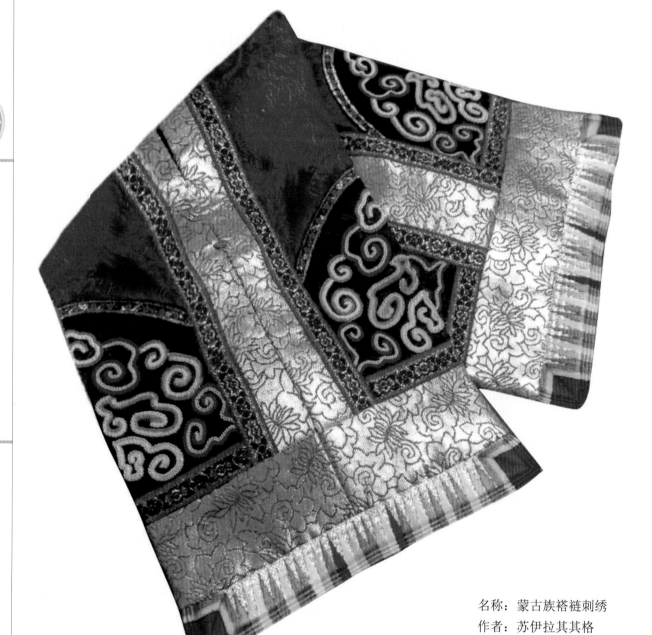

名称：蒙古族褡裢刺绣
作者：苏伊拉其其格
地区：乌兰察布市

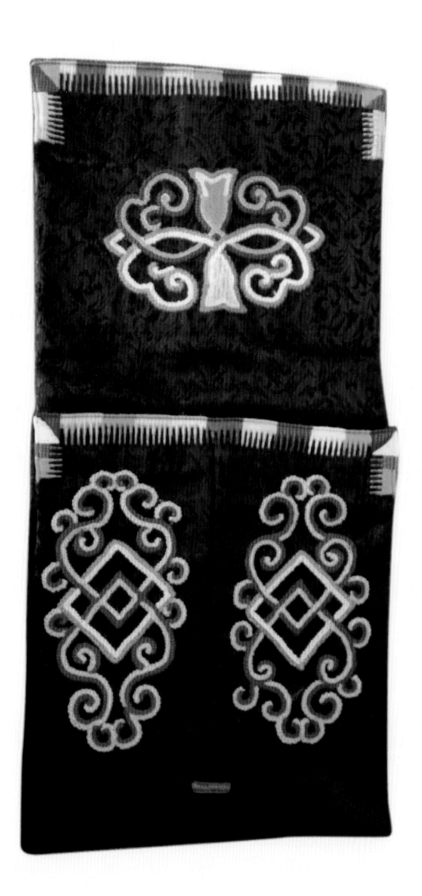

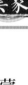
名称：蒙古族褡裢刺绣

作者：苏伊拉其其格

地区：乌兰察布市

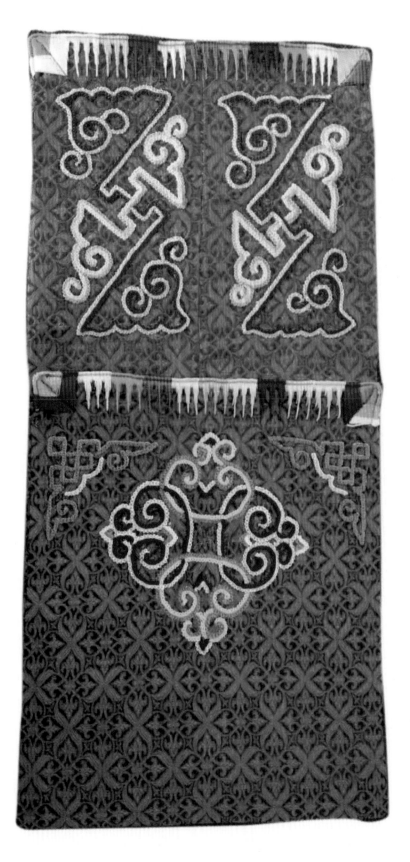

名称：蒙古族褡裢刺绣

作者：苏伊拉其其格

地区：乌兰察布市

名称：蒙古族褡裢刺绣

地区：鄂尔多斯市

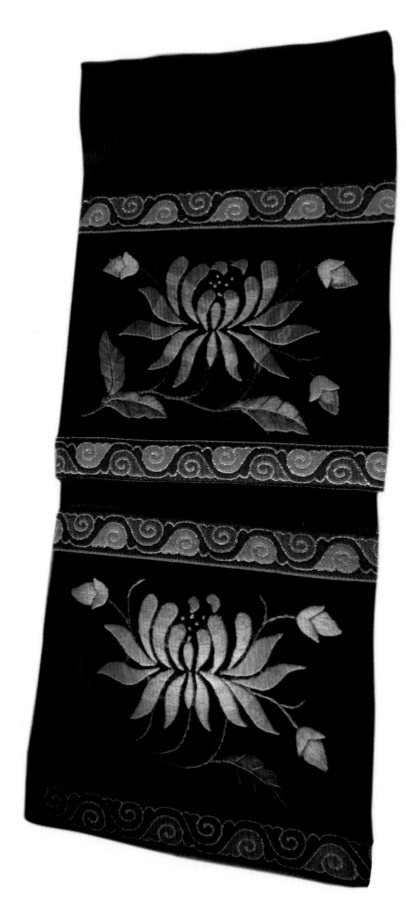

名称：蒙古族褡裢刺绣
作者：娜仁其木格
地区：通辽市科尔沁左翼后旗

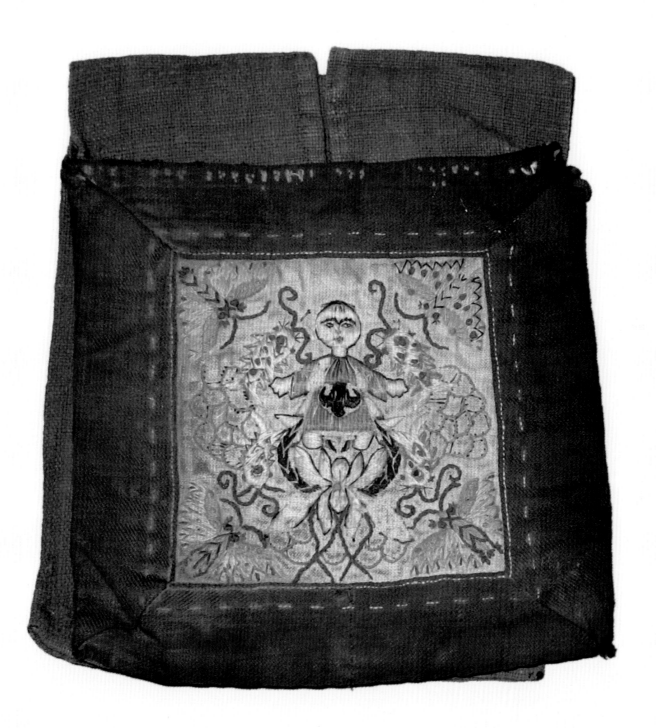

名称：蒙古族裙裢刺绣

地区：鄂尔多斯市

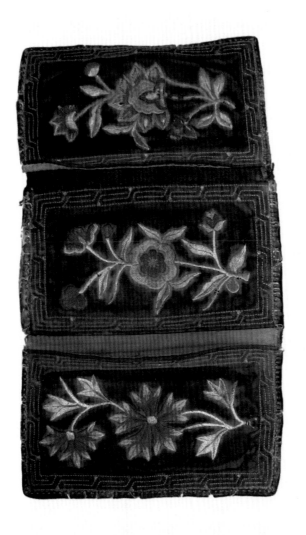

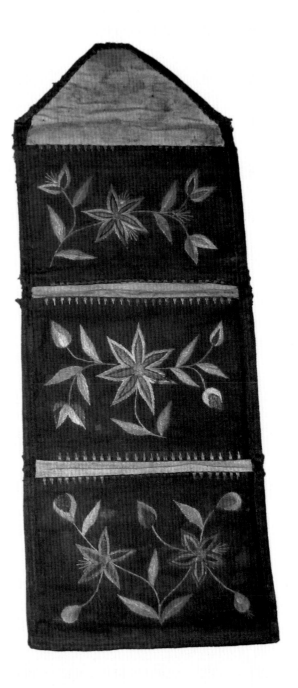

名称：蒙古族褡裢刺绣
地区：鄂尔多斯市

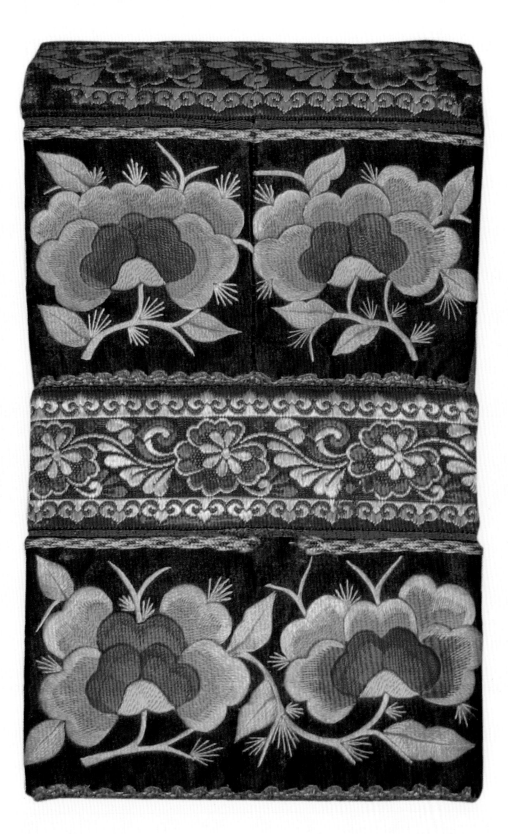

名称：蒙古族褡裢刺绣

地区：鄂尔多斯市

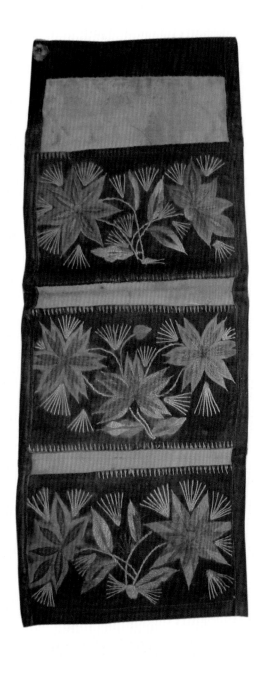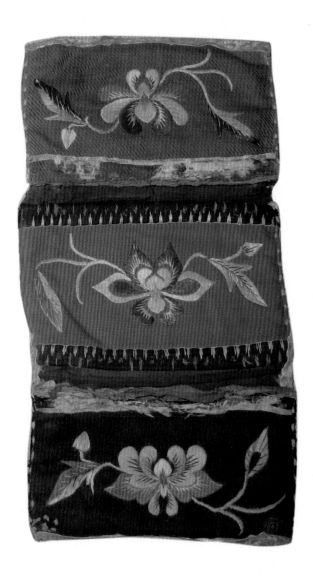

名称：蒙古族褡裢刺绣
地区：鄂尔多斯市

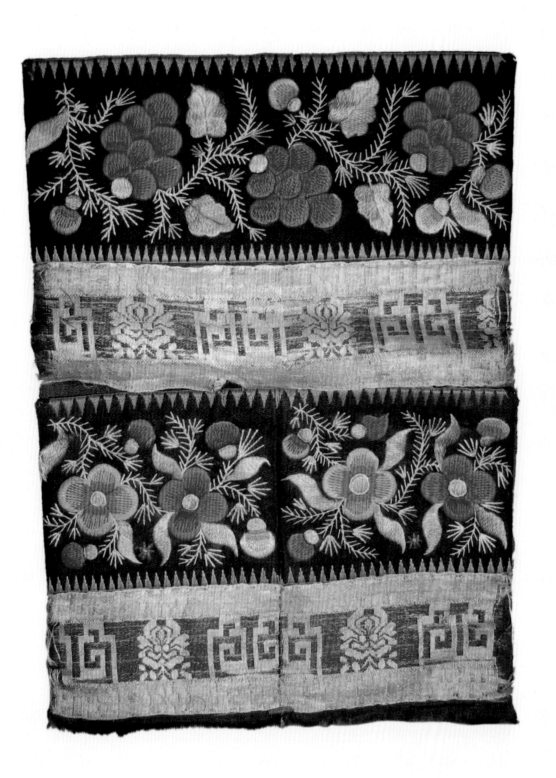

名称：蒙古族褡裢刺绣
地区：鄂尔多斯市

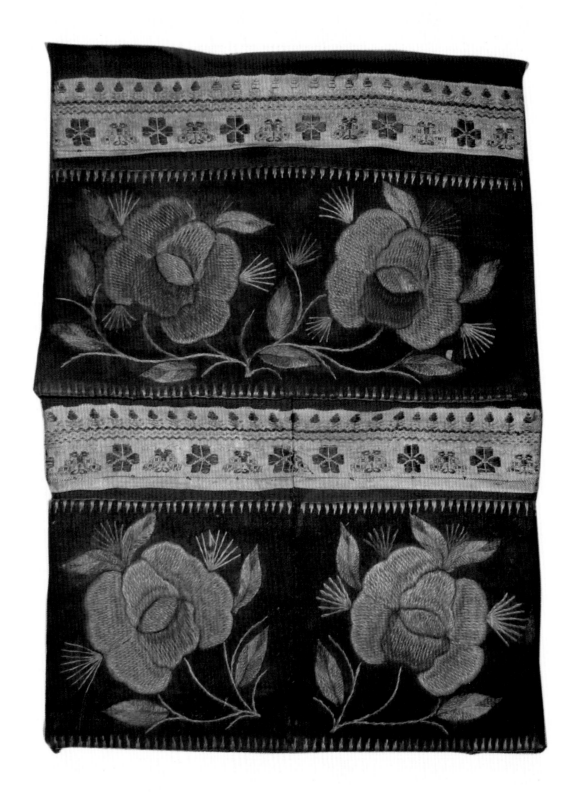

名称：蒙古族褡裢刺绣

地区：鄂尔多斯市

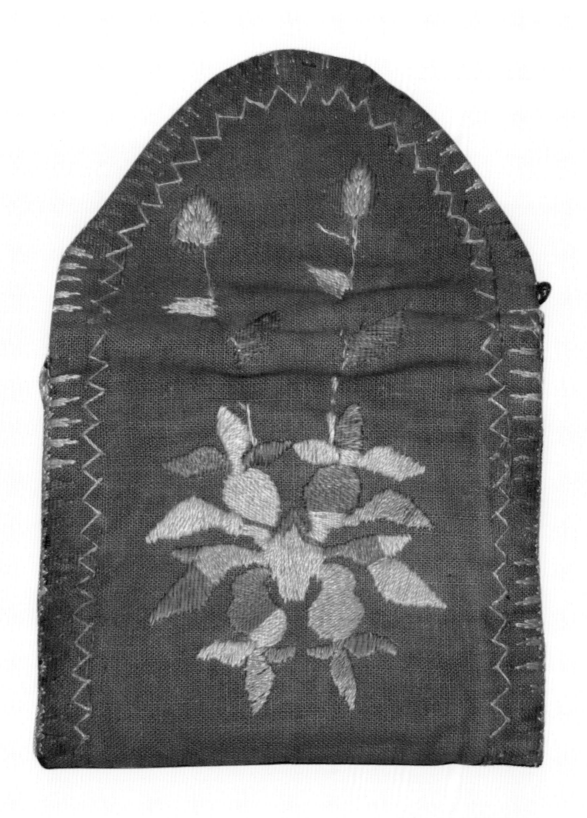

名称：蒙古族褡裢刺绣

地区：鄂尔多斯市

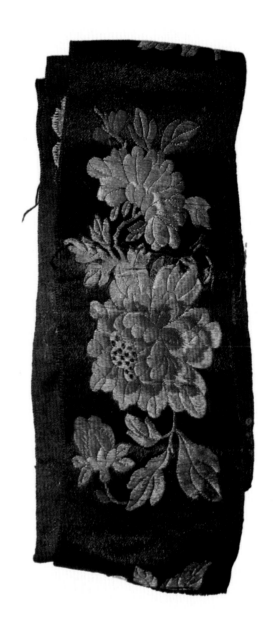

名称：蒙古族褡裢刺绣

地区：鄂尔多斯市

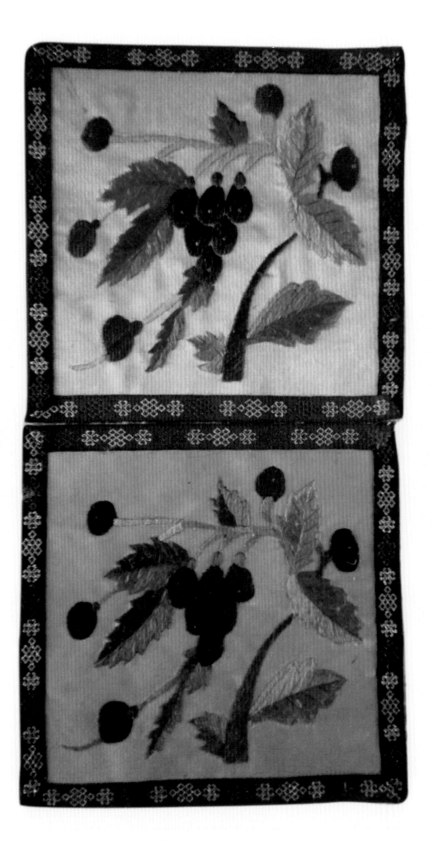

名称：蒙古族褡裢刺绣

作者：娜仁其木格

地区：通辽市科尔沁左翼后旗

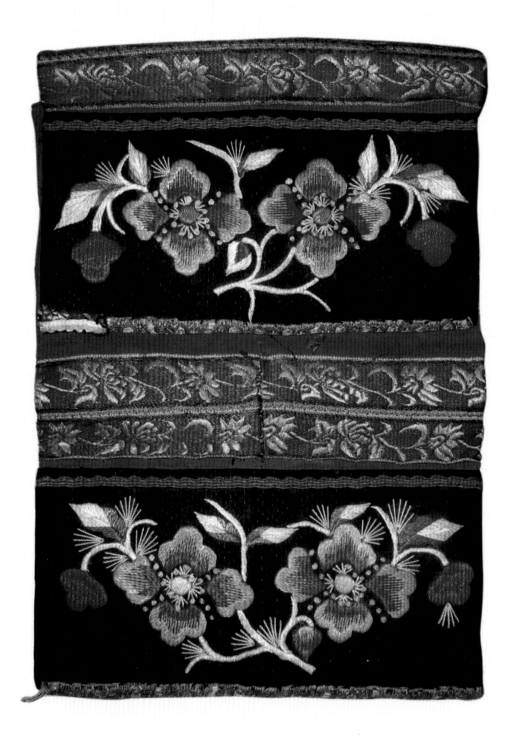

名称：蒙古族褡裢刺绣
地区：鄂尔多斯市

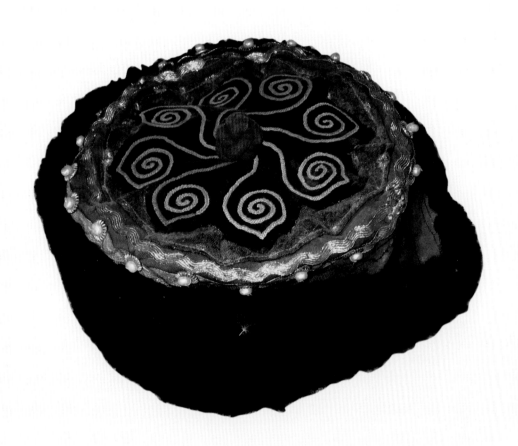

名称：蒙古族帽子刺绣
地区：呼和浩特市

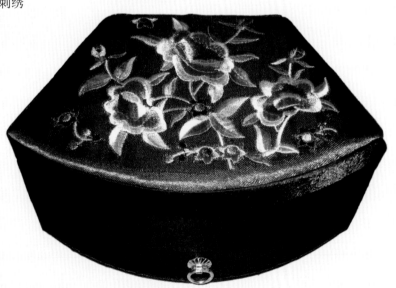

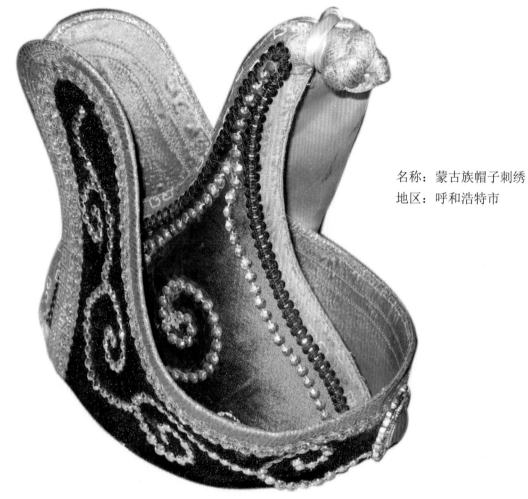

名称：蒙古族帽子刺绣
地区：呼和浩特市

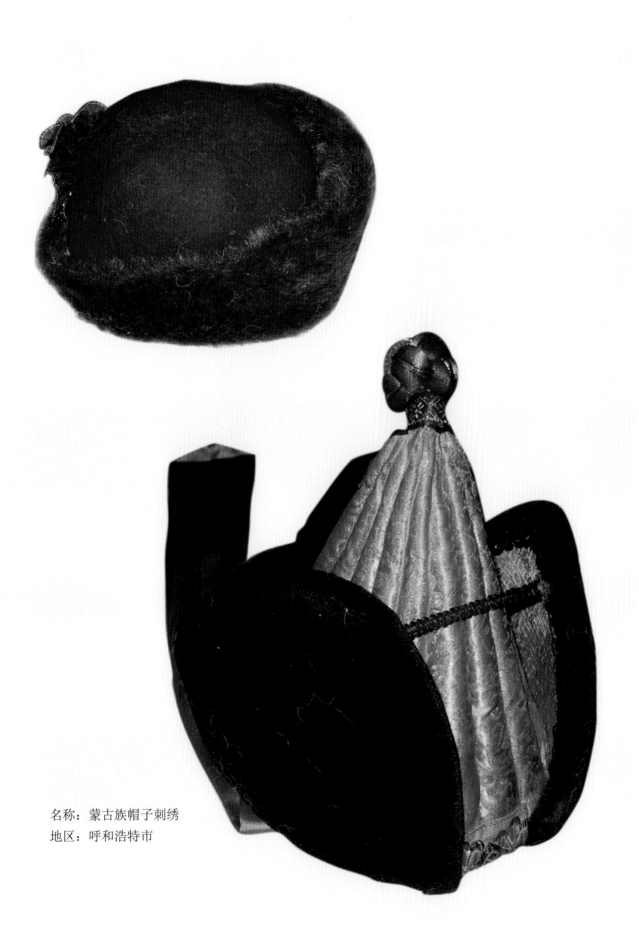

名称：蒙古族帽子刺绣
地区：呼和浩特市

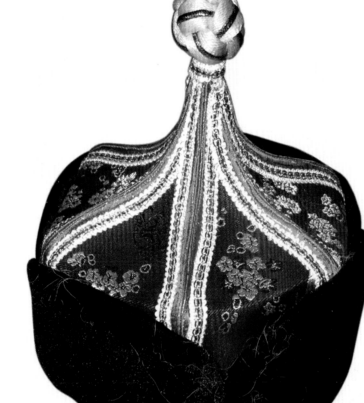

名称：蒙古族帽子刺绣
地区：呼和浩特市

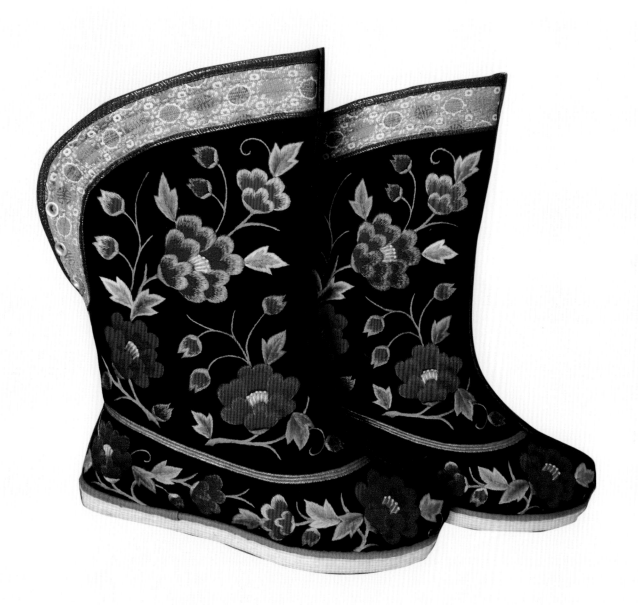

名称：蒙古靴刺绣

作者：娜仁其其格

地区：赤峰市翁牛特旗

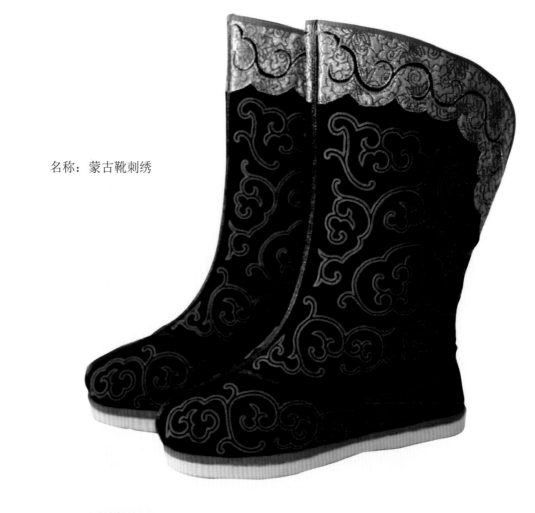

名称：蒙古靴刺绣

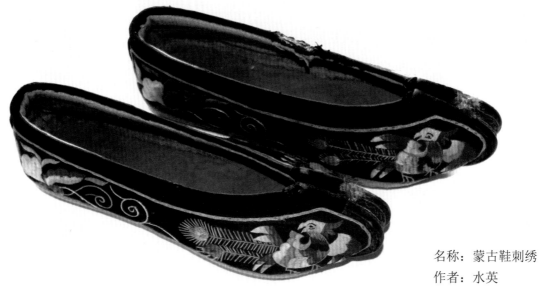

名称：蒙古鞋刺绣
作者：水英
地区：赤峰市巴林右旗

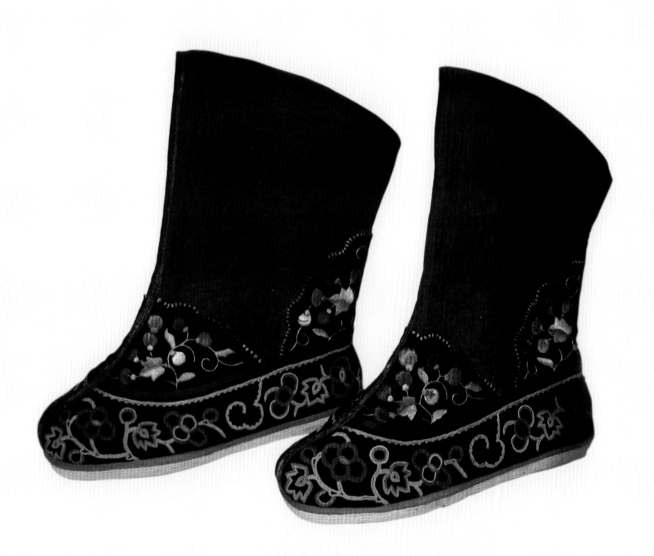

名称：蒙古靴刺绣

作者：水英

地区：赤峰市巴林右旗

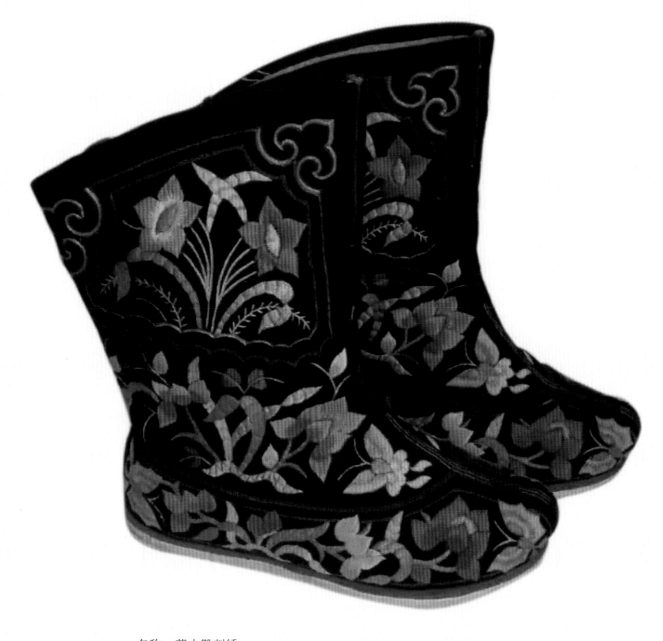

名称：蒙古靴刺绣
作者：胡达古拉
地区：赤峰市

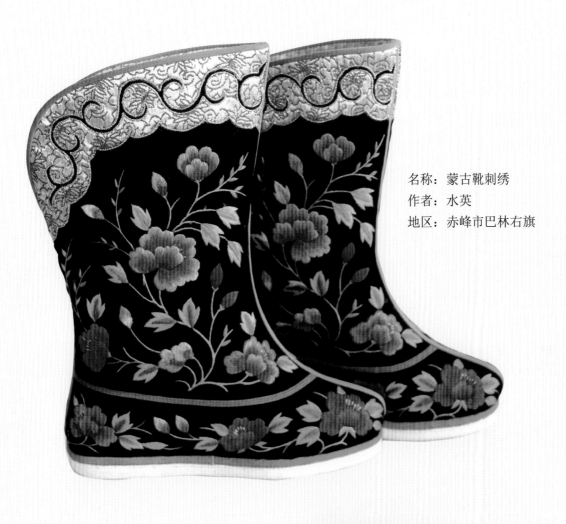

名称：蒙古靴刺绣
作者：水英
地区：赤峰市巴林右旗

名称：蒙古靴刺绣
地区：鄂尔多斯市

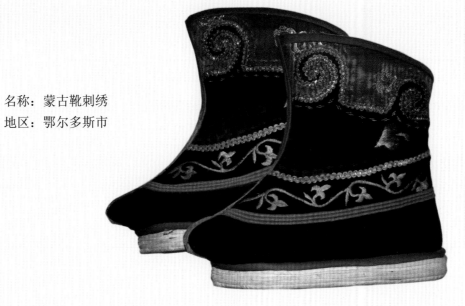

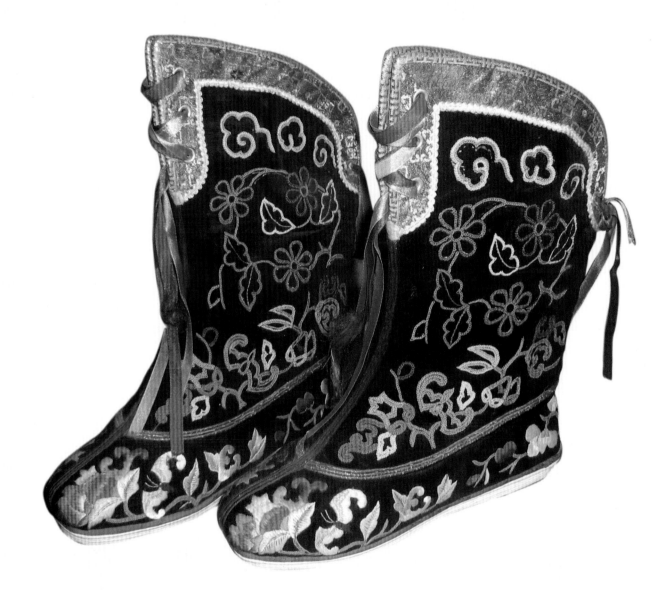

名称：蒙古靴刺绣

作者：万花

地区：赤峰市翁牛特旗

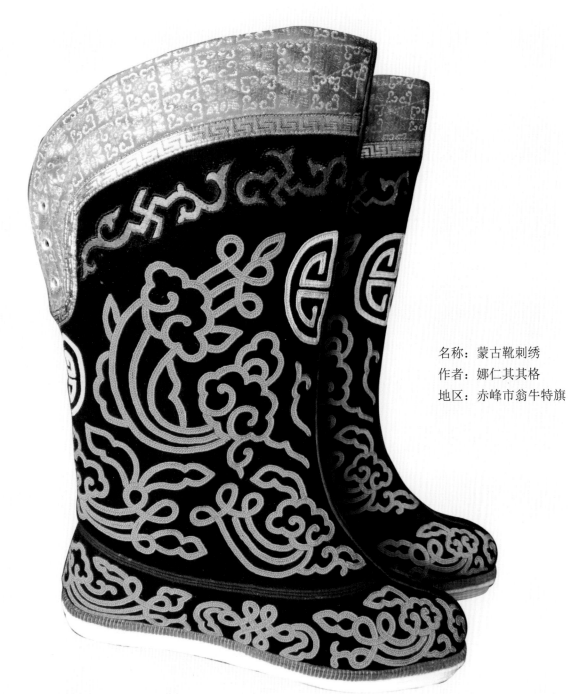

名称：蒙古靴刺绣
作者：娜仁其其格
地区：赤峰市翁牛特旗

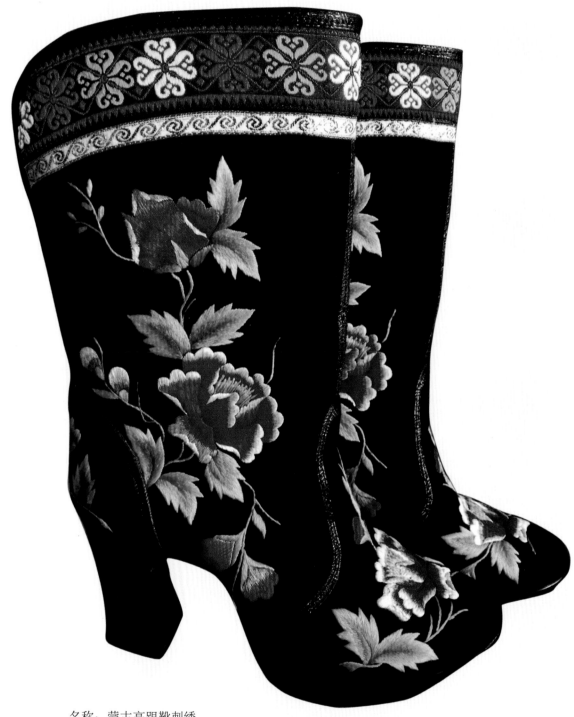

名称：蒙古高跟靴刺绣
作者：娜仁其其格
地区：赤峰市翁牛特旗

名称：蒙古靴刺绣
地区：通辽市

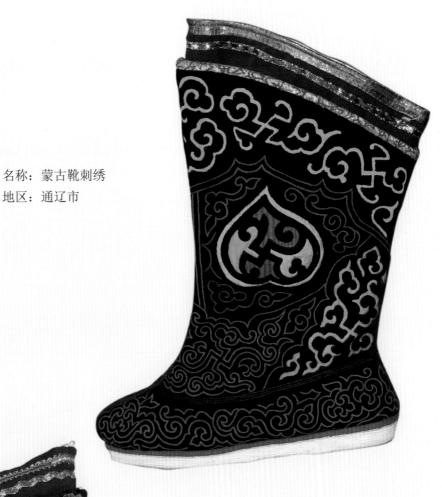

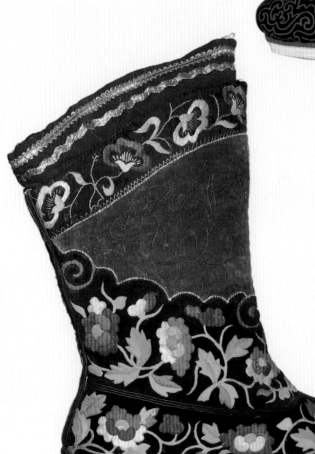

名称：蒙古靴刺绣
地区：通辽市

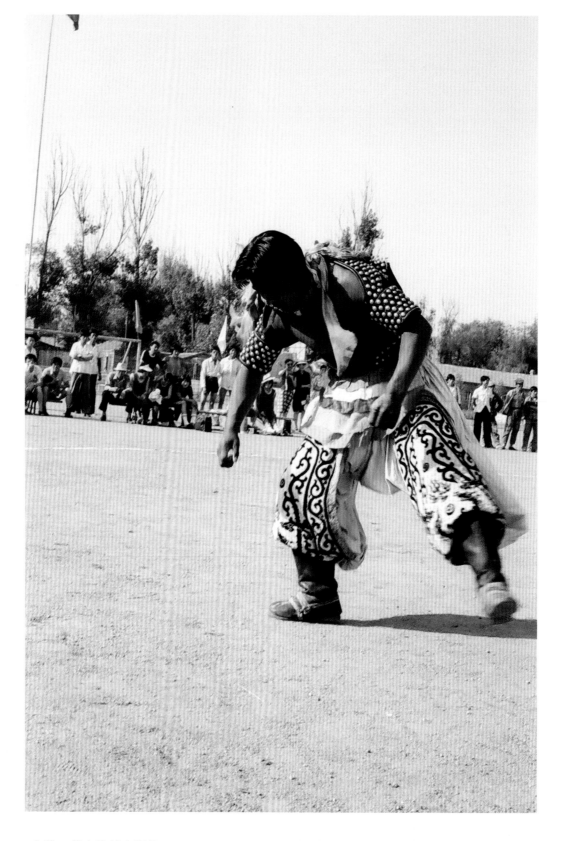

名称：蒙古族搏克服饰

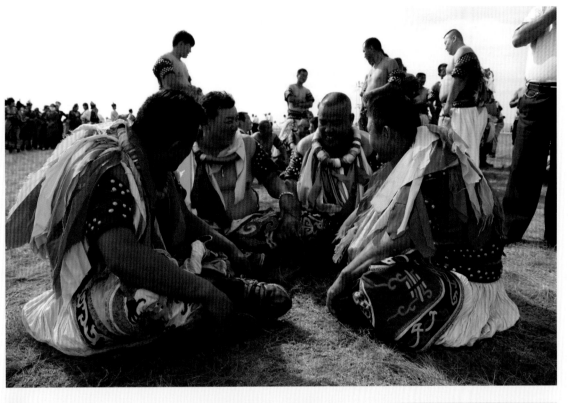

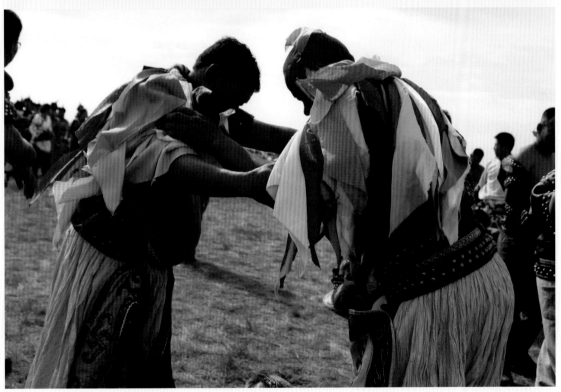

名称：蒙古族搏克服饰

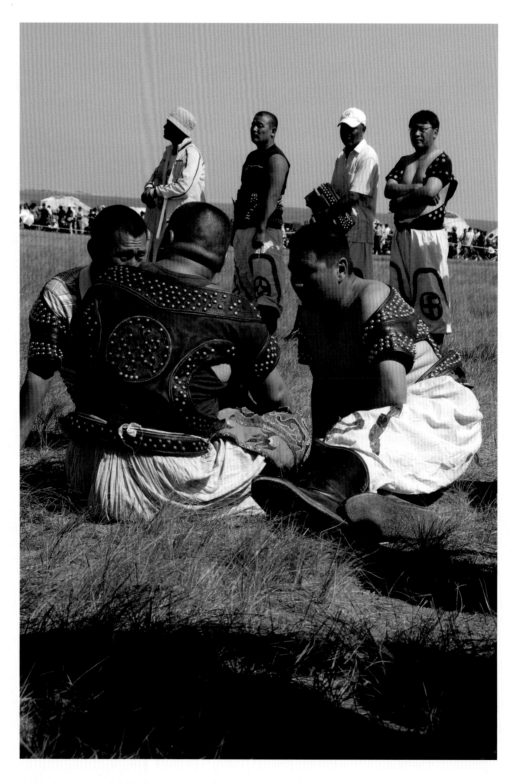

名称：蒙古族搏克服饰

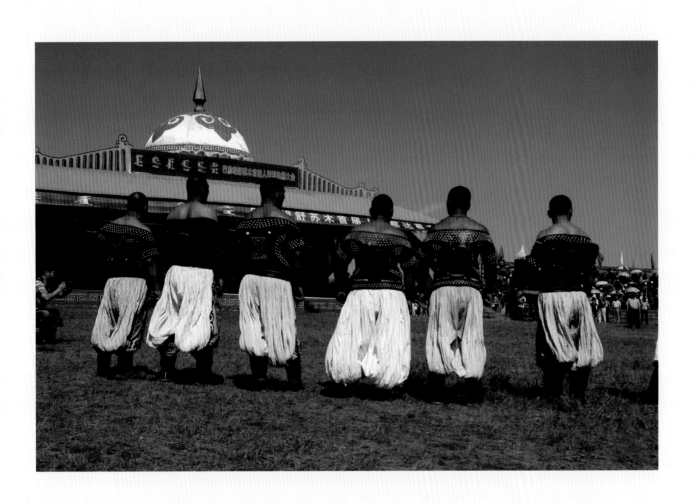

名称：蒙古族搏克服饰

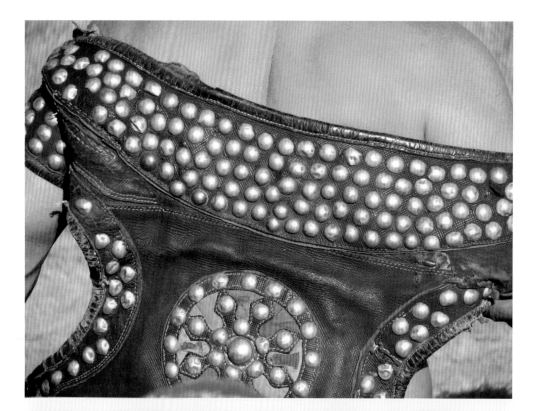

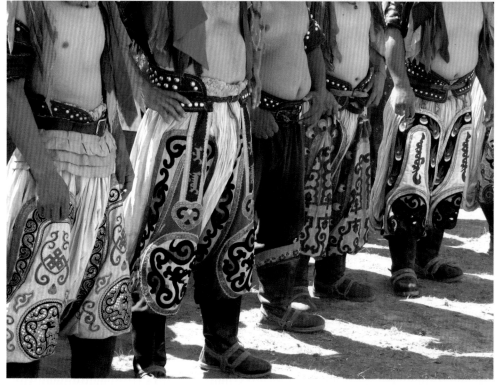

名称：蒙古族搏克服饰（局部）

名称：蒙古族搏克服饰刺绣

名称：蒙古族搏克服饰刺绣

第三章 蒙古族唐卡刺绣

蒙古族唐卡在唐卡艺术宝库中独树一帜。其中，流行于阿拉善地区的马鬃绕线堆绣唐卡已于2021年5月24日被列入第五批国家级非物质文化遗产代表性项目名录。

自汉代以来，阿拉善的居延地区就因其独特的地理位置成为丝绸之路的重要中转地。西夏时期，该地人们崇信藏传佛教。"这里地处'丝绸之路'，是中国与中亚、西亚以及欧洲交流的大通道，也是佛教进入中国的路径选择，佛教在这里传播了六七百年。"[1]元朝时期，忽必烈尊八思巴为国师，将藏传佛教奉为国教。所以，内蒙古西部阿拉善地区的蒙古族比内蒙古其他地区的蒙古族更早经历了佛教文化的洗礼。

清康熙年间，据《塔尔寺志》记载，"为超度第七世达赖格桑嘉措的父亲，特用彩缎制作了堆绣三十五佛画轴，赐留于寺内，这是塔尔寺堆绣制作的最早文字记载"。可见，塔尔寺堆绣唐卡在清康熙年间已经出现。据塔尔寺的堆绣艺僧罗藏克宗讲，该寺院的堆绣形成规模大约已有300年的历史。[2]

如今的阿拉善地区，蒙古族传统刺绣的传承人陶格日勒是用马鬃绕线技法制作蒙古族唐卡的领头人。她于2016年被评为内蒙古自治区级马鬃绕线堆绣唐卡传承人。马鬃绕线堆秀唐卡主要以佛经故事为题材，将各色棉布、绸、缎剪成各种图案形状后，再精心堆贴成一个完整的画面，然后用彩线绣制而成。藏传佛教传入内蒙古地区并生根发芽后，这种带有蒙古族特色的刺绣艺术形式便随之产生了。

在题材方面，马鬃绕线堆绣唐卡多以宗教、英雄人物、历史故事为主；在表现技法上，马鬃绕线堆绣唐卡与普通的唐卡刺绣有所区别，是用马前肢骨上的鬃毛以佛教吉数为芯，与彩色丝线缠绕拧成丝线，再用多种针法刺绣在丝绸等缎面上。

阿拉善的马鬃绕线唐卡有堆绣、贴绣、刺绣等多种制作方式，当地的绣娘将这几种方式组合使用，自创了新的马鬃绕线唐卡绣法。制作马鬃绕线唐卡，第一步要先在绣布上大致画出要绣制的图案小样，然后再用针线缝制出图案的边缘轮廓。由于马鬃比较硬，所以马鬃绕线唐卡适宜用滚针、缠针、网状针法等。最后将各种颜色的丝线、绸缎、彩缎等制作成需要的长短和形状，色彩从浓到浅，将花卉、人物、历史情景等图案绕出来。

在造型方面，马鬃绕线堆绣唐卡的佛教人物造型皆是佛经中所描述的形象。关于佛像的构图、尺寸、形象、比例、颜色等都不能随意创造，需要根据《佛说造像量度经》来做。

阿拉善地区的马鬃绕线堆绣唐卡传承人陶格日勒近些年缝制了200多幅唐卡，招收徒弟近500人。她的具有代表性的马鬃绕线堆绣唐卡作品有《威严的苍天》，描述的是成吉思汗无论走到哪里，都会祭奠威严的苍天的故事。整幅唐卡主尊突出，布局合理，立体感强。

[1] 孙建军、梅花、汤俊武：《阿拉善简史》，内蒙古大学出版社2016年版。

[2] 张悦、李崇辉："阿拉善马鬃绕线堆绣唐卡工艺传承发展田野调查"，载《内蒙古艺术学院学报》2020年第1期。

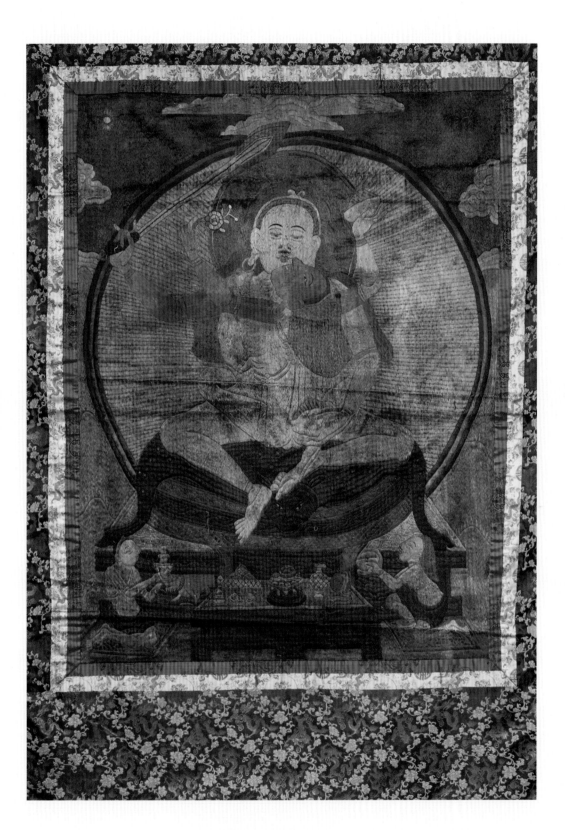

名称：蒙古族传统唐卡刺绣
收藏：内蒙古兆君房地产开发有限责任公司

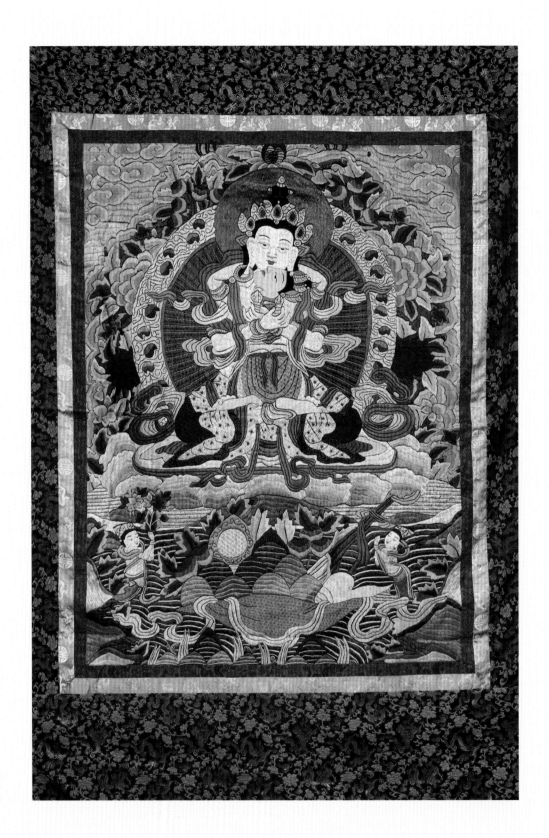

名称：蒙古族传统唐卡刺绣
收藏：内蒙古兆君房地产开发有限责任公司

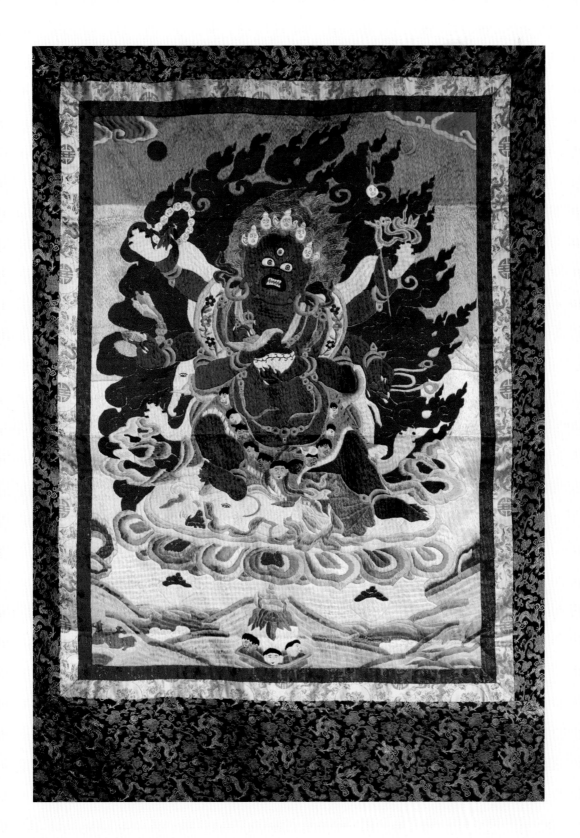

名称：蒙古族传统唐卡刺绣

收藏：内蒙古兆君房地产开发有限责任公司

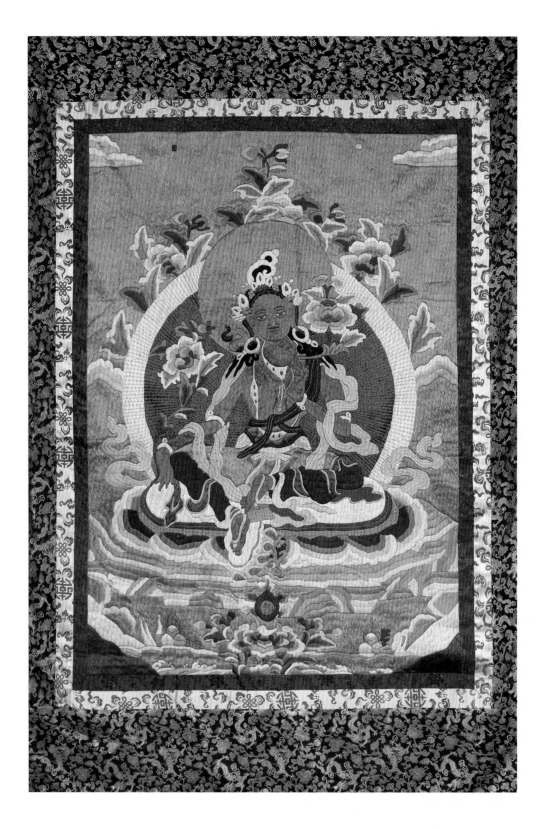

名称：蒙古族传统唐卡刺绣
收藏：内蒙古兆君房地产开发有限责任公司

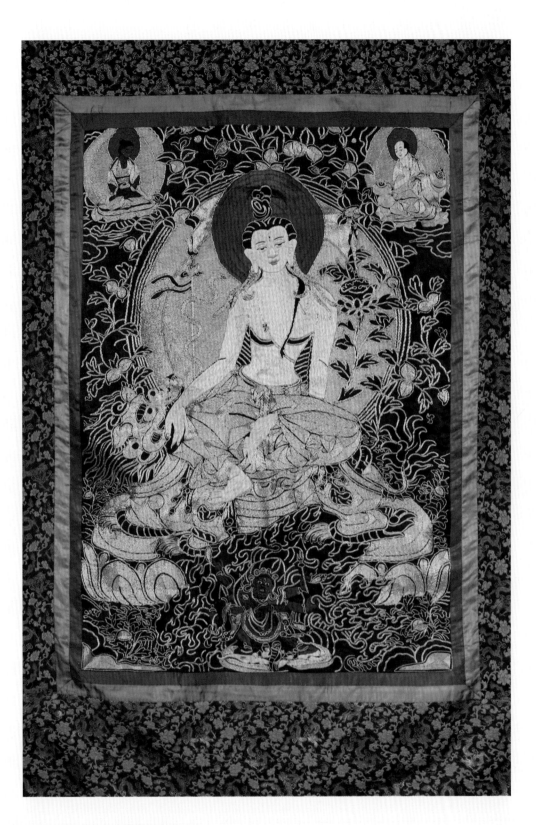

名称：蒙古族传统唐卡刺绣
收藏：内蒙古兆君房地产开发有限责任公司

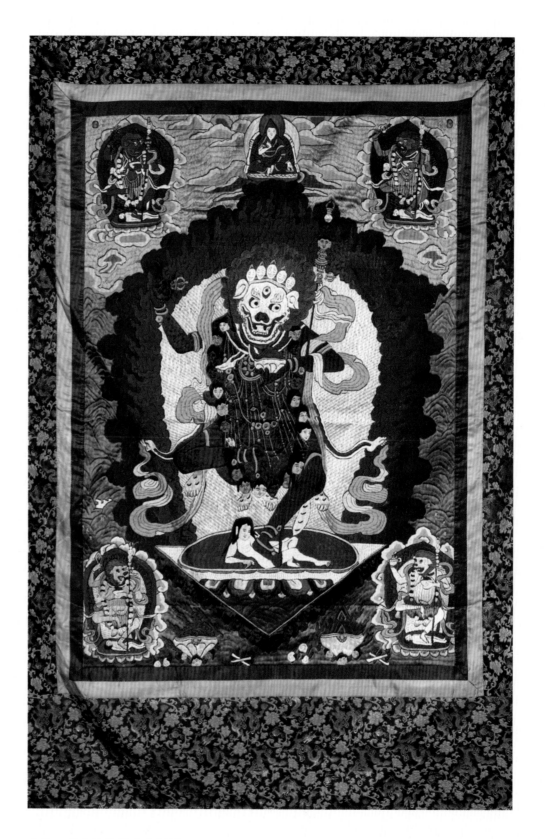

名称：蒙古族传统唐卡刺绣
收藏：内蒙古兆君房地产开发有限责任公司

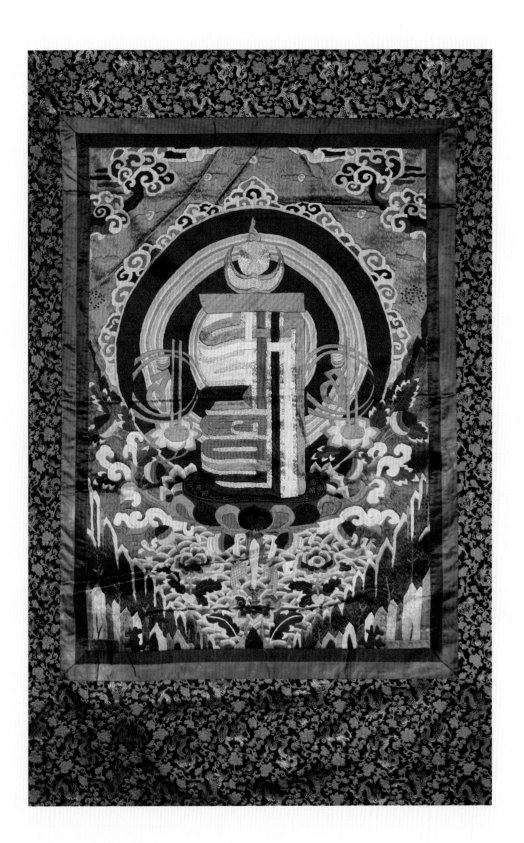

名称：蒙古族传统唐卡刺绣
收藏：内蒙古兆君房地产开发有限责任公司

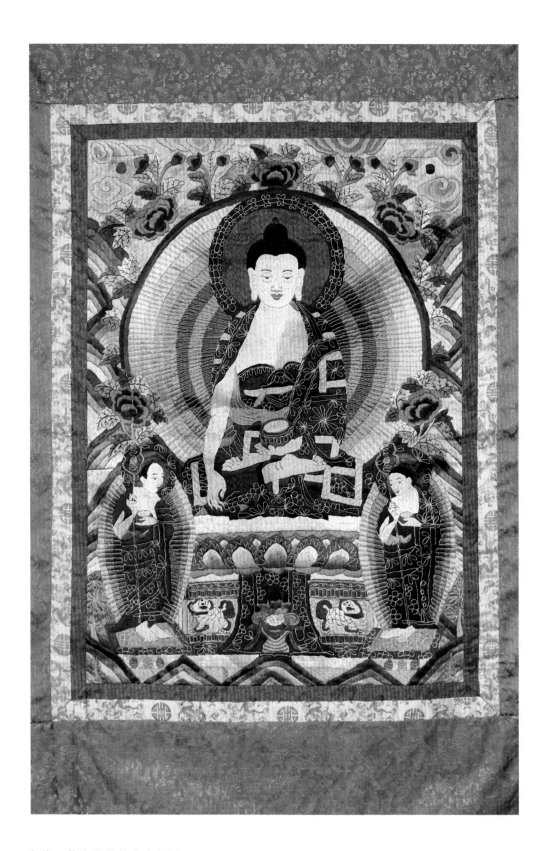

名称：蒙古族传统唐卡刺绣

收藏：内蒙古兆君房地产开发有限责任公司

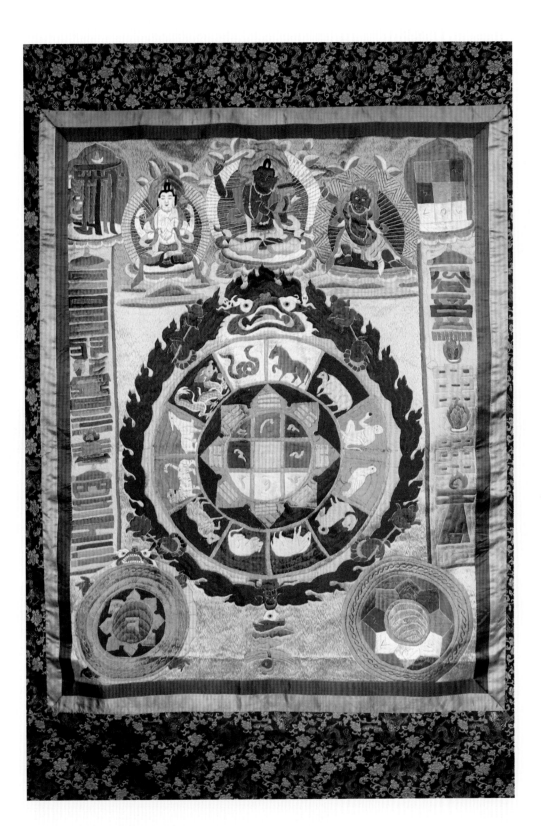

名称：蒙古族传统唐卡刺绣

收藏：内蒙古兆君房地产开发有限责任公司

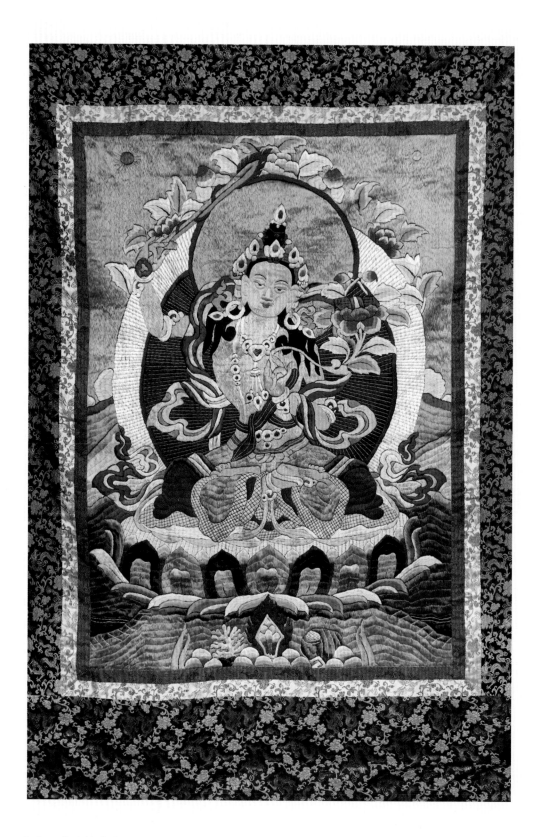

名称：蒙古族传统唐卡刺绣

收藏：内蒙古兆君房地产开发有限责任公司

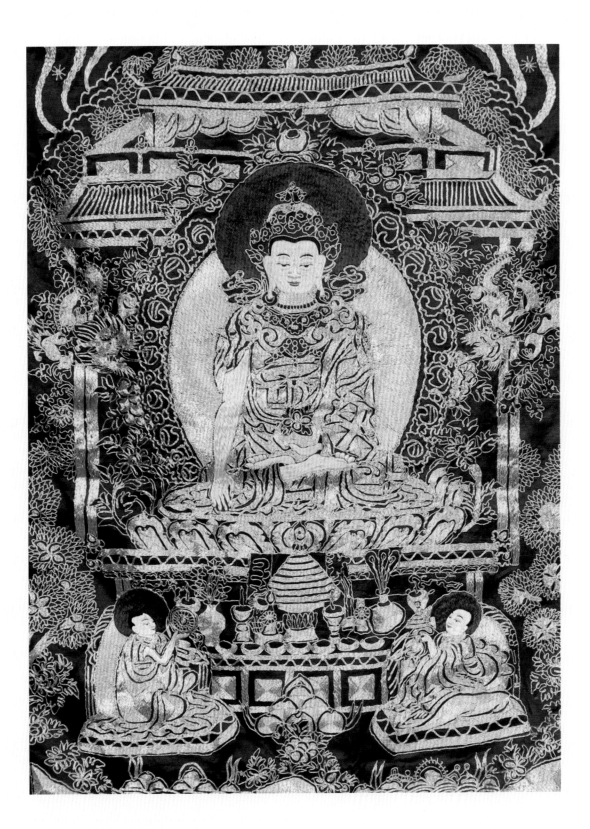

名称：蒙古族传统唐卡刺绣

收藏：内蒙古兆君房地产开发有限责任公司

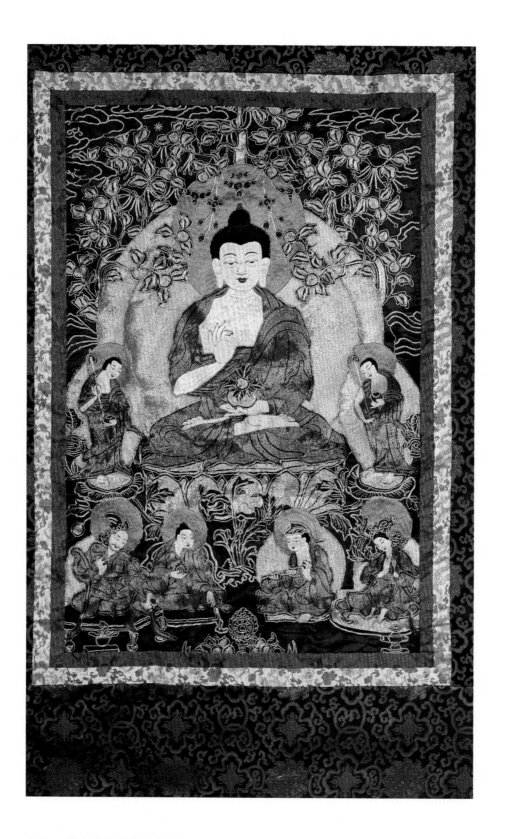

名称：蒙古族传统唐卡刺绣
收藏：内蒙古兆君房地产开发有限责任公司

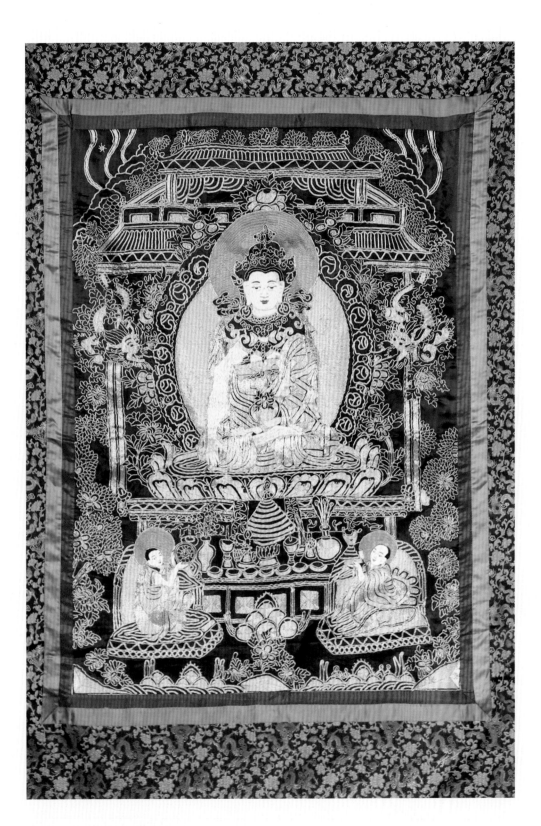

名称：蒙古族传统唐卡刺绣

收藏：内蒙古兆君房地产开发有限责任公司

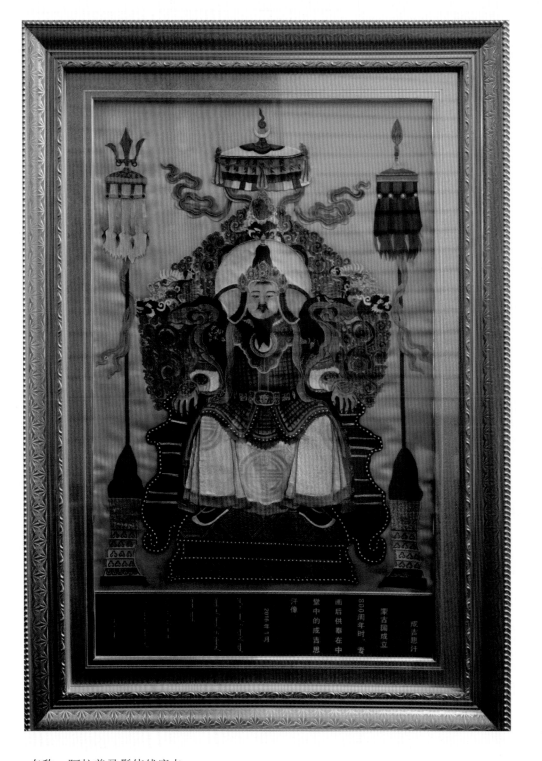

名称：阿拉善马鬃绕线唐卡

作者：格日勒

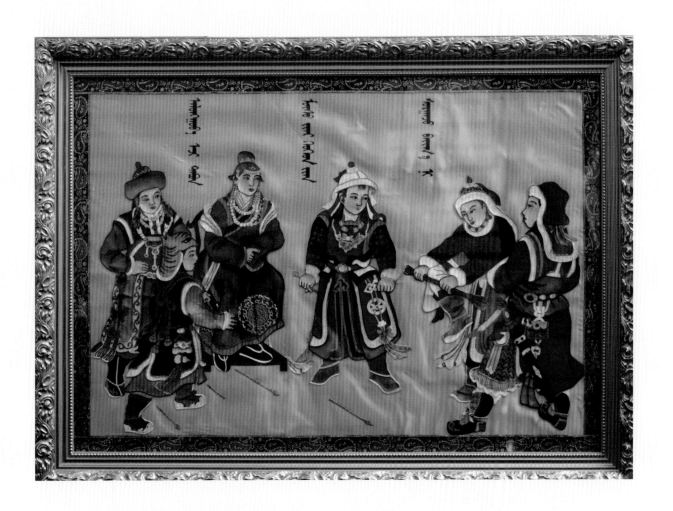

名称：阿拉善马鬃绕线唐卡

作者：格日勒

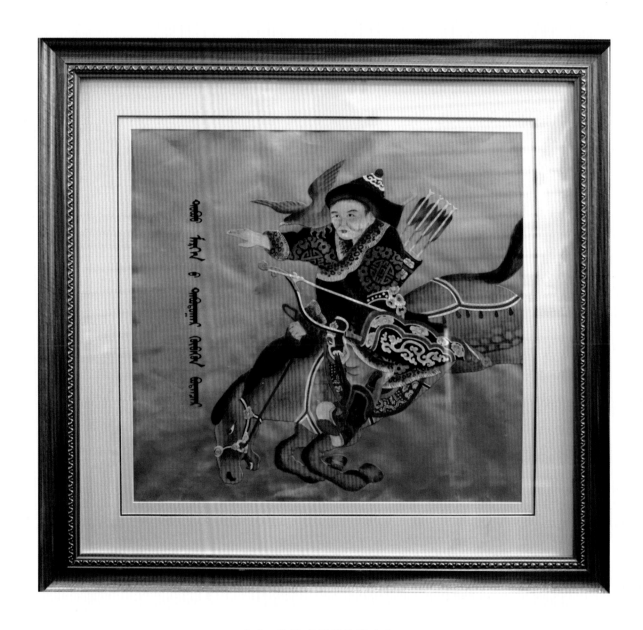

名称：阿拉善马鬃绕线唐卡

作者：格日勒

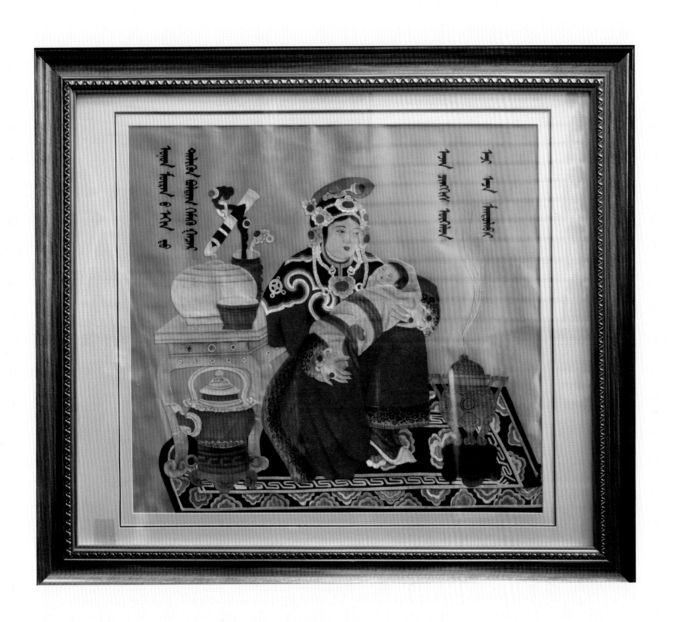

名称：阿拉善马鬃绕线唐卡
作者：格日勒

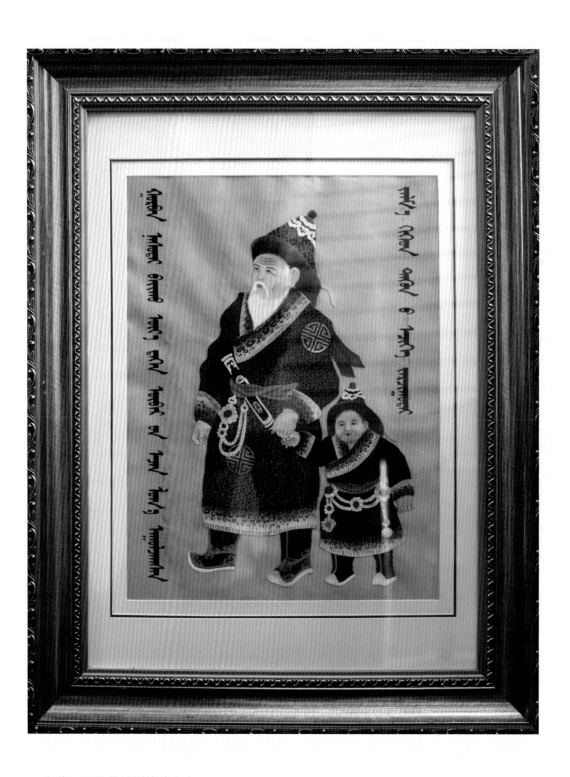

名称：阿拉善马鬃绕线唐卡

作者：格日勒

名称：蒙古族唐卡刺绣

作者：乌仁其木格

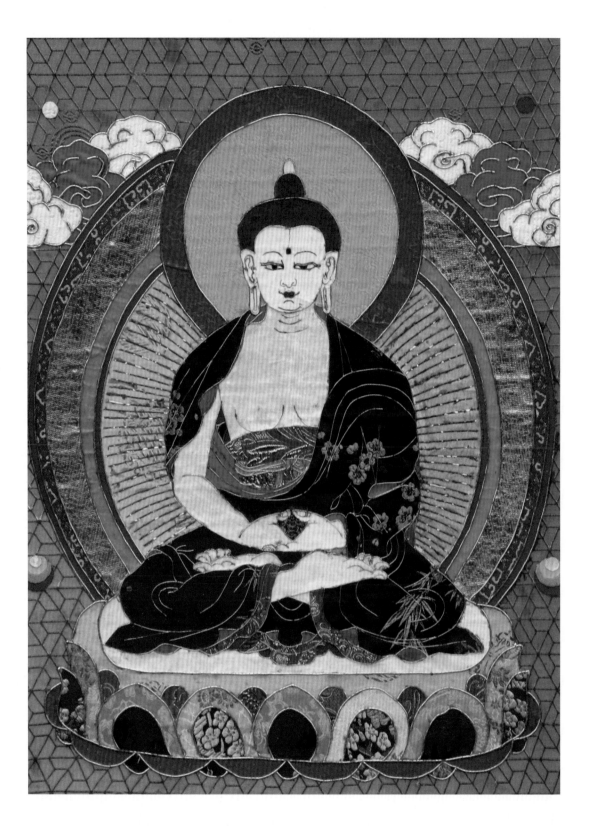

名称：蒙古族唐卡刺绣

作者：乌仁其木格

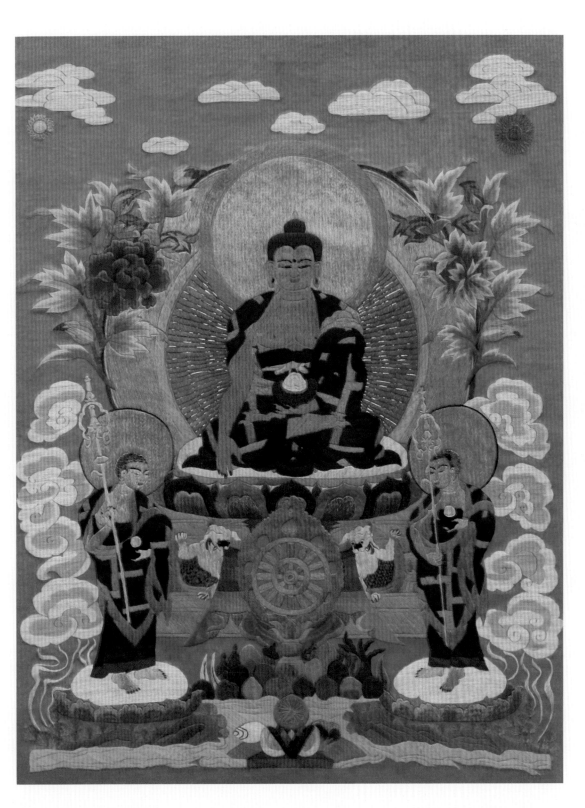

蒙古族传统美术

刺绣

名称：蒙古族唐卡刺绣

作者：乌仁其木格

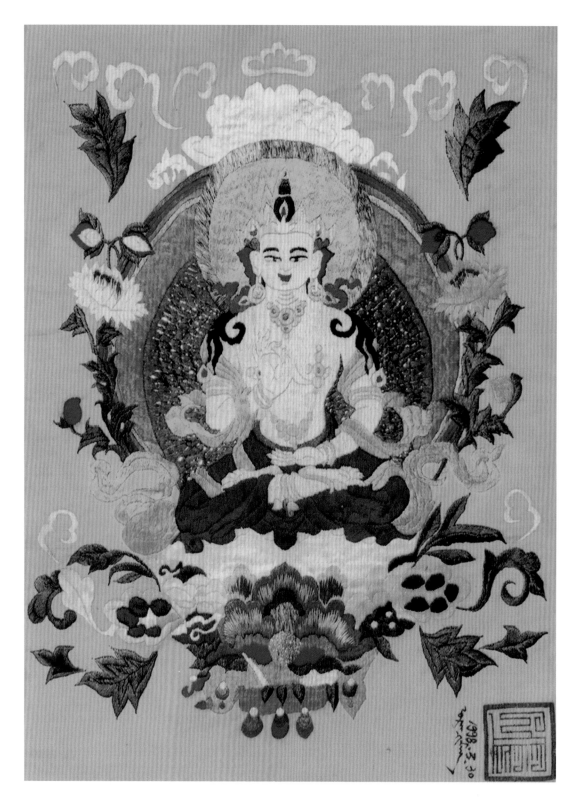

名称：蒙古族唐卡刺绣
作者：乌仁其木格

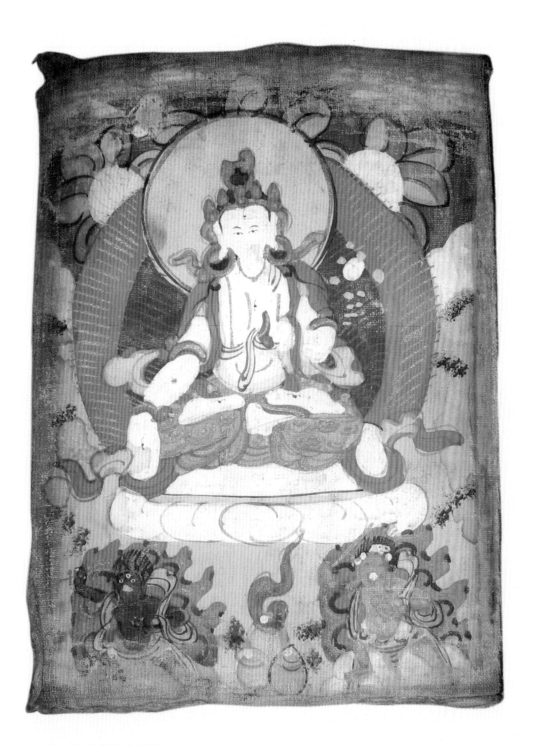

名称：蒙古族唐卡刺绣
地区：呼和浩特市

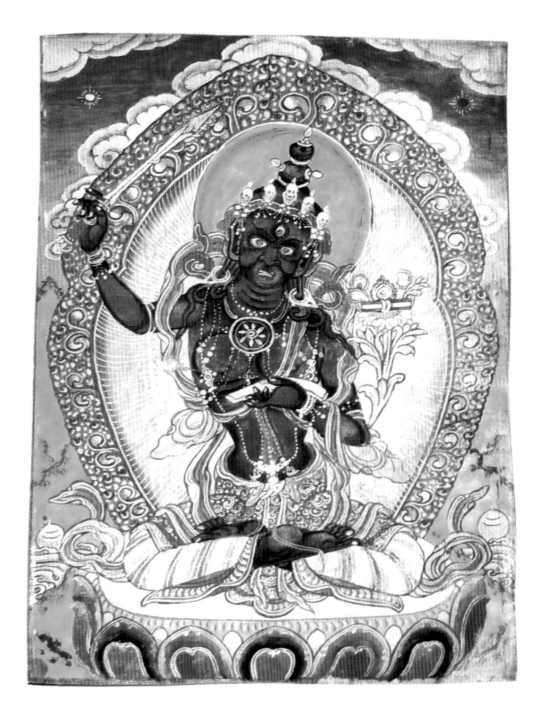

名称：蒙古族唐卡刺绣
地区：呼和浩特市

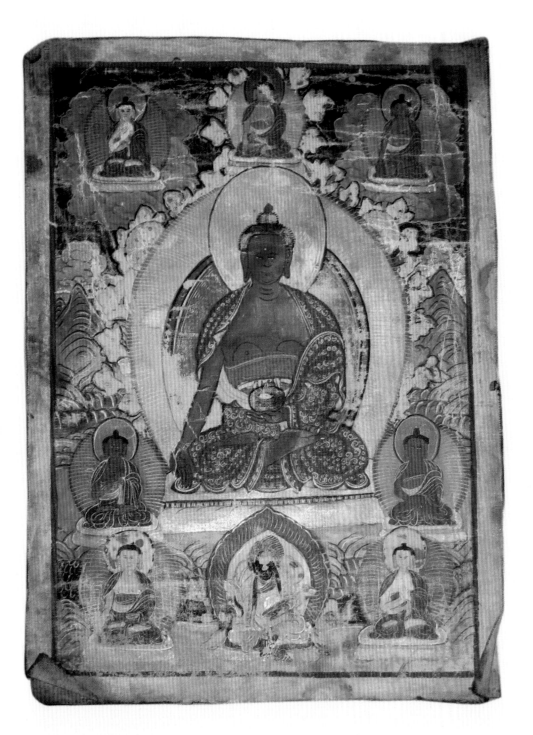

名称：蒙古族唐卡刺绣

地区：呼和浩特市

蒙古族传统美术

刺绣

288

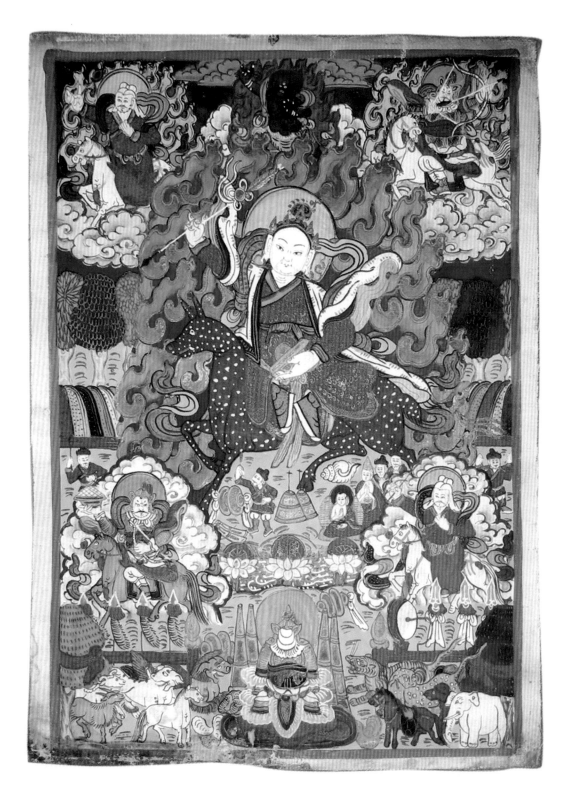

名称：蒙古族唐卡刺绣

地区：呼和浩特市

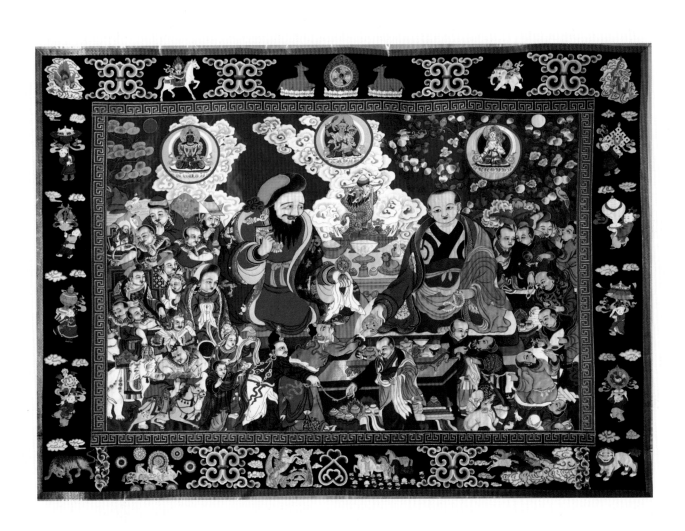

名称：顾实汗和五世达赖喇嘛会谈唐卡刺绣

尺寸：400cm×230cm

作者：格日勒

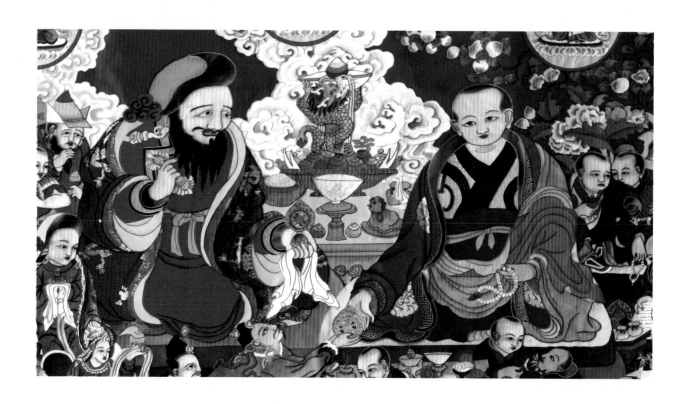

名称：顾实汗和五世达赖喇嘛会谈唐卡刺绣（局部）

名称：金刚手菩萨唐卡刺绣

尺寸：140cm×210cm

作者：格日勒

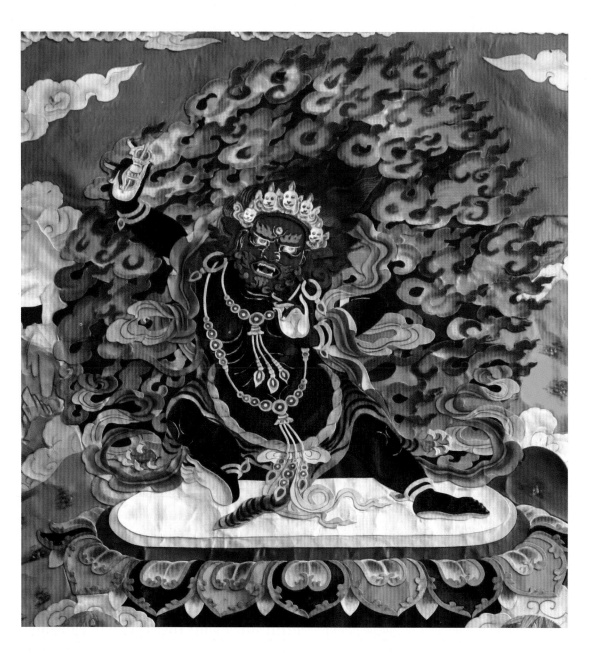

名称：金刚手菩萨唐卡刺绣（局部）

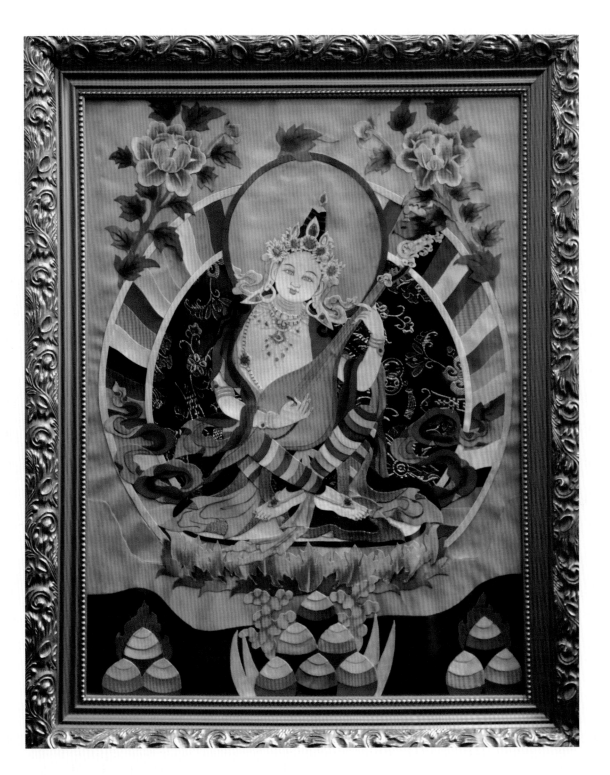

名称：杨金佛唐卡刺绣

尺寸：60cm×80cm

作者：格日勒

第四章 蒙古族人物肖像刺绣

蒙古族民间刺绣的题材十分广泛，其中最特殊的一种是蒙古族人物肖像刺绣，以元代帝、后及明清时期蒙古王公的肖像刺绣为代表。这种人物肖像刺绣的出现有一定的历史渊源：一方面，元代有专门用来供奉已故帝、后肖像的织御容。所谓织御容，即先绘制指定人物肖像，再进行织造，以供祭祀之用；明清时期，在藏传佛教的影响下，帝、后肖像刺绣再次兴起。另一方面，藏传佛教传入之后，蒙古族民间开始尊崇与膜拜佛陀，统治者因某种政治目的更是将蒙古帝王视为佛陀的化身。正是在这种背景之下，民间艺人们根据西藏佛陀画像的形式刺绣出蒙古帝王的肖像，供人们膜拜。

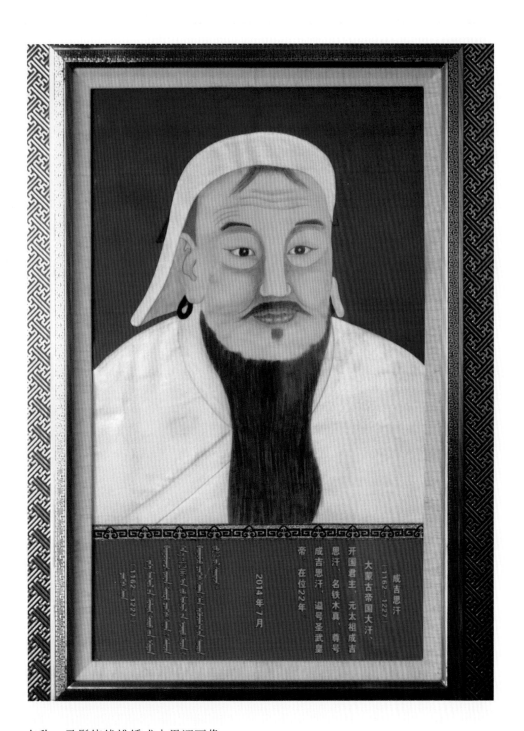

名称：马鬃绕线堆绣成吉思汗画像

尺寸：60cm×86cm

作者：格日勒

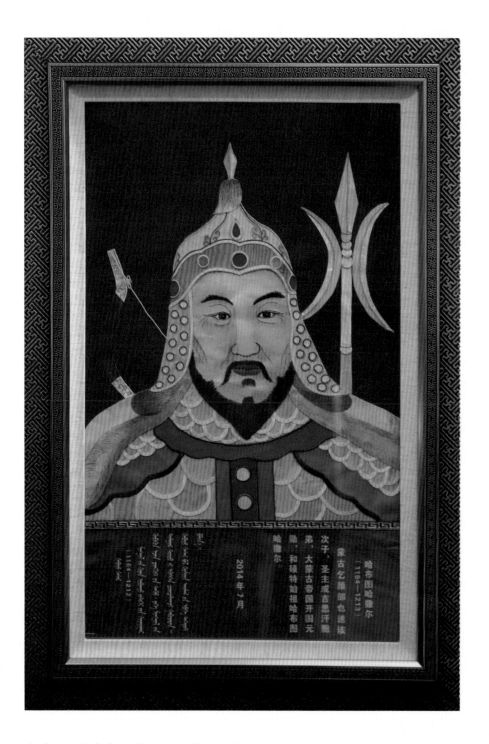

名称：马鬃绕线堆绣哈布图哈撒尔画像

尺寸：60cm×86cm

作者：格日勒

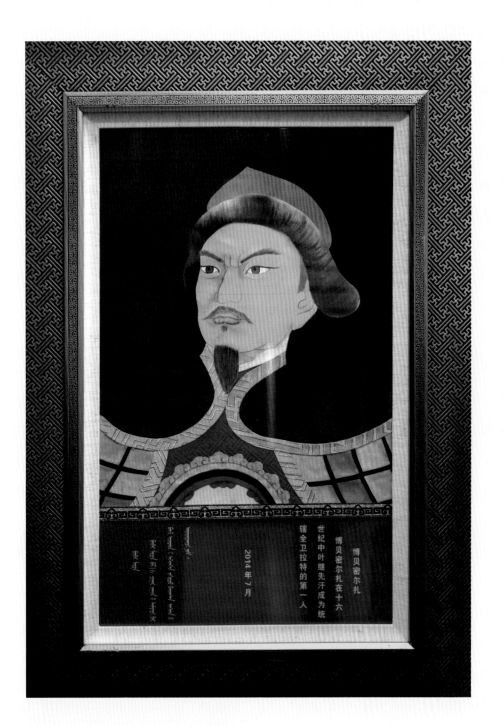

名称：马鬃绕线堆绣博贝密尔扎画像

尺寸：60cm×86cm

作者：格日勒

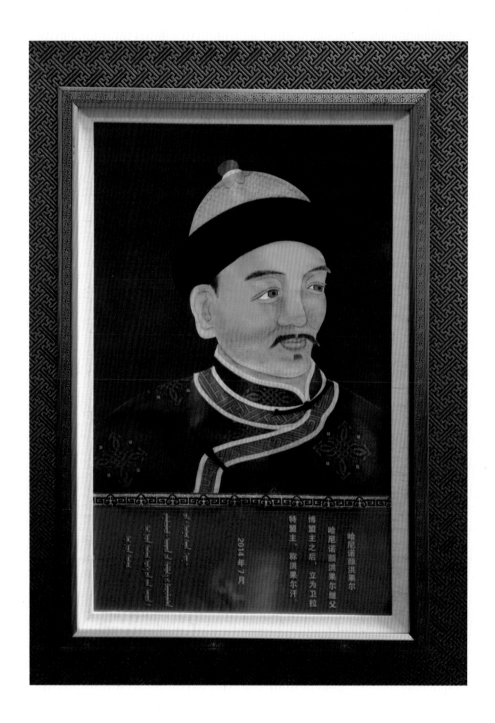

名称：马鬃绕线堆绣哈尼诺颜洪果尔画像

尺寸：60cm×86cm

作者：格日勒

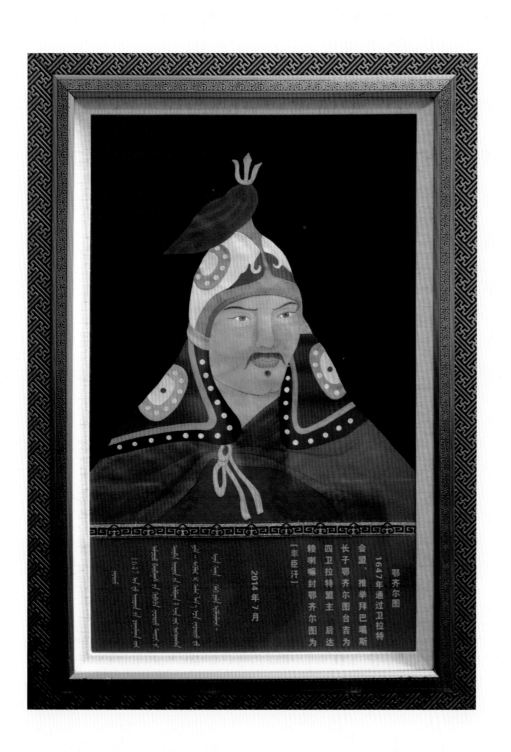

鄂齐尔图 1647年通过卫拉特会盟，推举拜巴噶斯长子鄂齐尔图台吉为四卫拉特盟主，后达赖喇嘛封鄂齐尔图为【车臣汗】

2014年7月

名称：马鬃绕线堆绣鄂齐尔图画像

尺寸：60cm×86cm

作者：格日勒

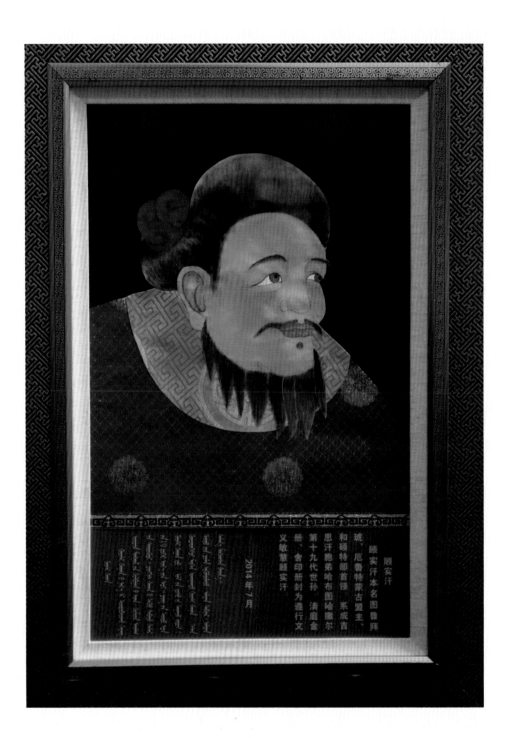

名称：马鬃绕线堆绣顾实汗画像

尺寸：60cm×86cm

作者：格日勒

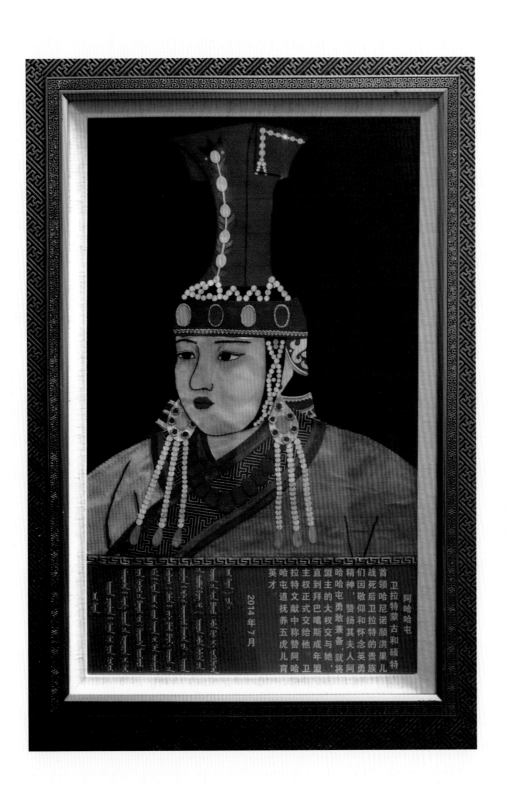

名称：马鬃绕线堆绣阿哈哈屯画像

尺寸：60cm×86cm

作者：格日勒

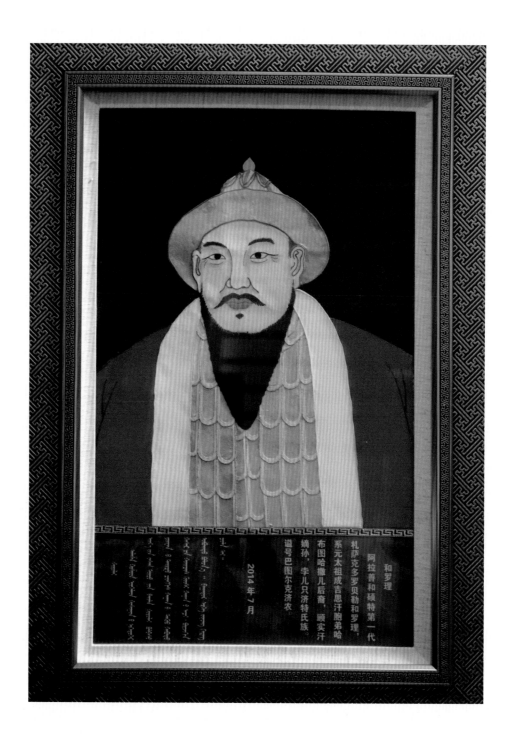

名称：马鬃绕线堆绣阿拉善和硕特第一代札萨克多罗贝勒和罗理画像

尺寸：60cm×86cm

作者：格日勒

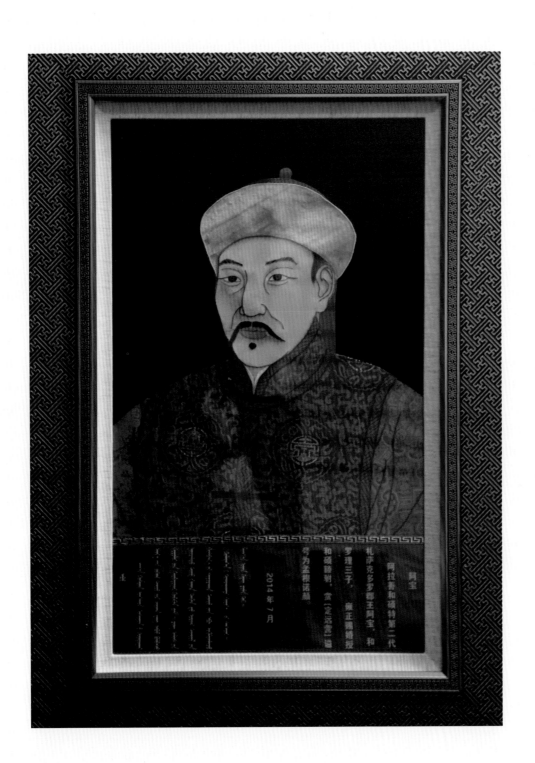

名称：马鬃绕线堆绣阿拉善和硕特第二代札萨克多罗郡王阿宝画像

尺寸：60cm×86cm

作者：格日勒

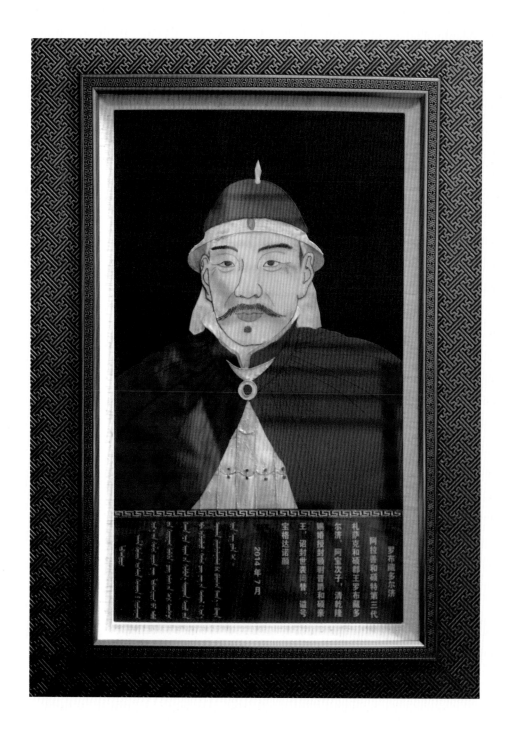

名称：马鬃绕线堆绣阿拉善和硕特第三代札萨克和硕郡王罗布藏多尔济画像

尺寸：60cm×86cm

作者：格日勒

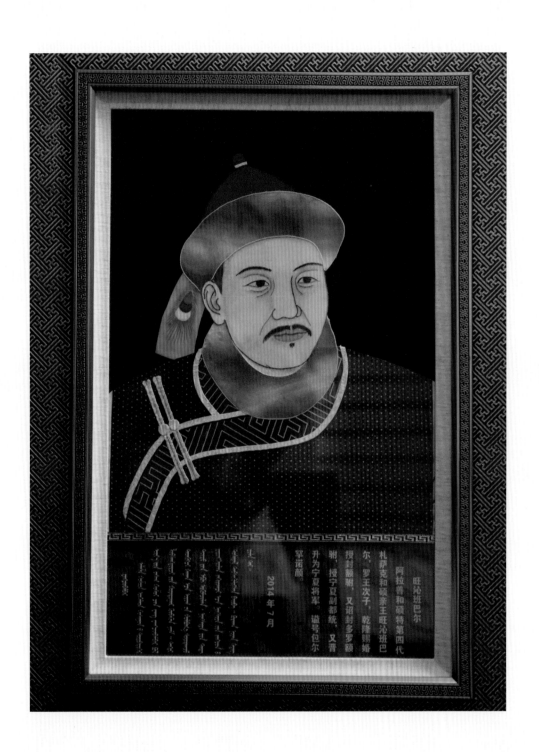

名称：马鬃绕线堆绣阿拉善和硕特第四代札萨克和硕亲王旺沁班巴尔画像

尺寸：60cm×86cm

作者：格日勒

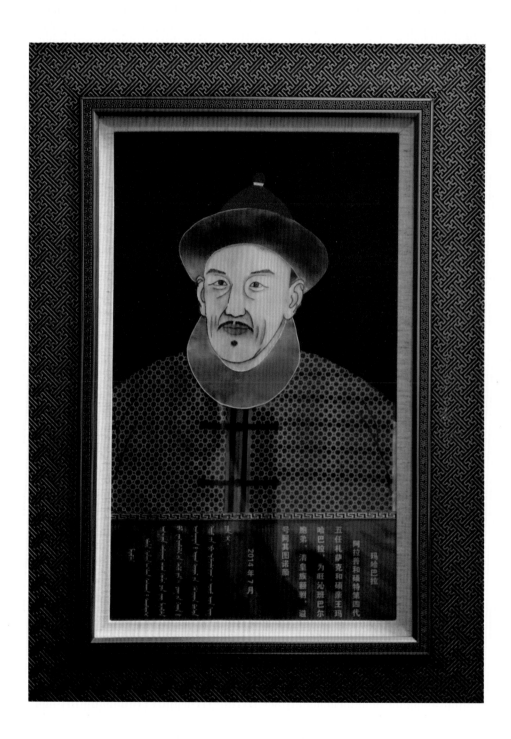

名称：马鬃绕线堆绣阿拉善和硕特第四代五任札萨克和硕亲王玛哈巴拉画像

尺寸：60cm×86cm

作者：格日勒

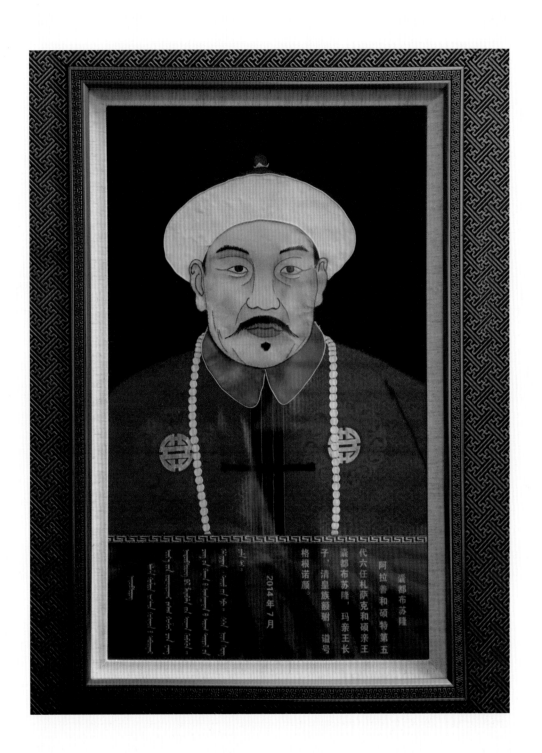

名称：马鬃绕线堆绣阿拉善和硕特第五代六任札萨克和硕亲王囊都布苏隆画像

尺寸：60cm×86cm

作者：格日勒

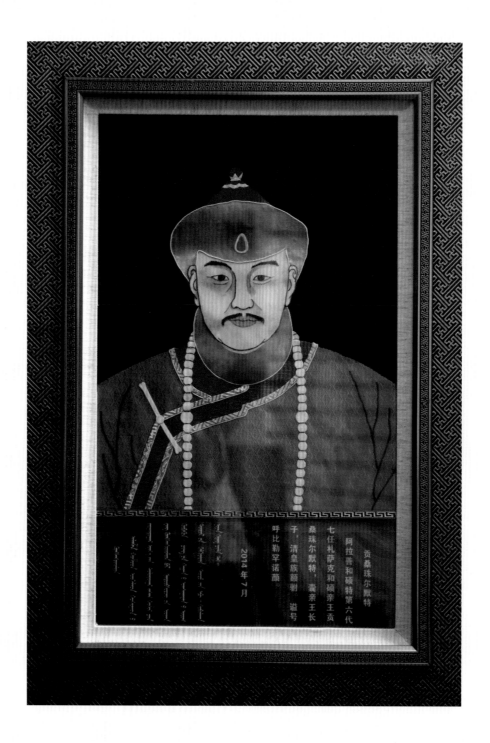

名称：马鬃绕线堆绣阿拉善和硕特第六代七任札萨克和硕亲王贡桑珠尔默特画像

尺寸：60cm×86cm

作者：格日勒

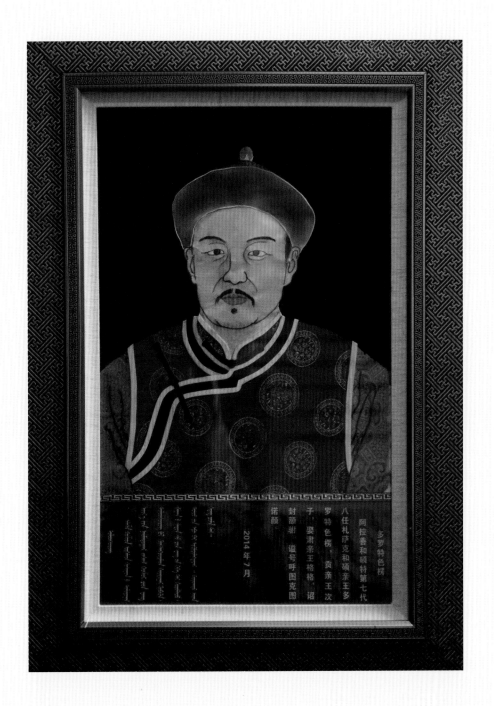

名称：马鬃绕线堆绣阿拉善和硕特第七代八任札萨克和硕亲王多罗特色楞画像

尺寸：60cm×86cm

作者：格日勒

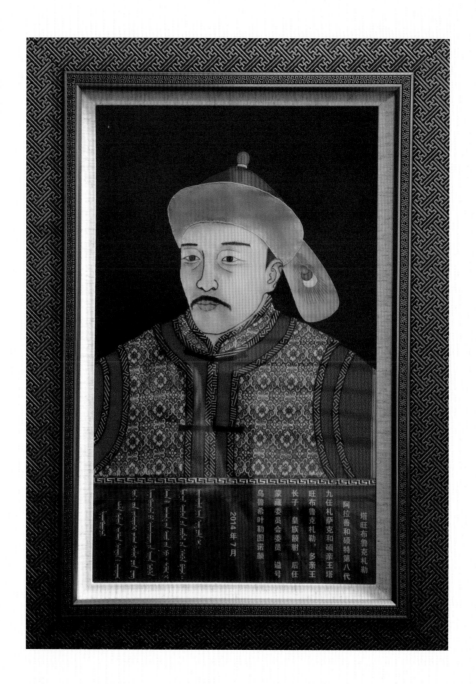

名称：马鬃绕线堆绣阿拉善和硕特第八代九任札萨克和硕亲王塔旺布鲁克札勒画像

尺寸：60cm×86cm

作者：格日勒

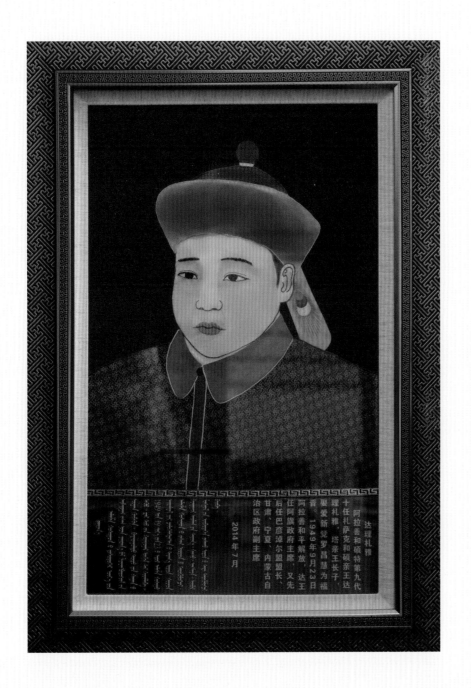

名称：马鬃绕线堆绣阿拉善和硕特第九代十任札萨克和硕亲王达理札雅画像

尺寸：60cm×86cm

作者：格日勒

后 记

蒙古族传统刺绣艺术，是蒙古族民间艺术的精华，在时代发展日新月异的今天，传承和保护蒙古族传统刺绣艺术成为我们面临的重要课题。"中国北方草原游牧民族传统工艺美术丛书"之《印象之美：蒙古族传统美术·刺绣》力图展示多个维度的蒙古族传统刺绣艺术。该书选用的图片来源有三：内蒙古博物院及各级文博单位藏品、现当代蒙古族民间刺绣传承艺人手工刺绣作品以及民间个人收藏的带有蒙古族刺绣纹样的珍贵老物件。通过这些图片，本书全方位地展示了传统的蒙古族刺绣艺术以及蒙古族刺绣艺术在今天的传承与发展，以期为整理和传承蒙古族传统文化做出应有的贡献。

本书的编辑出版得到了内蒙古博物院、内蒙古文物考古研究所及部分盟市、旗县文博单位的大力支持和无私援助，这是本书得以成书的关键所在。在此，感谢原内蒙古文化厅厅长安泳锝先生批示内蒙古相关文化单位支持本书的材料收集工作，感谢内蒙古师范大学教授、民间艺术收藏家阿木尔巴图先生为本书提供其倾尽毕生精力收集的图片资料，感谢内蒙古博物院相关领导的支持以及文物保管研究部民族文物科特日根巴彦尔老师、通格勒格老师、察苏娜老师为本书提供珍贵的图片，感谢内蒙古博物院孔群先生为本书提供高清图片资料，感谢内蒙古艺术学院高文亮老师为本书提供自己珍藏的刺绣图样，感谢内蒙古师范大学雕塑艺术研究院乌日切夫老师供图，感谢兆君集团有限责任公司吕菊生先生提供大量的唐卡刺绣作品图片，感谢各盟市擅长蒙古族刺绣的民间艺人提供刺绣作品及个人简介。借此机会，向资料收集工作中给予我们帮助的每一位前辈、师长及各界同仁表示感谢，没有他们的帮助，本书就不可能获得这么多珍贵的图片资料并得以顺利出版。

在编写过程中，乌力吉负责撰写本书概述及第一章文字内容，同时全程指导其他章节内容的编写，并对全书进行统稿；张丽丽、阿古达木撰写本书第二章至第四章的文字内容；范尊完成了第一章、第二章及第三章内容的田野调查、图片收集工作；阿纳完成所有资料的整合梳理和编校、前期排版工作。在此，向这些编写者表示由衷的感谢！感谢内蒙古人民出版社责任编辑董丽娟、贾大明为本书的出版付出的辛劳，谨致衷心感谢！由于编写人员水平有限且时间仓促，谬误及疏漏之处定然不少，恳请读者指正。

随着蒙古族生活方式的改变，蒙古族传统刺绣这一非物质文化遗产正面临着前所未有的严峻考验，民间会做绣花靴和烟荷包的人所剩无几，民间传统刺绣艺术已出现后继无人的境况。而今，内蒙古自治区正在对这一非物质文化遗产进行保护和抢救，这无疑将进一步推动我区文化的繁荣发展。

在收集和整理刺绣作品的过程中，我们看到了蒙古族民间刺绣艺人对艺术孜孜不倦的追求与一丝不苟的创作精神，他们为弘扬蒙古族传统文化，传承蒙古族刺绣艺术做出了有目共睹、卓有成效的贡献。这一切，都深深感染着我们，更激励着我们为传承和发扬蒙古族传统文化贡献一分力量！

乌力吉

2021 年 5 月

蒙古族传统美术 刺绣

315